第 2 届安徽美术大展获奖作品集

U0103855

关注时代生活 / 体现地域特色 / 弘扬徽派传统 / 重铸世纪辉煌

第2届安徽美术大展

获奖作品集

安徽美术出版社

主 编

杨果 杨屹

第 2 届安徽美术大展组委会

主 任 委 员：杨 果　杨　屹

副 主 任 委 员：肖桂兰　唐　跃　章　飚

委　　　员：侯　进　应　尼　李　莉　江　枫

陆鹤龄　张　松　班　苓　杨国新

前 言

　　经过一年时间的筹备，"第 2 届安徽美术大展获奖作品展览"在合肥隆重开幕了！为记录这次展览，我们将展览获奖作品整理后汇集成这本画册。

　　两年半一度的安徽美术大展，是我省规格最高、规模最大的美术届展，为选拔美术人才、促进美术创作、推动安徽美术事业的大繁荣大发展起到积极作用。第 2 届安徽美术大展获奖作品的共同特点是贴近时代、贴近人民、贴近生活，从不同侧面描绘了我省经济发展、社会和谐、时代进步的繁荣景象，歌颂了我省人民敢为人先、锐意开拓、奋力创新的精神风貌，体现了我省的丰厚文化底蕴。在艺术上，这些作品风格多样，表现手法多姿多彩，富有强烈的感染力。

　　我们相信，通过安徽美术大展的举办，一定能进一步激励全省美术界高举先进文化旗帜，大力弘扬时代精神和民族精神，强化精品意识，创作更多深受人民群众喜爱的具有安徽特色和安徽气派的优秀作品，谱写安徽美术的新篇章。

安徽省文化厅

安徽省文学艺术界联合会

安徽省美术家协会

2008 年 5 月

目录

中国画

43	《冥想》	李 虹	（省直）
	《空山卧浮云》	葛 涛	（合肥市）
44	《苍虬图》	丁 力	（淮北市）
	《暖色田园》	胡 伟	（淮南市）
45	《天籁》	廖 新　陆学东	（省直）
	《他山之石可攻玉》	石竹溪	（合肥市）
46	《高高的马头墙》	林 琳	（亳州市）
	《秋空万里长》	陈志精	（池州市）
47	《雨润江南》	光 胜	（蚌埠市）
	《故乡岁月》	陶六一	（合肥市）
48	《浓"农"情意之光荣拆迁》	高 飞	（省直）
	《家住白云皖山中》	王 荣	（部队）
49	《晨雾》	朱 斌	（合肥市）
	《皖西风物放眼量》	周友林	（六安市）
50	《徽韵悠悠》	江 岸	（宣城市）
	《祥云宿家山》	光国庆	（安庆市）
51	《晴雪》	崔之模	（芜湖市）
	《江南雨》	刘 洪	（合肥市）
52	《四季花发》	张此潜	（淮北市）
	《秋之歌》	谢子寒	（黄山市）
53	《秋云石上起》	林柏峰　司 杰	（省直）
	《灵犀奇璧》	张家骑　杨国军	（宿州市）

油 画

金奖	55	《阳光男孩》	张永生	（合肥市）
	56	《秋光》	胡是平	（省直）
银奖	57	《铁匠》	杜安安	（省直）
	58	《阳光·花与女人》	杨先行	（省直）
	59	《晴空》	杜 仲	（省直）
	60	《梦萦故里》	鲁世萍	（芜湖市）
	61	《野意》	郭 凯	（省直）
	62	《盛夏》	吴晗华	（合肥市）
	63	《塔山家园》	李昆仑	（淮北市）
	64	《记忆——恒》	庄 威	（省直）
	65	《徽州忆梦——桃花里人家》	吴玉柱	（合肥市）
	66	《楼梯旁的静物》	向 虎	（省直）
铜奖	67	《厚土》	吴 为	（省直）
	68	《午后》	赵关键	（省直）
	69	《祈》	刘 艺	（六安市）
	70	《守望》	席景霞	（省直）
	71	《宋人蹴鞠图》	潘志亮	（省直）
	72	《小燕子》	陈笑珊	（省直）
	73	《姥姥和她的五个孩子》	陈亚峰　邵若男	（省直）
	74	《绿色的山冈》	高红蕾	（马鞍山市）
	75	《灿烂的阳光》	张春亮	（省直）
	76	《沸腾的船厂》	朱德义	（省直）
	77	《生态桃园》	鹿少君　杜俊萍	（省直）
	78	《清荷图》	高 飞	（省直）
	79	《徽风皖韵》	傅 强	（省直）
	80	《意象山水》	师 晶	（合肥市）

	81	《长笛》	刘高峰		（省直）
优秀奖	82	《等》	贾昌娟		（省直）
		《扔石块的女孩》	王　驰		（省直）
	83	《女人体》	朱蓓蓓		（省直）
		《厚积薄发》	王　屹　田菲菲		（省直）
	84	《女人体》	贺　靖		（省直）
		《桃子》	陶　明		（阜阳市）
	85	《时刻准备着之"天堑变通途"》	金　俊		（部队）
		《青春期之三》	童敬海		（省直）
	86	《鸽子》	刘淮兵		（省直）
		《秋鸣》	李方明		（省直）
	87	《父亲》	李四保		（省直）
		《造像》	荆　明		（省直）
	88	《双鱼系列》	朱晓伟		（省直）
		《菩萨》	钮　毅		（省直）
		《农历系列——寒露》	石祥强		（省直）
	89	《满园春色关不住》	高　鸣		（省直）
		《暮》	刘艳丽		（合肥市）
	90	《写意屏山》	赵行飞		（省直）
		《祠系列二十二》	汪三林		（合肥市）
	91	《大房子》	王　璐		（省直）
		《寒江》	郑天君		（黄山市）
	92	《祥雾》	余　进		（省直）
		《乡雪》	王德宏		（省直）
	93	《徽州秋韵》	徐公才		（省直）
		《痴绝徽州》	周　群		（省直）
	94	《时空变奏系列.NOT》	王景龙		（省直）
		《残景·台》	刘　权		（省直）

版　画

金奖	96	《新太平山水图》（长卷）	倪建明　程焰　刘忠文　白启忠　周辉　黄健	（芜湖市）
	97	《天工开物》(徽墨)	秦　文　汪津淮　陈可　黄明　纪念	（安庆市）
银奖	98	《收获》	欧阳小林　童兆源	（芜湖市）
	99	《故园》	白启忠	（芜湖市）
	100	《徽州行吟·召唤》	陈志精	（池州市）
	101	《徽山叠韵》	唐任林	（淮南市）
	102	《走进黄山》	王华龙	（安庆市）
	103	《绿色家园》	申皖如	（合肥市）
	104	《中国戏之八》	马忠贤　杨振和	（省直）
铜奖	105	《清荷》	秦　文	（安庆市）
	106	《天开图画》	于　澎	（合肥市）
	107	《金寨路高架桥》	汤晓云	（合肥市）
	108	《黄山图册一》	汪炳璋	（省直）
	109	《云涌黄山松更翠》	李成城	（池州市）
	110	《高山浮云》	陈燕林	（铜陵市）
	111	《土地组画》	周　路	（省直）
优秀奖	112	《1939.2 黄山》	陆　平	（安庆市）
		《村口巧遇黄宾虹》	丁晖明　张济影	（铜陵市）
	113	《雪里歌》	关学礼	（蚌埠市）
		《山之梦之二》	郑贤红	（安庆市）

水彩粉画

		《新月》	庄　威	（省直）

设计艺术

金奖	147	《安徽文化系列》	周　璐　金　凯　张　莉	（省直）
银奖	148	《"长城颂美术书法作品展"海报》	张筱剑	（省直）
	149	招贴画　《安徽省首届展海报》	黄　凯	（省直）
	150	招贴画　《沙漏——保护古迹》	杨大维	（省直）
	151	招贴画　《梅竹松》	黄　漾	（省直）
	152	招贴画　《做手术需要好"视力"》	衡巧仁	（合肥市）
	153	书籍装帧　《传统艺术》	龚莹莹	（省直）
	154	室内装饰　《新住宅》	杜　蒙	（省直）
	155	产品造型　《梳》	张秀梅	（省直）
铜奖	156	招贴画　《传承》	潘震伟	（省直）
	157	招贴画　《保护鸟类　关注未来》	陆　峰	（省直）
	158	招贴画　《徽商精神》	张　翠	（省直）
	159	招贴画　《廉之盾》	陆青霖	（省直）
	160	书籍装帧　《徽州文化丛书封面设计》	程建国	（芜湖市）
	161	邮品小版　《魅力淮北》	陈　伟　王冬梅	（省直）
	162	形象标志　《男士护理系列》	龚　微	（省直）
	163	室内装饰　《天禅水榭》	张　弓　曾绍玲	（省直）
	164	室内装饰　《梦里徽州博物馆设计》	陈安妮　张勇　张宏伟　董伟　朱鸿伟	（省直）
	165	产品造型　《子弹头保温杯》	胥　华	（省直）
	166	产品造型　《竹韵》	倪田田	（省直）
优秀奖	167	招贴画　《老人与社会》	何一帆	（省直）
		招贴画　《徽州印象》	何　磊	（省直）
	168	招贴画　《徽州文化》	孙　露　张　超	（省直）
		招贴画　《尘封的记忆》	张小璐	（省直）
	169	招贴画　《原味风情安徽》	胡才玲	（省直）
		招贴画　《原味安徽——笔墨纸砚》	孙白白	（省直）
	170	招贴画　《一口气读完欧洲史》	杨　帆	（省直）
		招贴画　《关注老人系列》	杨　璞	（省直）
	171	招贴画　《文化徽州》	史启新	（省直）
		产品广告　《泰迪和米奇》	王小元	（省直）
		产品造型　《竹制烛台工艺设计》	朱　颖	（省直）
	172	环境景观　《蜀山森林汽车主题公园》	凯尼西	（合肥市）
		环境景观　《枕头馍的传说》	程连昆	（省直）
	173	环境景观　《暗香浮动》	魏晶晶	（省直）
		产品造型　《厨房工具系列》	刘　星	（省直）
	174	室内装饰　《沁园春茶楼设计》	孙玲玲　詹学军	（省直）
		室内装饰　《徽州印象》	李　伟　张　敏　李　娜	（省直）
	175	室内装饰　《天地人和——徽文化》	王　霖	（省直）
		室内装饰　《谈古到今说"忆徽"》	陈佳佳　张　静	（省直）

雕　塑

银奖	177	《龙舞奥运》	程连昆	（省直）
	178	《舞动生命》	纪　虹	（合肥市）
铜奖	179	《徽州印象——守望》	柯　磊	（黄山市）
	180	《飞翔神化》	李学斌	（省直）

	181	《皮影》	马业长	（合肥市）
	182	《女人体》	巫 澜	（省直）
优秀奖	183	《海瑞》	邹 健	（省直）
		《我和我的婆姨们》	缪宏娇 范蕴睿	（省直）
	184	《你、我、他》	仲家立	（省直）
		《吹箫人》	郑东平	（铜陵市）
	185	《沐》	张 洁 徐一天 王 跃	（省直）
		《摇篮》	闫小敏 程启明	（省直）
	186	《想拥的女人》	胡金锦	（省直）
		《老泪》	郭保安	（省直）
	187	《大建设》	唐永辉	（合肥市）
		《小憩》	陆金 胡娜	（合肥市）

陶瓷艺术

银奖	189	《女娲》	丁南阳	（阜阳市）
	190	《时装秀》	韩 勇	（阜阳市）
铜奖	191	《潮》	王庆春	（安庆市）
	192	《三彩刻花罐》	张茜文	（阜阳市）
	193	《融》	许怀喜	（淮南市）
优秀奖	194	《生活的乐谱系列 7》	朱大维	（六安市）
		《无题》	孙圣国	（合肥市）
	195	《邻居》	孙一鹤	（蚌埠市）
		《沙滩系列二》	刘 群	（六安市）
	196	《青花镶器——莲香》	郑云一	（黄山市）
		《母与子》	姜允萌	（阜阳市）
		《山花烂漫》	赵春雷	（安庆市）

漫 画

金奖	198	《弱"视"群体》	郎 华	（芜湖市）
银奖	199	《不到长城非好汉》	韩一民	（省直）
	200	《桥》	黄 锟	（马鞍山市）
	201	《天无绝人之路》	孔 成	（省直）
	202	《无题》	吕士民	（宿州市）
	203	《想家》	齐跃生	（蚌埠市）
	204	《迷魂阵》	喻 梁	（马鞍山市）
铜奖	205	《漫画奴才相》	黎 佳	（省直）
	206	《爸爸的经验》	陈定远	（芜湖市）
	207	《四梯队》	王克信	（淮南市）
	508	《扶贫记》	匡 云	（芜湖市）
	209	《自由》	丁 峰	（淮北市）
	210	《前后为难》	王瑞生	（蚌埠市）
	211	《无题》	何新民	（马鞍山市）
	212	《发财树》	杨 军	（省直）
优秀奖	213	《法制漫画》	张明才	（芜湖市）
		《一个好汉三个帮》	杨小强	（淮南市）
	214	《饲虎图》	徐天放	（省直）
		《笨狗》	戚 亮	（芜湖市）
	215	《仗势》	王 恒	（省直）

第二届安徽美术大展获奖作品

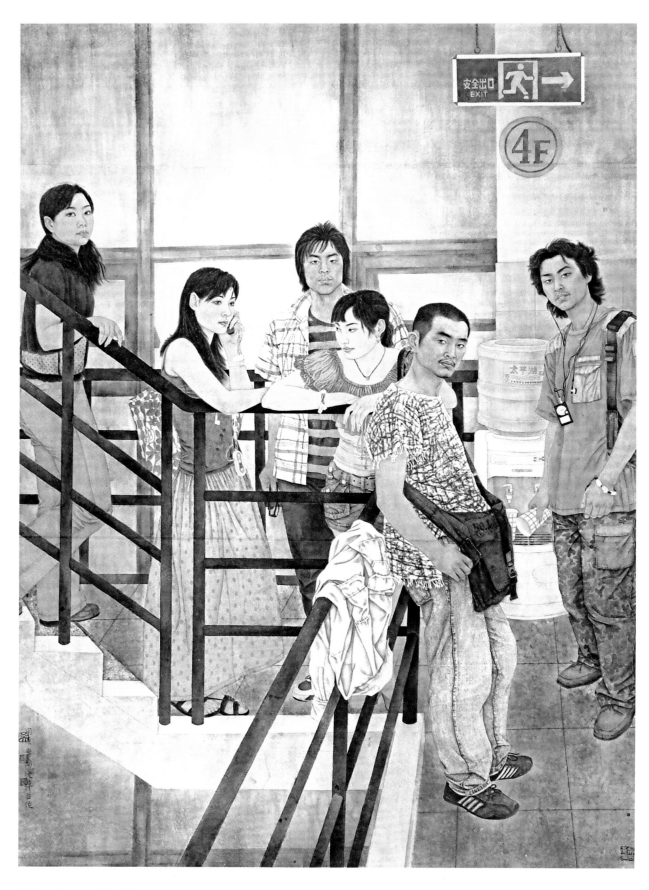

金奖 中国画 《同窗》 200×145cm 吴同彦 李乔 沈萍 （省直）

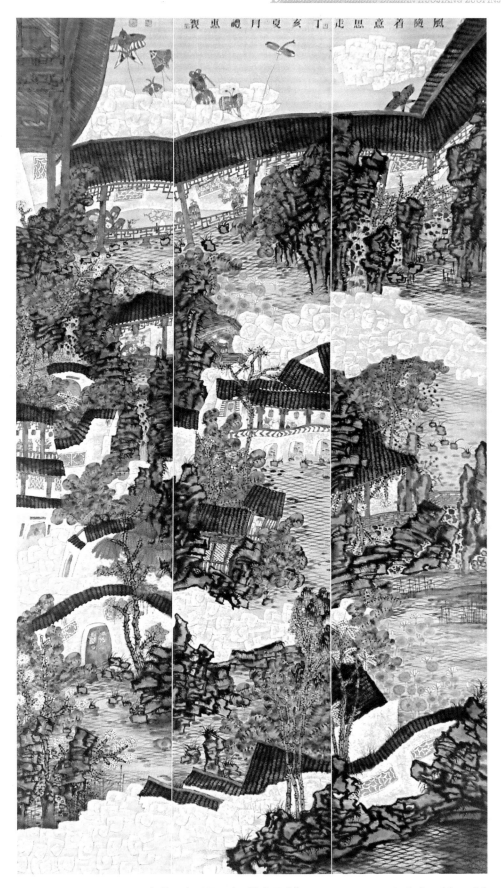

金奖 中国画 《风随意思走》 173×193cm 胡礼惠 （合肥市）

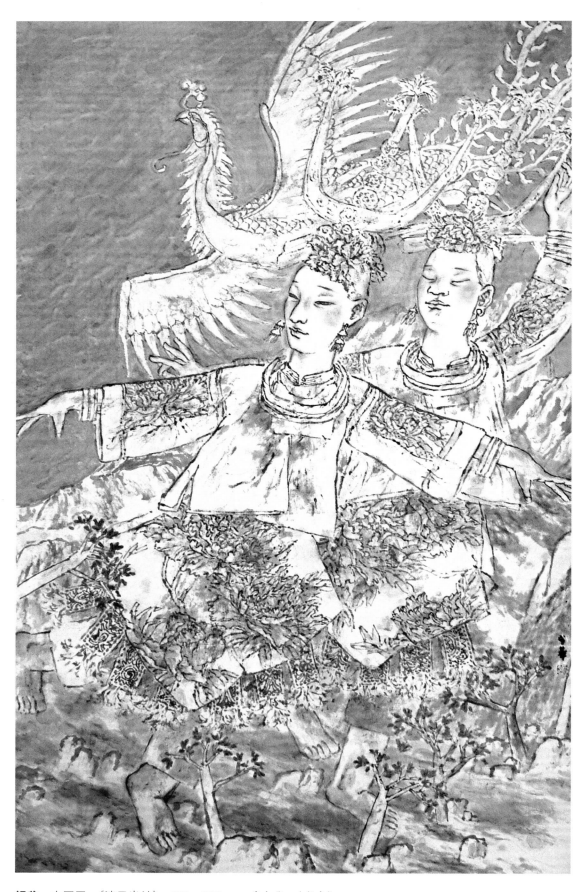

银奖 中国画 《清风出岫》 122×190cm 黄少华 （省直）

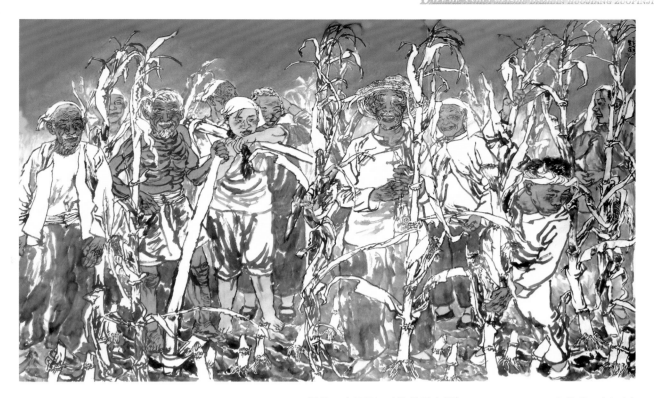

银奖 中国画 《伏羲塬山民》 288×177cm 方贤道 （省直）

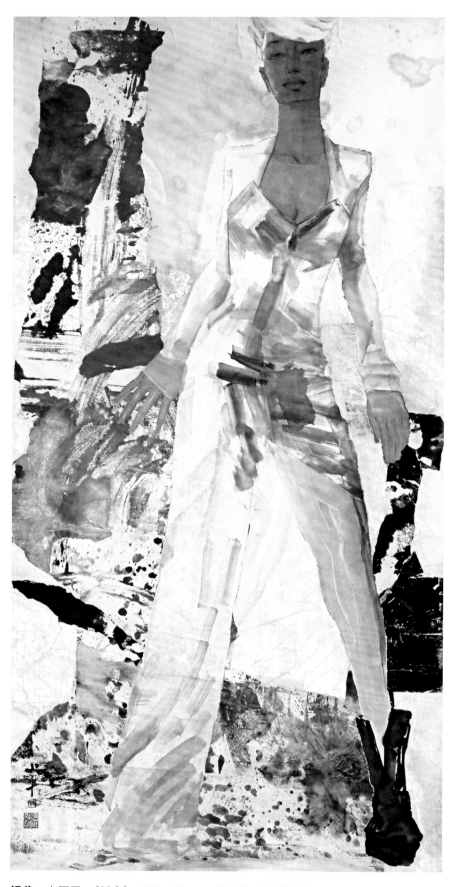

银奖 中国画 《蜕变》 180×90cm 吕小平 （宣城市）

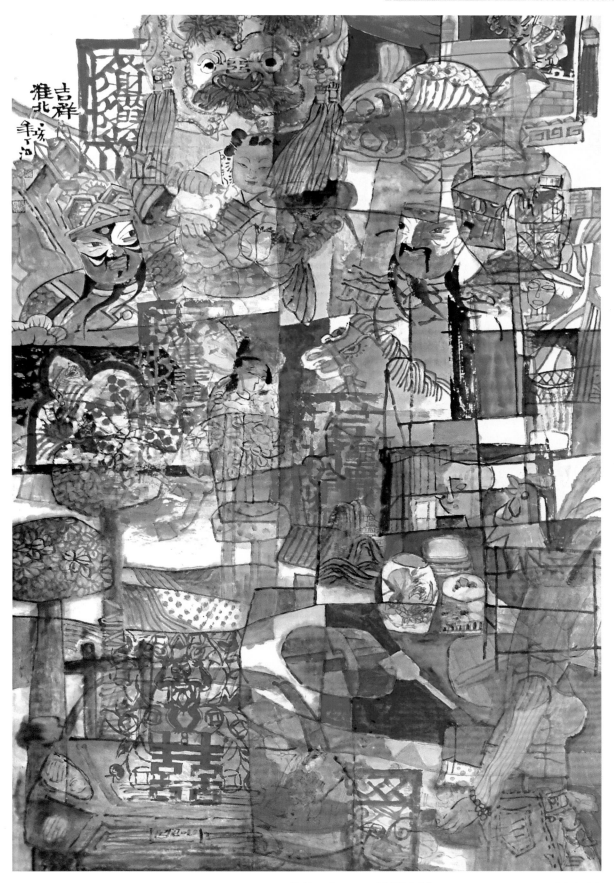

银奖 中国画 《吉祥淮北》 90×190cm 丁汛 （芜湖市）

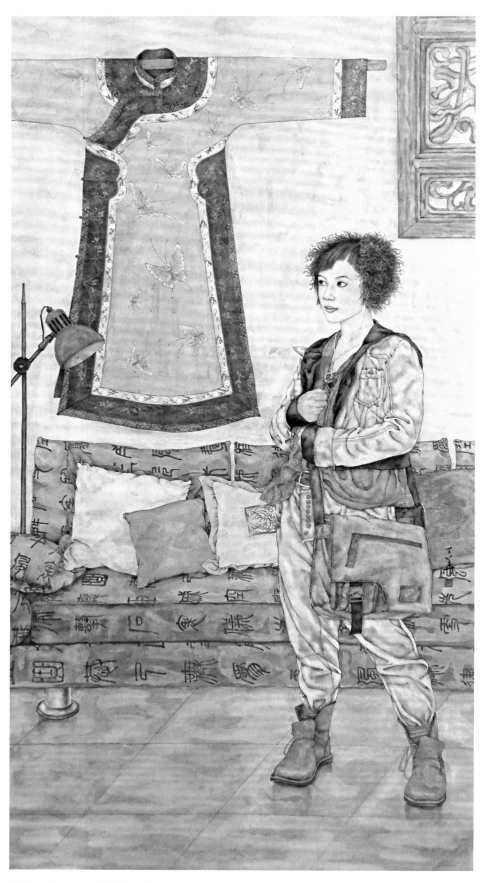

银奖 中国画 《徜徉古色》 90×180cm 丁华 （芜湖市）

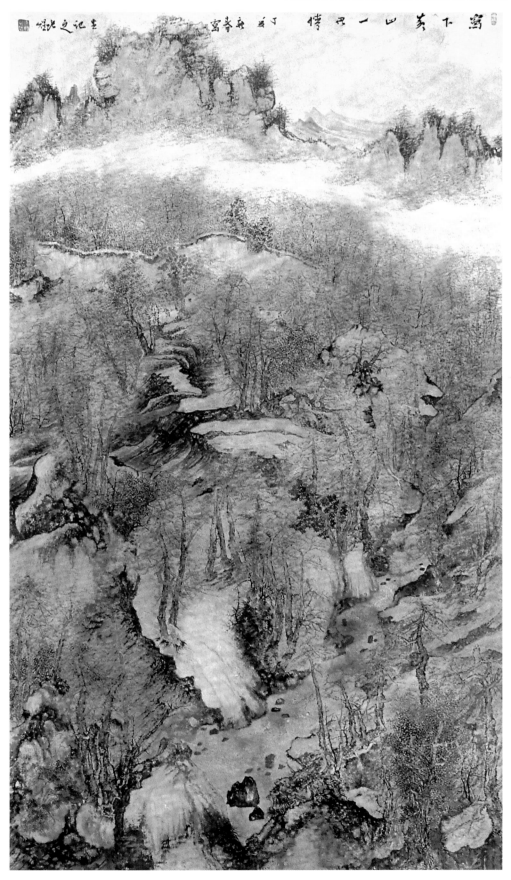

银奖 中国画 《写下黄山一段情》 115×185cm 张煜 （合肥市）

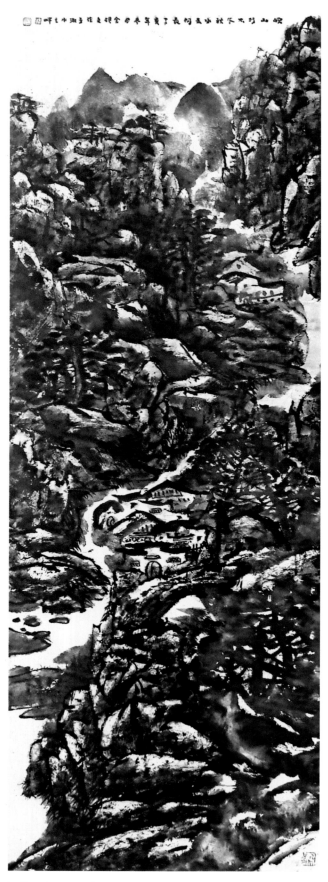

银奖 中国画 《皖山行不尽　秋水去何长》　70×196cm　金砚文　（省直）

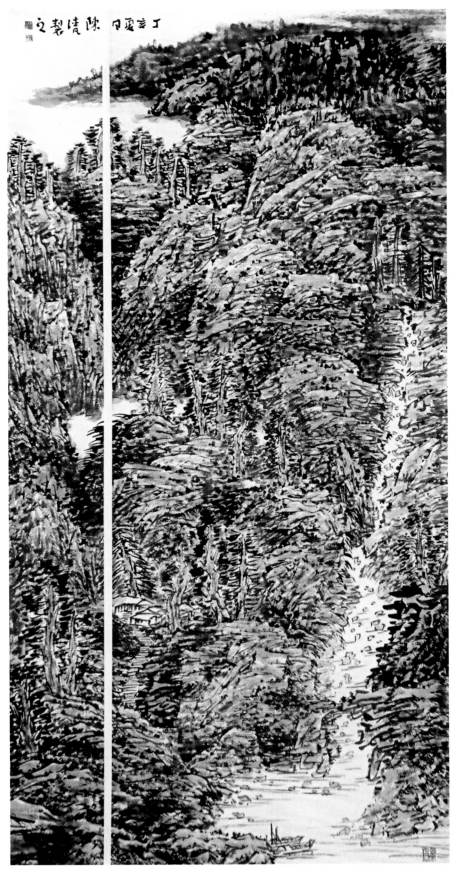

银奖 中国画 《山水》 196×98cm 陈德凡 （宿州市）

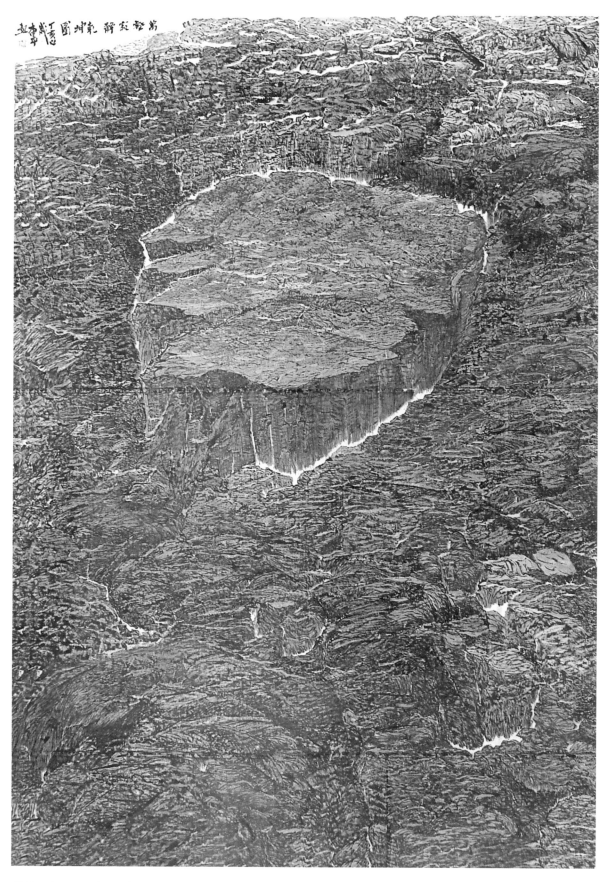

银奖 中国画 《万壑寂静乾坤图》 120×200cm 查平 （安庆市）

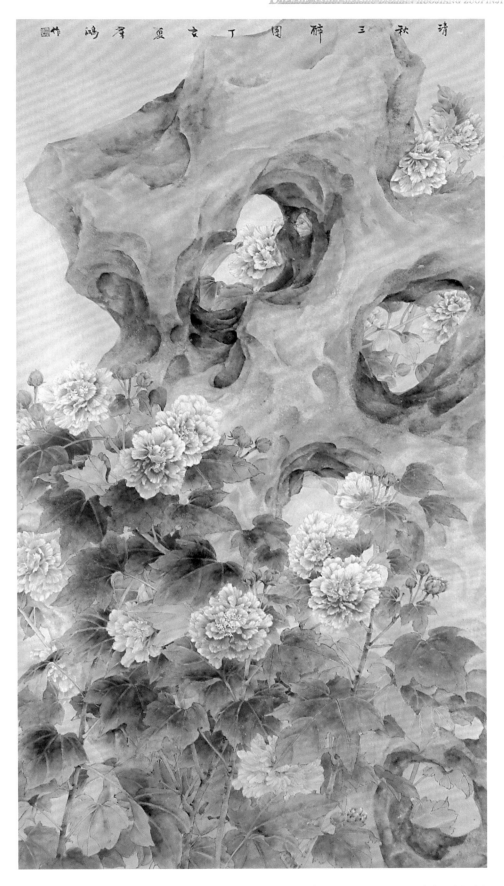

银奖 中国画 《清秋三醉图》 93×173cm 马群鸿 （省直）

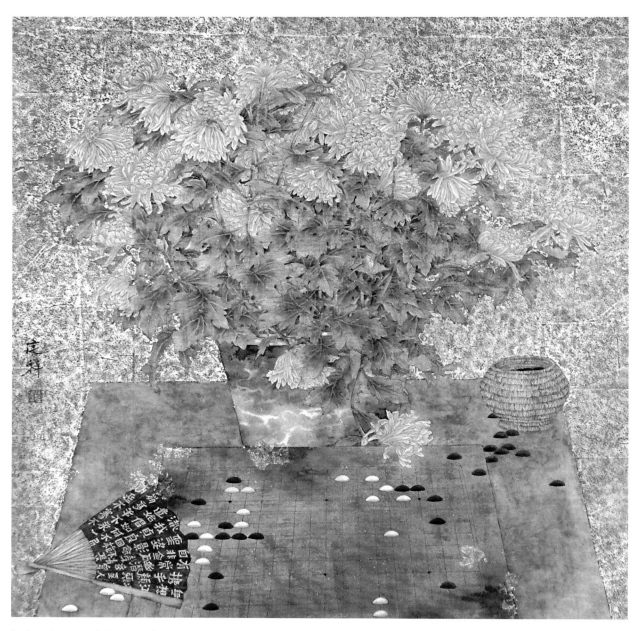

银奖 中国画 《盛菊2008》 120×120cm 周建祥 （合肥市）

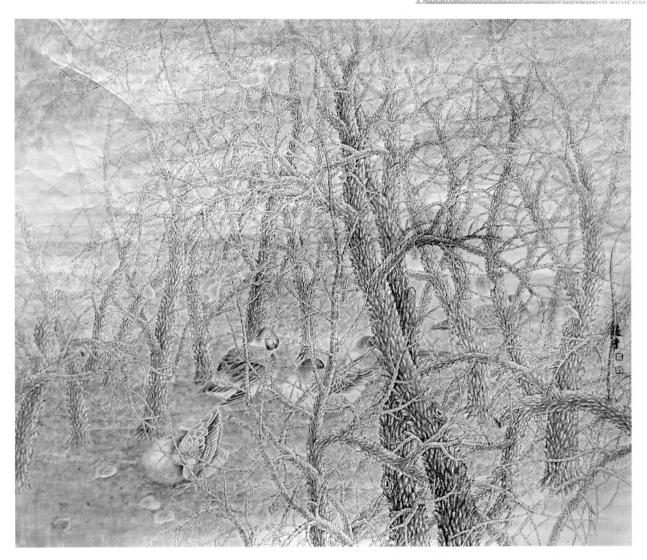

银奖 中国画 《寒色秋声》 150×140cm 徐德平 （宿州市）

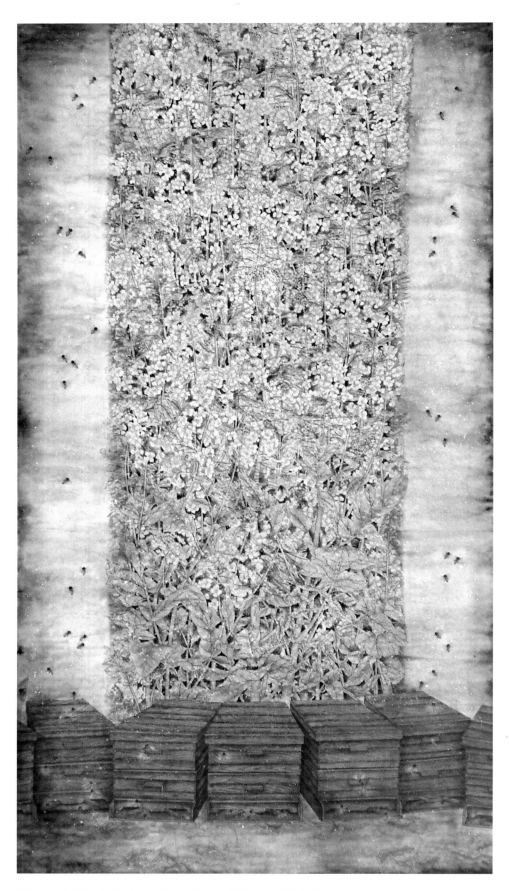

银奖 中国画 《春之韵》 196×98cm 陈桂英 （黄山市）

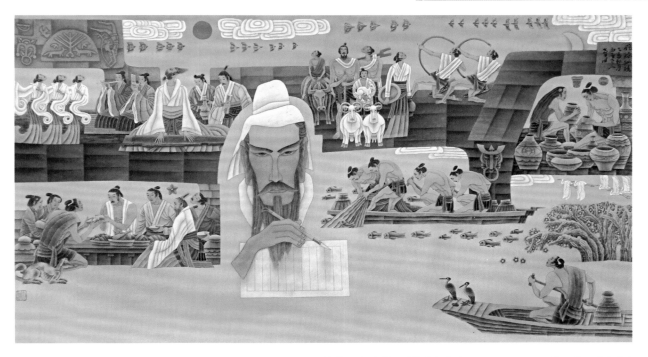

铜奖　中国画　《桃花源记》　82×147cm　高万佳　（省直）

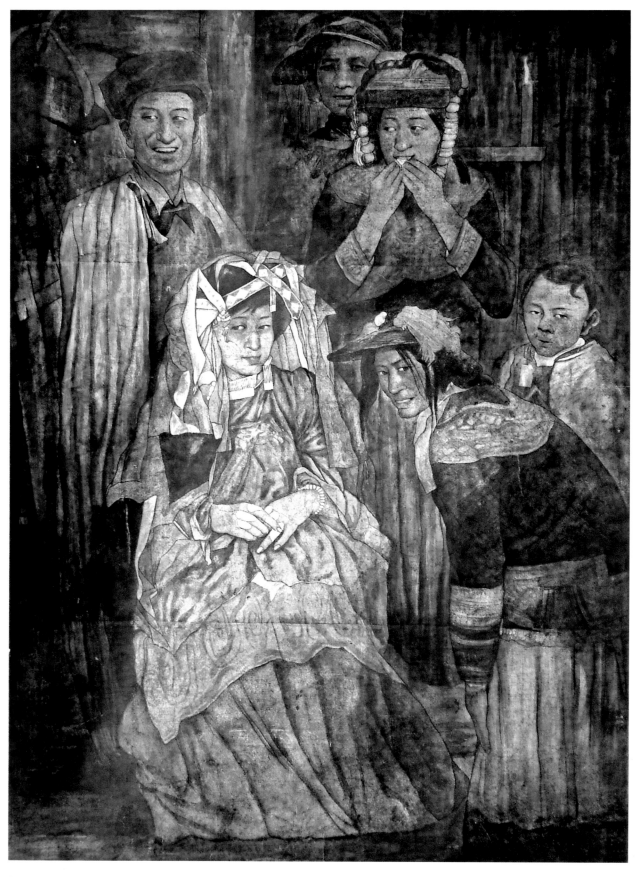

铜奖 中国画 《彝族新娘》 200×120cm 赵平安 （亳州市）

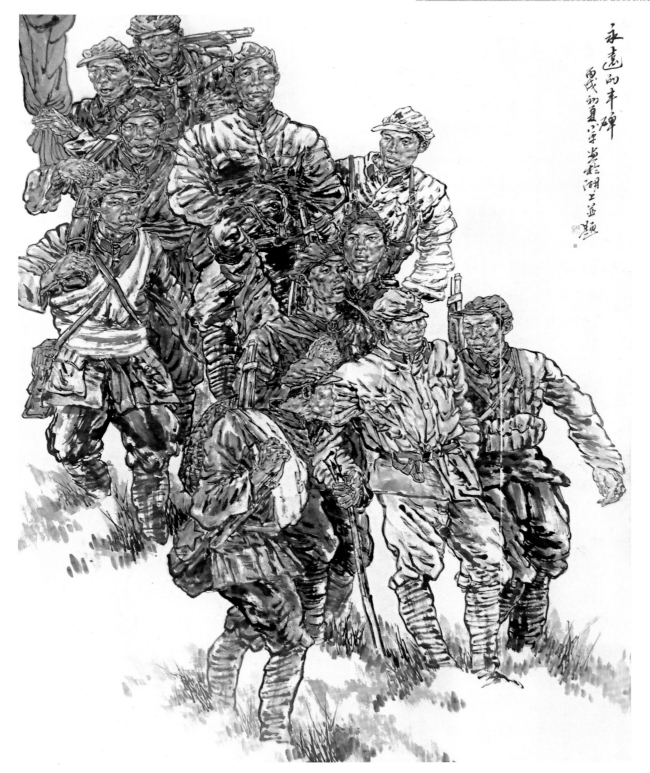

铜奖　中国画　《永远的丰碑》　156×198cm　胡小平　（省直）

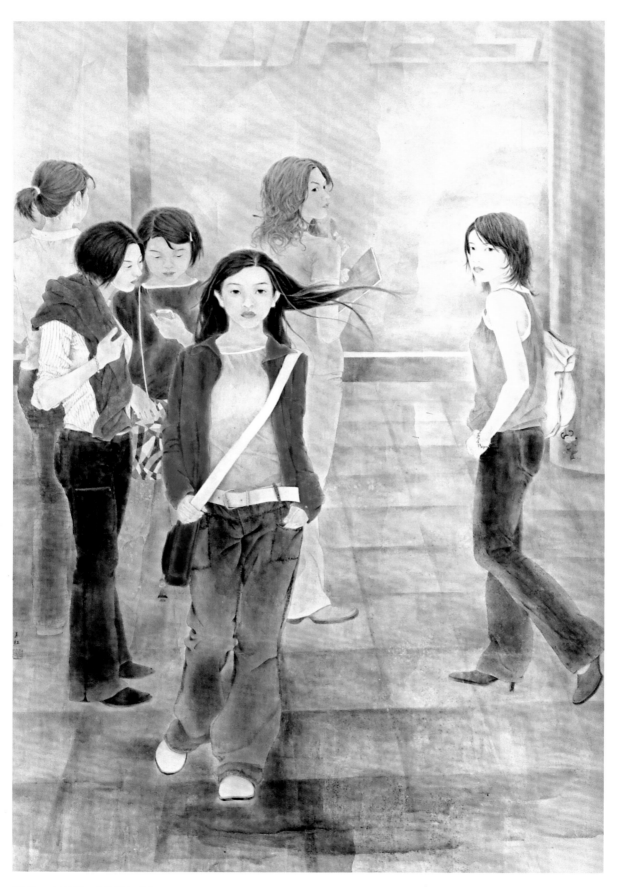

铜奖 中国画 《花样年华》 175×123cm 顾玉红 （省直）

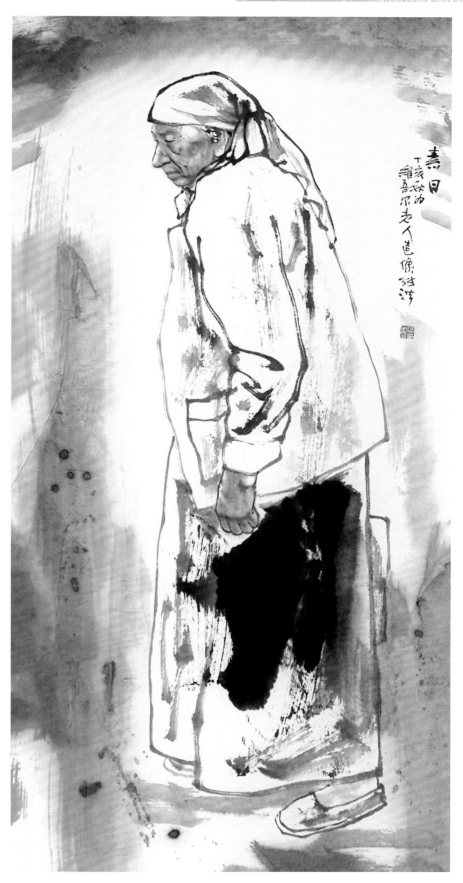

铜奖　中国画　《素日》　136×68cm　张洪　（阜阳市）

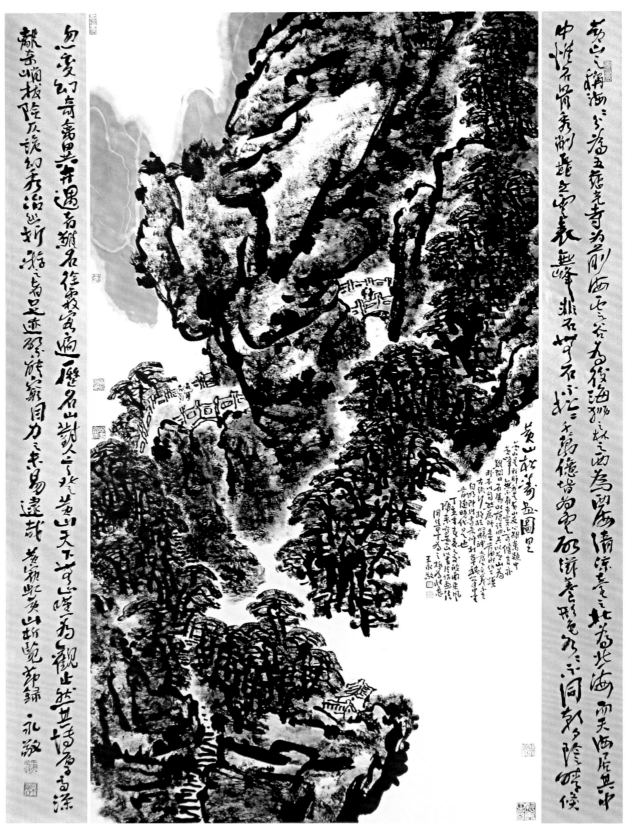

铜奖 中国画 《黄山松涛画图里》 198×133cm 王永敬 （省直）

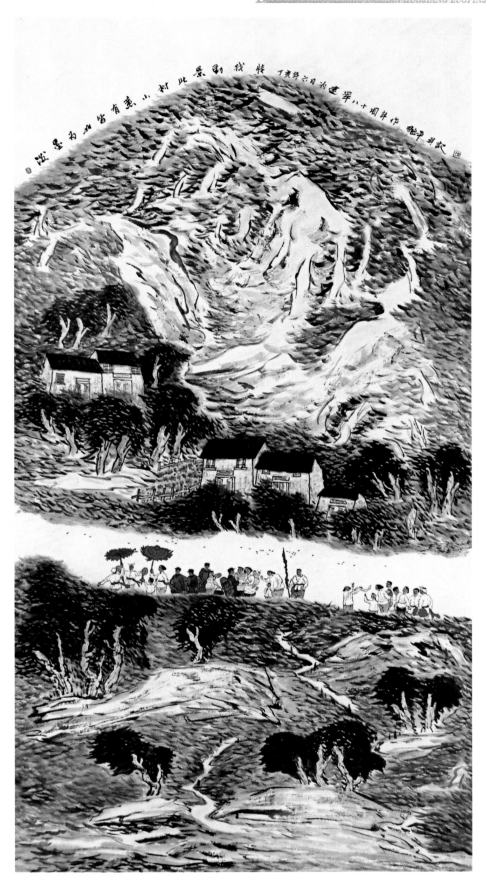

铜奖 中国画 《山村喜事》 180×97cm 张继平 （省直）

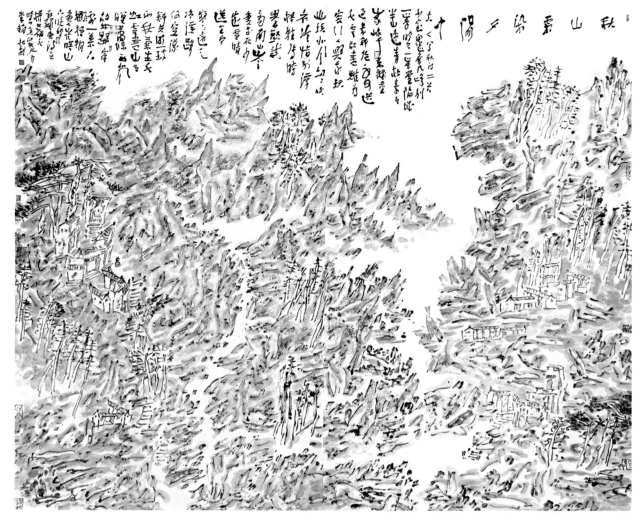

铜奖 中国画 《秋山霜染夕阳中》 150×165cm 赵规划 （淮北市）

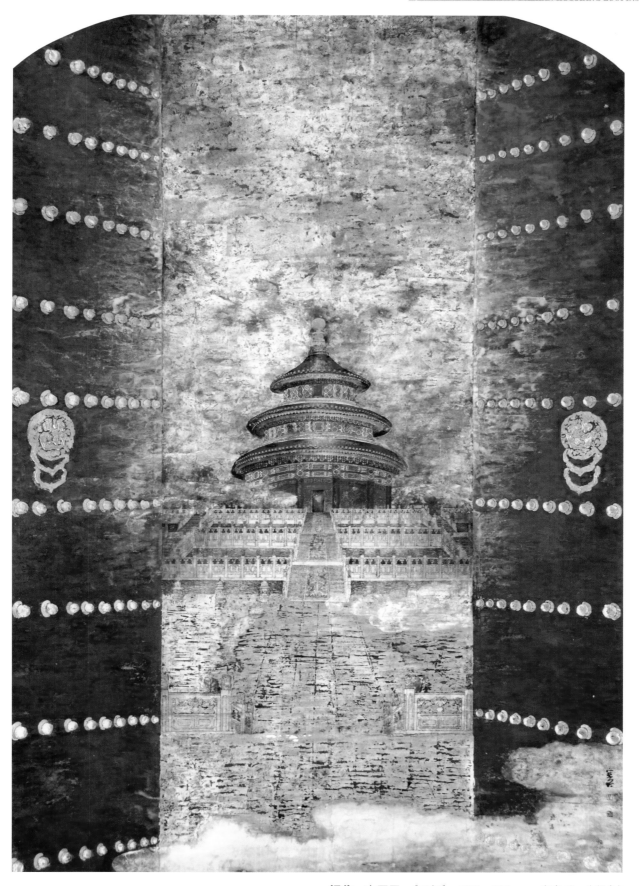

铜奖　中国画　《天坛》　220×120cm　谢宗君　（省直）

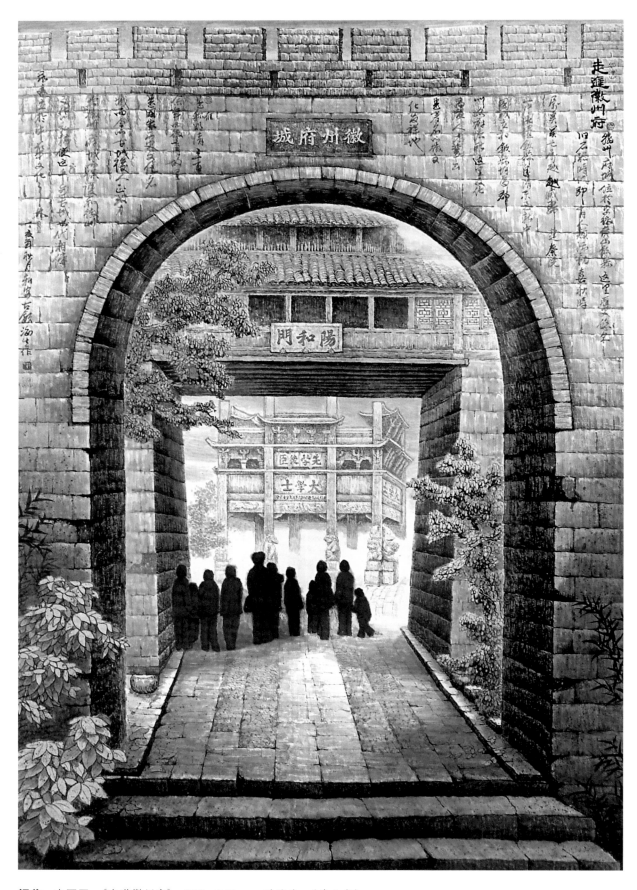

铜奖 中国画 《走进徽州府》 200×140cm 范海生 （黄山市）

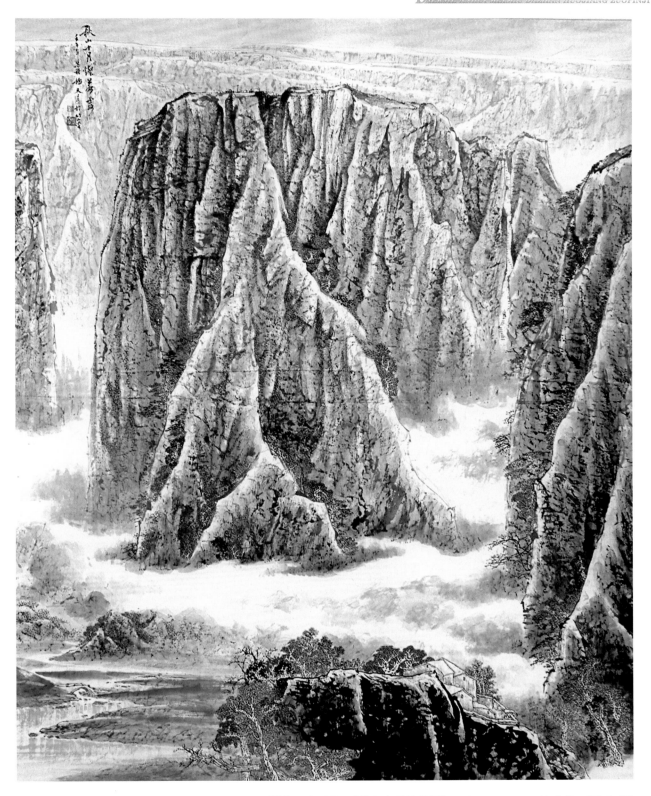

铜奖 中国画 《秋山十月灿若霞》 184×145cm 杨天序 （淮北市）

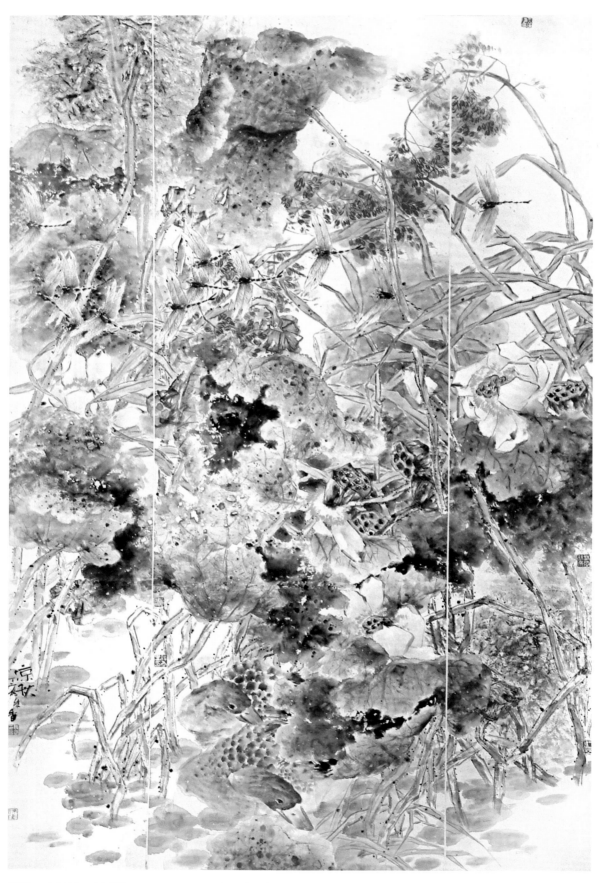

铜奖 中国画 《凉秋》 180×160cm 李俊香 （淮北市）

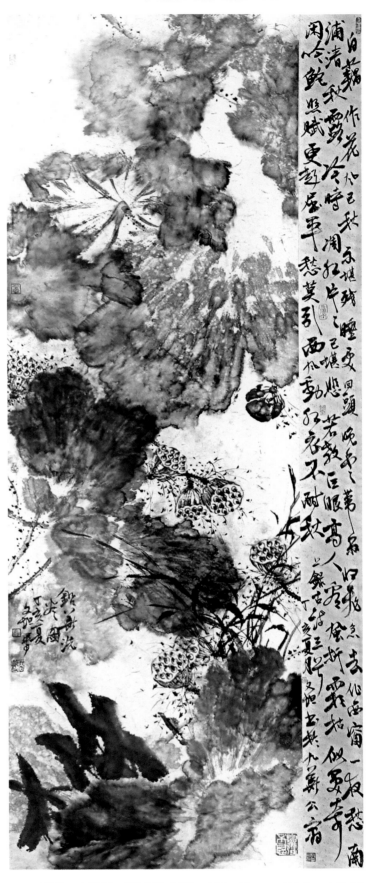

铜奖 中国画 《铅华洗尽图》 204×82cm 赵文坦 (省直)

上淮杜写鸿若前時月是 亥丁次歲 亂弗影屈缶存自香水出潯高華洁

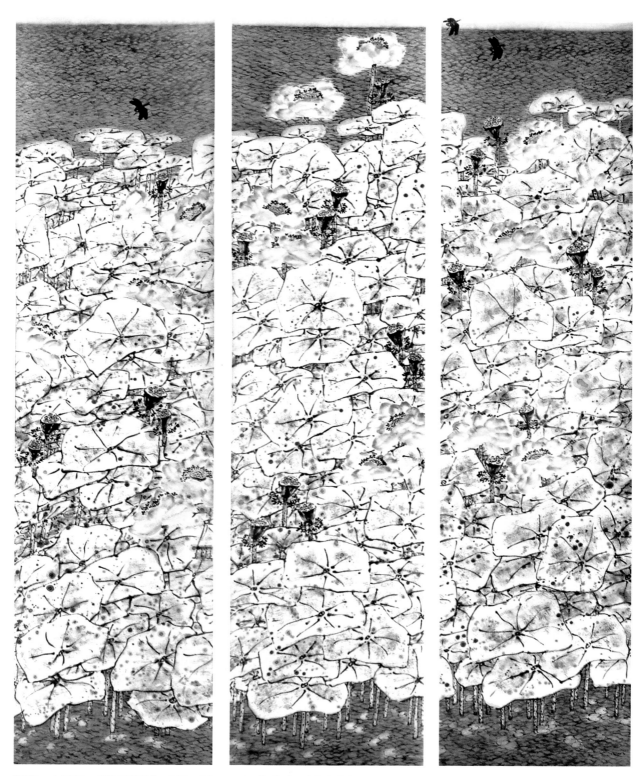

铜奖 中国画 《清华高洁》 180×60cm×3 徐若鸿 （淮南市）

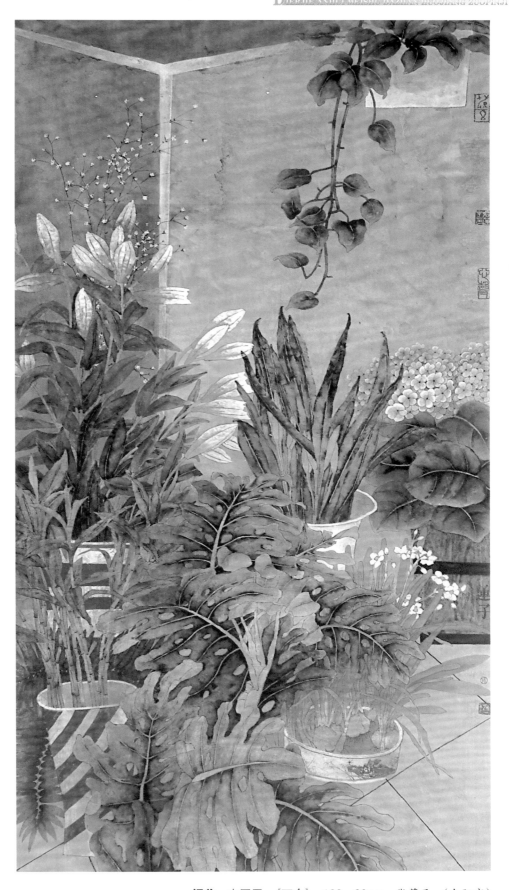

铜奖 中国画 《百合》 180×90cm 张莲子 （合肥市）

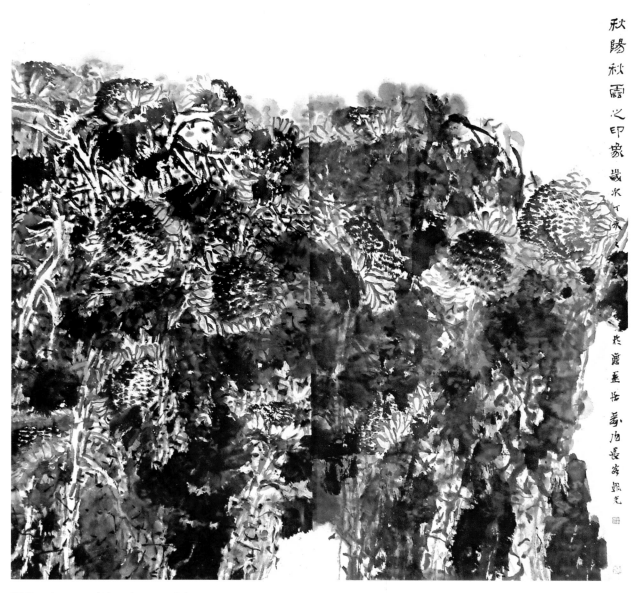

铜奖 中国画 《秋阳秋云之印象》 190×190cm 谷朝光 （六安市）

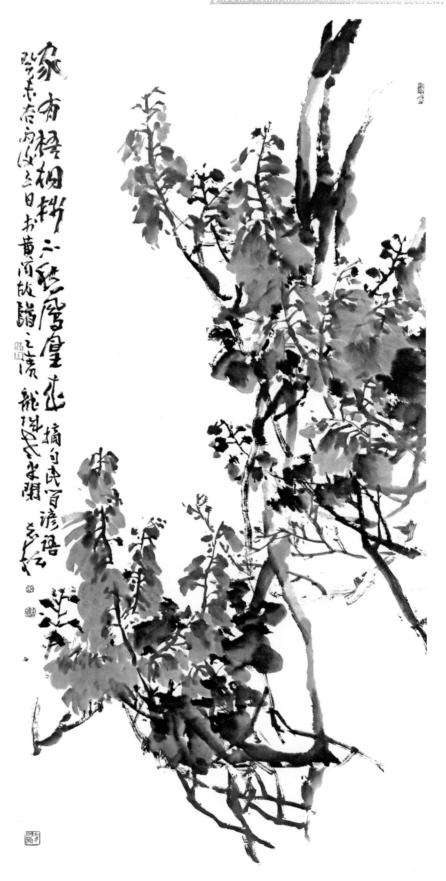

铜奖　中国画　《家有梧桐树，不愁凤凰来》　180×90cm　薛志耘　（宿州市）

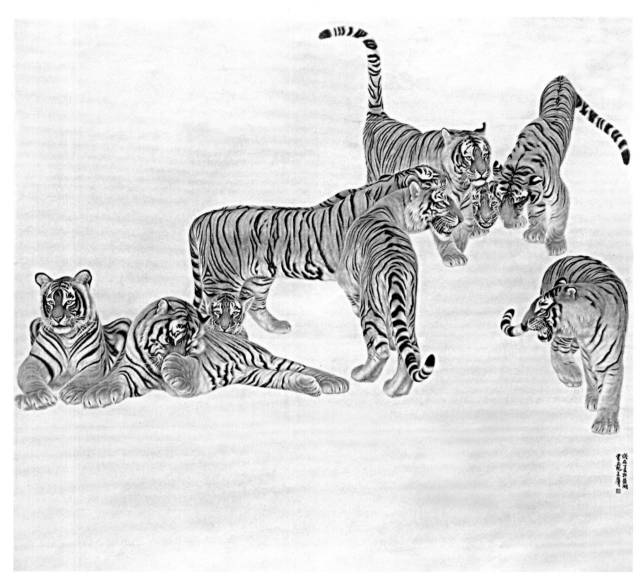

铜奖 中国画 《和谐家园系列》 200×140cm 王广 （芜湖市）

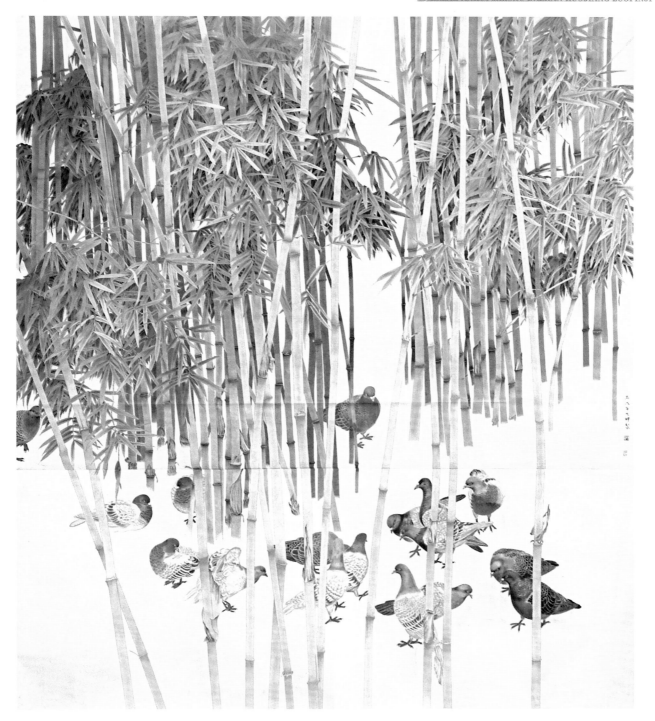

铜奖 中国画 《翠竹落波深》 200×180cm 陈友祥 （省直）

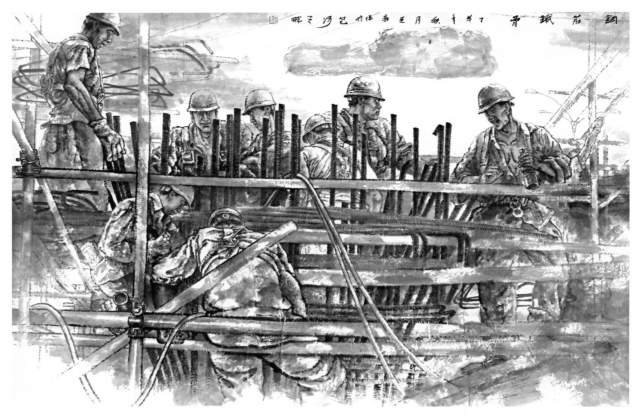

优秀奖 中国画 《钢筋铁骨》 120×180cm 焦亚新 （合肥市）

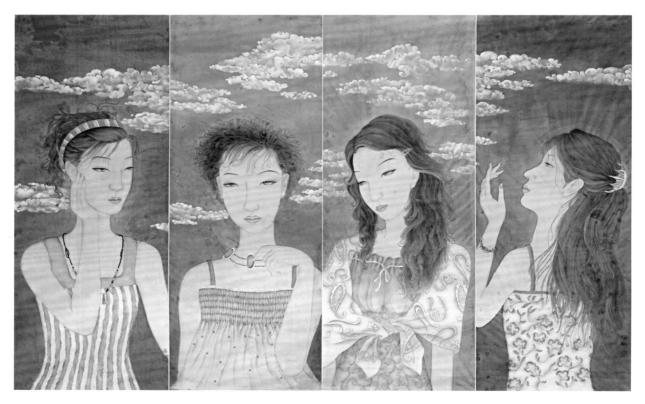

优秀奖 中国画 《远去的云》 198×196cm 张敏 （省直）

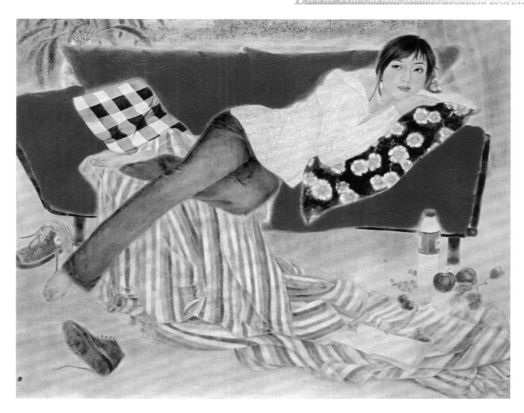

优秀奖 中国画 《冉冉》 140×90cm 刘莉 （省直）

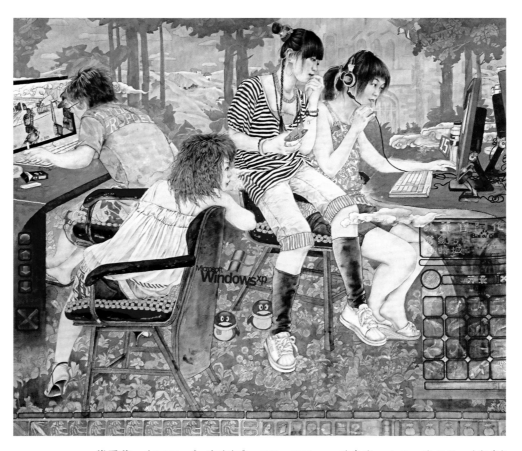

优秀奖 中国画 《e度空间》 170×175cm 范春晓 方云 张云凤 （省直）

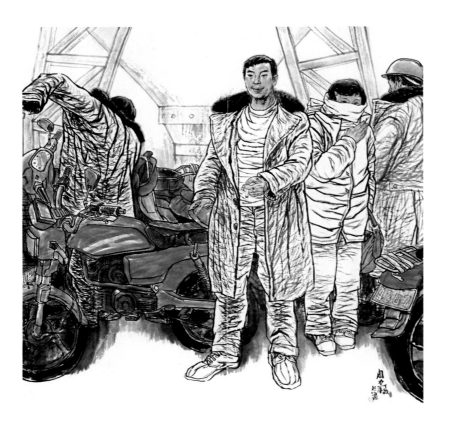

优秀奖 中国画 《打工一族》 120×140cm 周力 （淮北市）

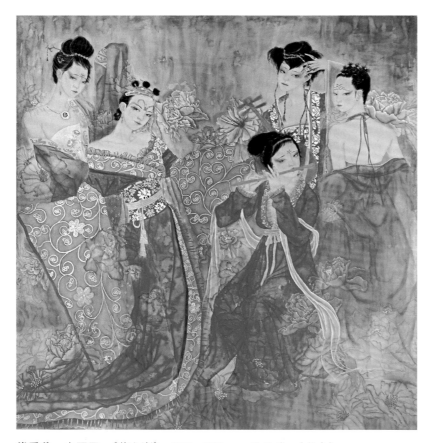

优秀奖 中国画 《花之逝》 180×175cm 吴从瑞 （省直）

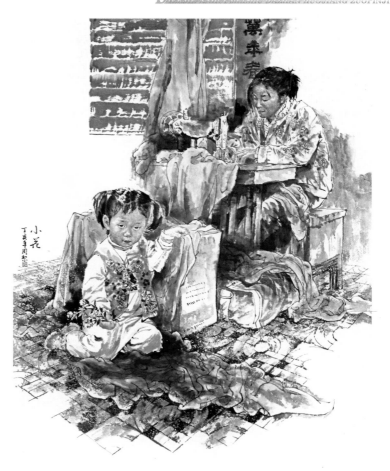

优秀奖

中国画 《小花》 180×98cm

周黎 （安庆市）

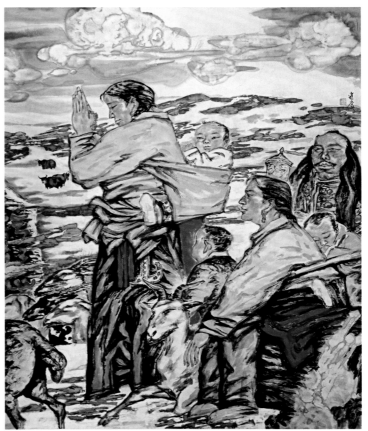

优秀奖

中国画 《雪融》 180×120cm

许建康 （省直）

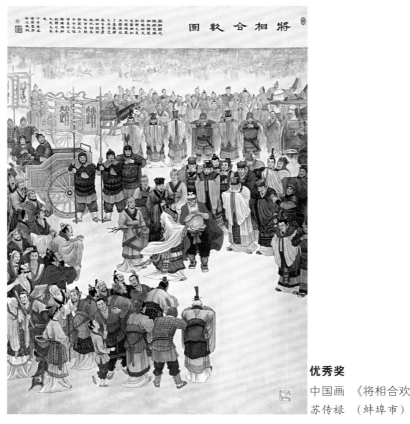

优秀奖

中国画 《将相合欢图》 196×98cm

苏传禄 （蚌埠市）

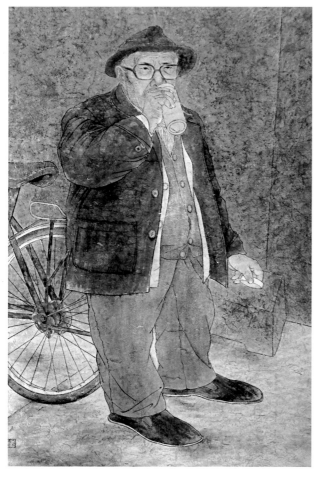

优秀奖

中国画 《古镇老人》 136×68cm

罗耀东 （省直）

40

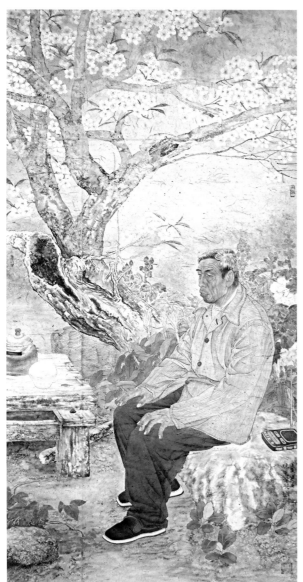

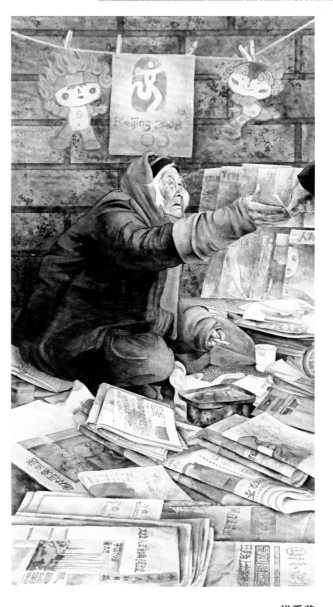

优秀奖

中国画 《春之韵》 180×87cm

陈志峰 （省直）

优秀奖

中国画 《我的地盘》 196×98cm

洪日 （安庆市）

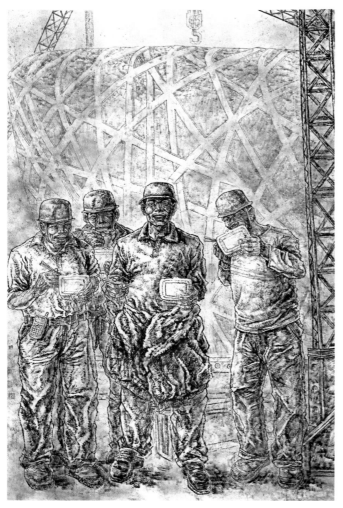

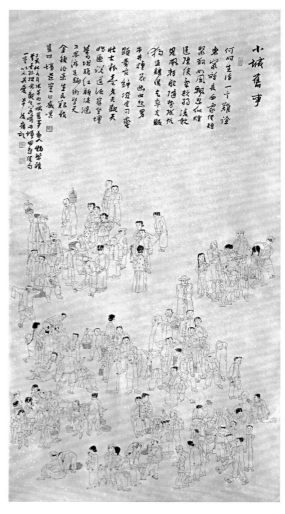

优秀奖

中国画 《工地午餐》 200×170cm

郭长清 （淮北市）

优秀奖

中国画 《小城旧事》 196×98cm

张芳 （蚌埠市）

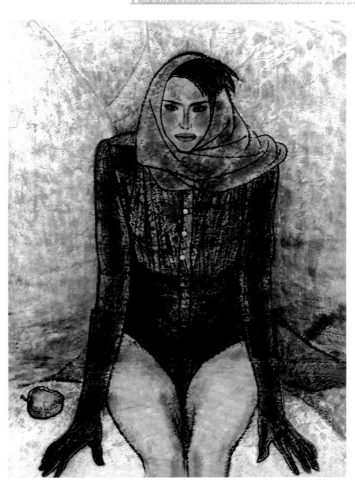

优秀奖
中国画 《冥想》 68×36cm
李虹 （省直）

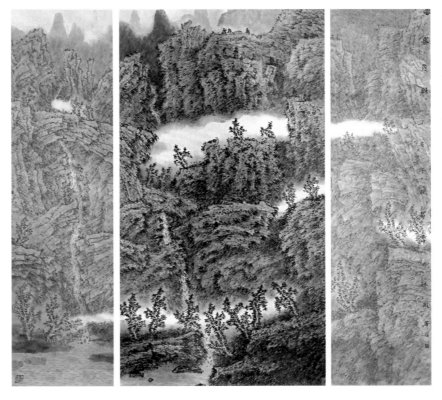

优秀奖 中国画 《空山卧浮云》 180×180cm 葛涛 （合肥市）

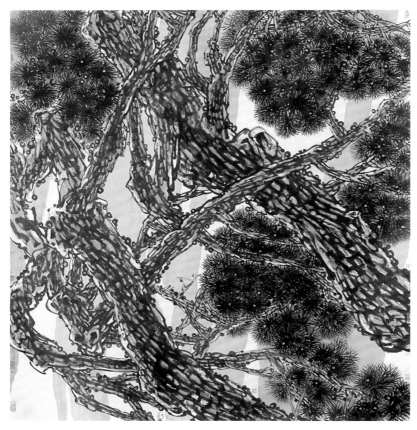

优秀奖 中国画 《苍虬图》 180×120cm 丁力 （淮北市）

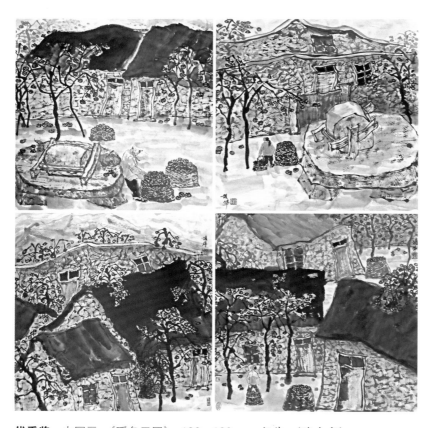

优秀奖 中国画 《暖色田园》 130×130cm 胡伟 （淮南市）

44

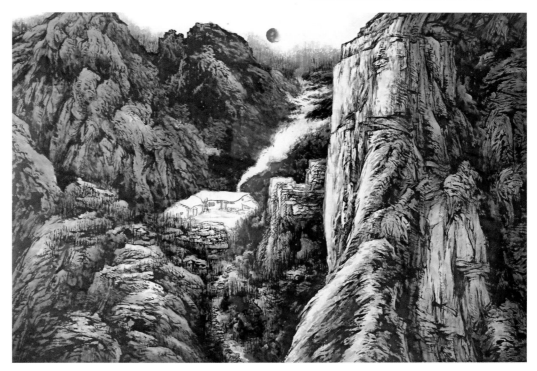

优秀奖 中国画 《天籁》 150×200cm 廖新 陆学东 （省直）

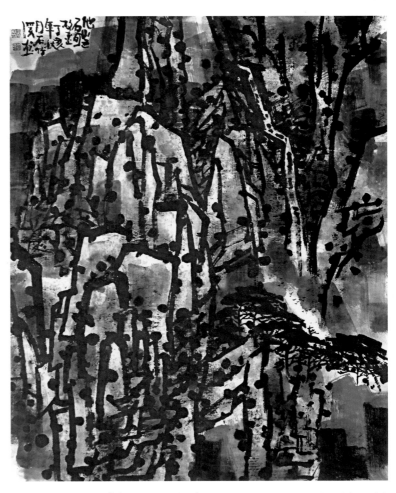

优秀奖 中国画 《他山之石可攻玉》 185×145cm 石竹溪 （合肥市）

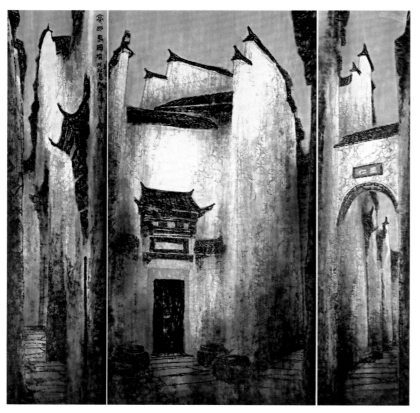

优秀奖 中国画 《高高的马头墙》 190×80cm 林琳 （亳州市）

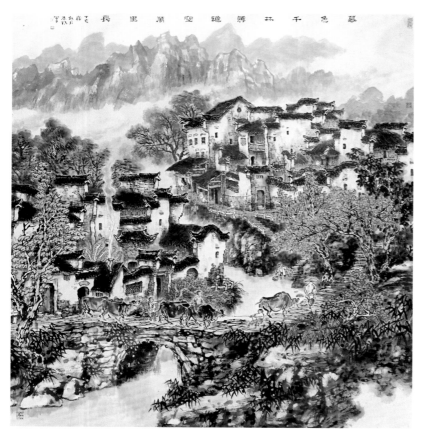

优秀奖 中国画 《秋空万里长》 160×140cm 陈志精 （池州市）

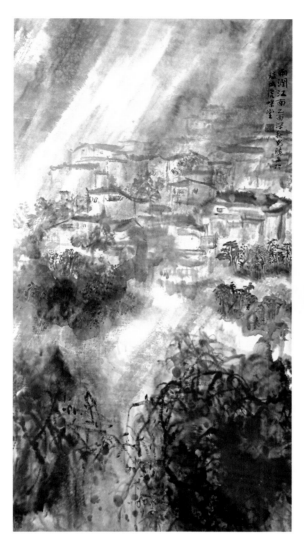

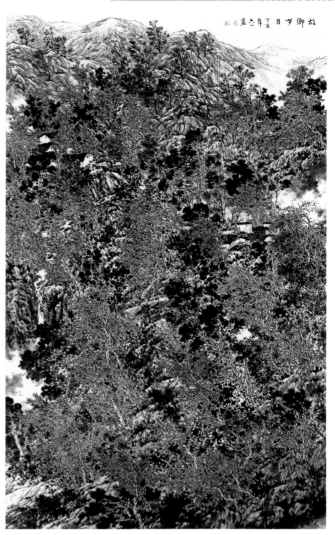

优秀奖

中国画 《雨润江南》 196×98cm

光胜 （蚌埠市）

优秀奖

中国画 《故乡岁月》 200×120cm

陶六一 （合肥市）

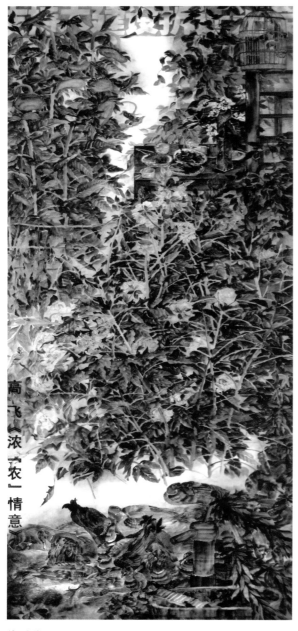

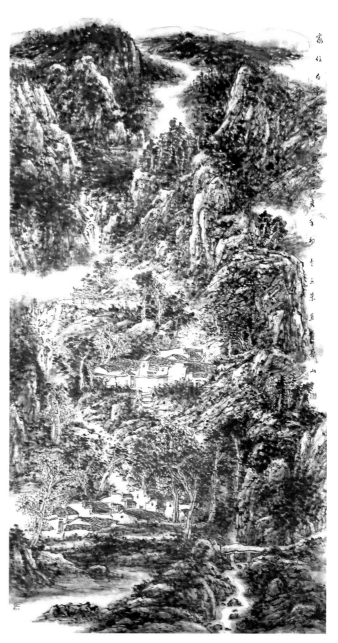

优秀奖
中国画 《浓"农"情意之光荣拆迁》 220×140cm
高飞 （省直）

优秀奖
中国画 《家住白云皖山中》 196×98cm
王荣 （部队）

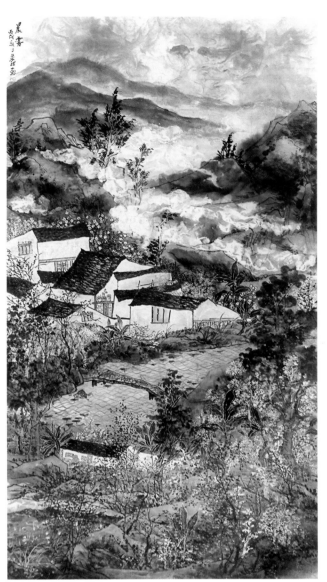

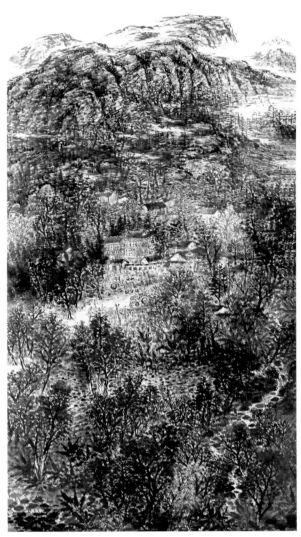

优秀奖

中国画 《晨雾》 196×98cm

朱斌 （合肥市）

优秀奖

中国画 《皖西风物放眼量》 244×124cm

周友林 （六安市）

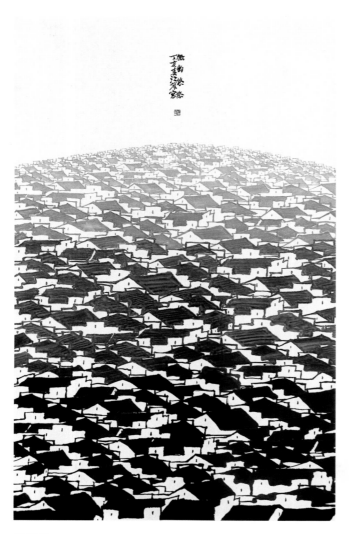

优秀奖
中国画 《徽韵悠悠》 196×98cm
江岸 （宣城市）

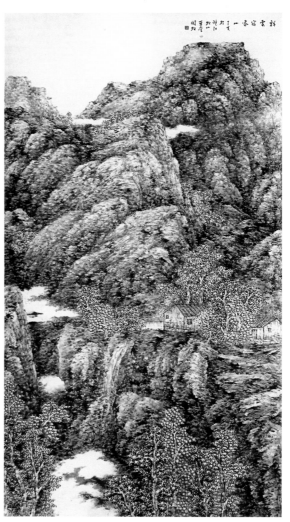

优秀奖
中国画 《祥云宿家山》 196×98cm
光国庆 （安庆市）

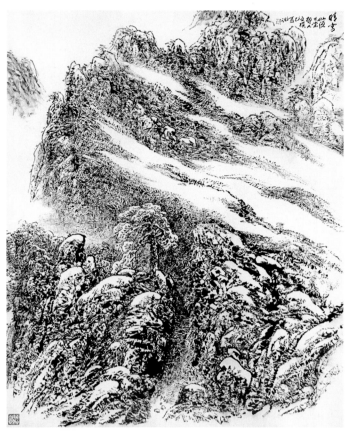

优秀奖

中国画 《晴雪》 110×98cm

崔之模 （芜湖市）

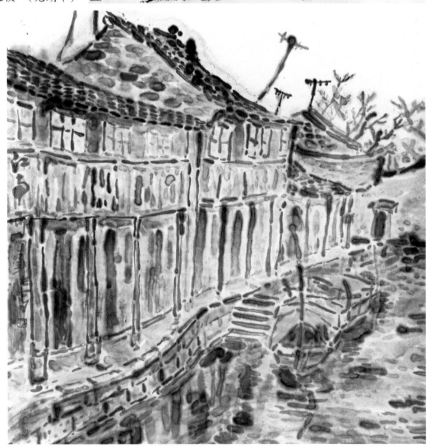

优秀奖 中国画 《江南雨》 198×96cm 刘洪 （合肥市）

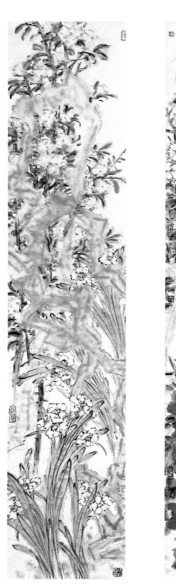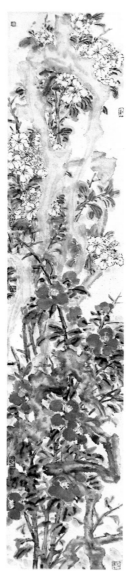

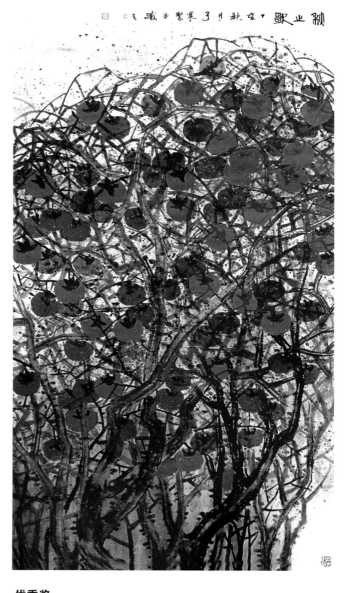

优秀奖

中国画 《四季花发》 190×80cm

张此潜 （淮北市）

优秀奖

中国画 《秋之歌》 196×98cm

谢子寒 （黄山市）

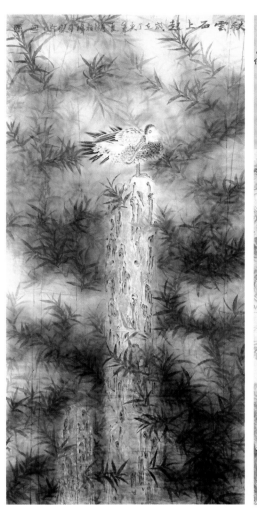

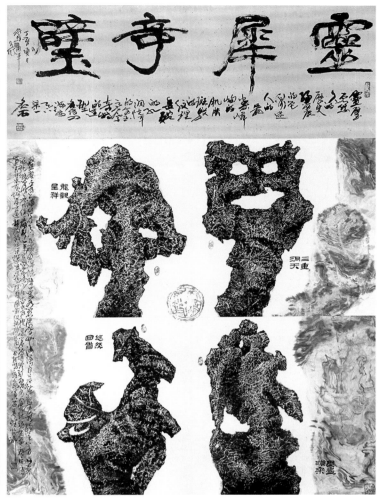

优秀奖

中国画 《秋云石上起》 200×98cm

林柏峰 司杰 （省直）

优秀奖

中国画 《灵犀奇璧》 180×120cm

张家骑 杨国军 （宿州市）

第2届安徽美术大展获奖作品

油　画

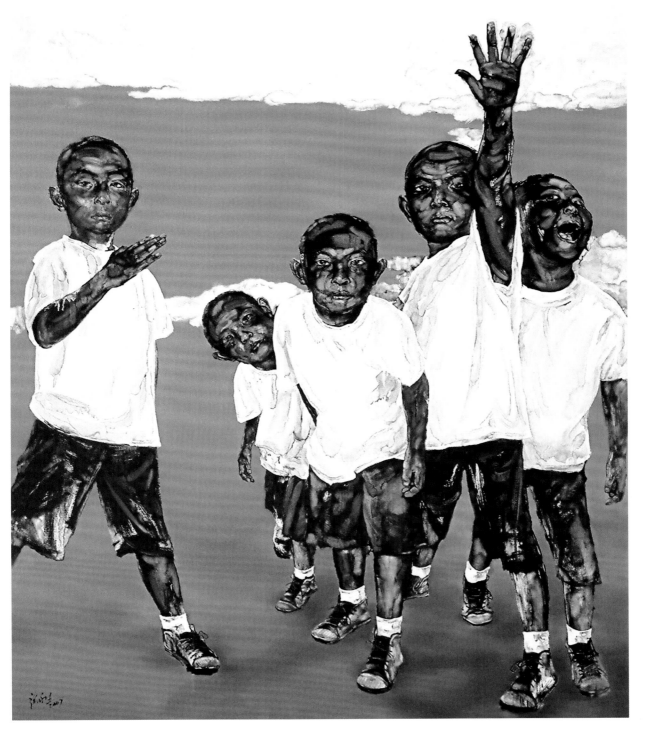

金奖 油画 《阳光男孩》 180×150cm 张永生 （合肥市）

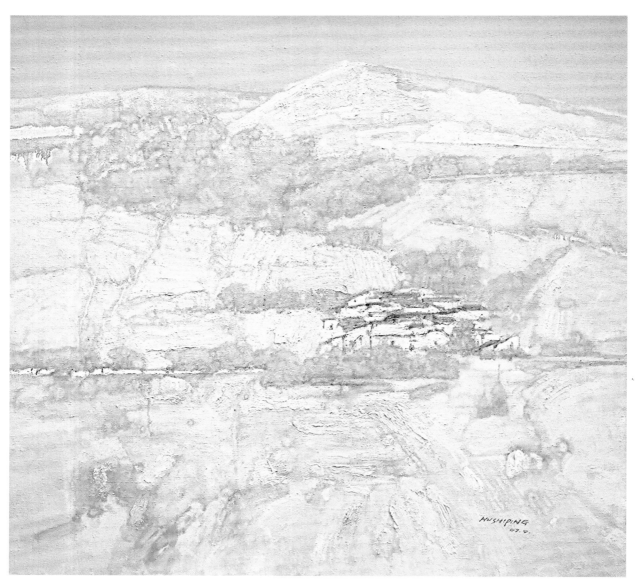

金奖 油画 《秋光》 130×138cm 胡是平 （省直）

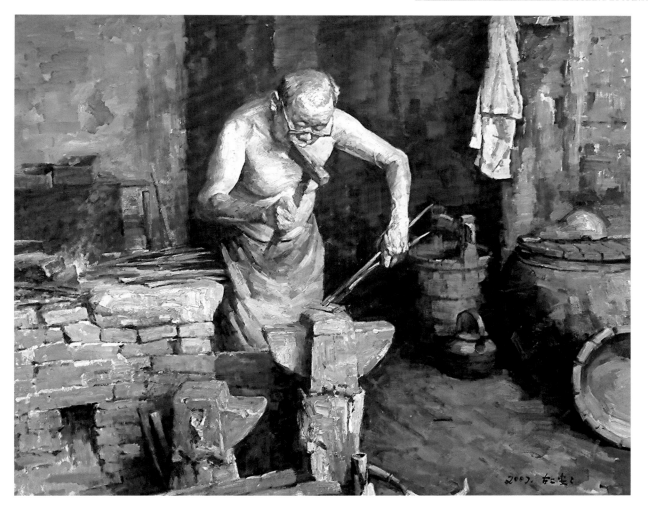

银奖 油画 《铁匠》 140×170cm 杜安安 （省直）

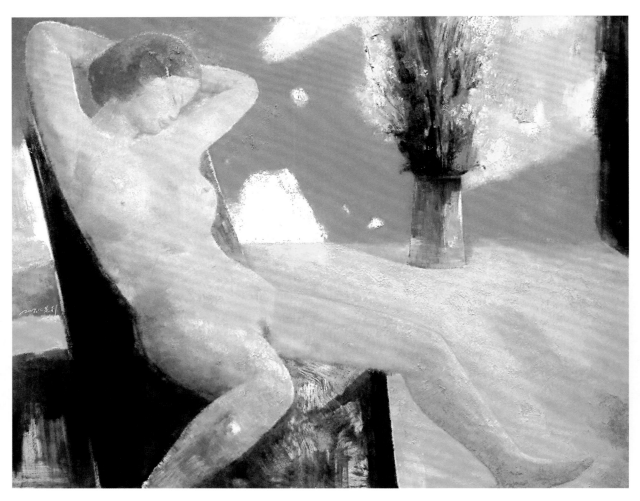

银奖 油画 《阳光·花与女人》 130×160cm 杨先行 （省直）

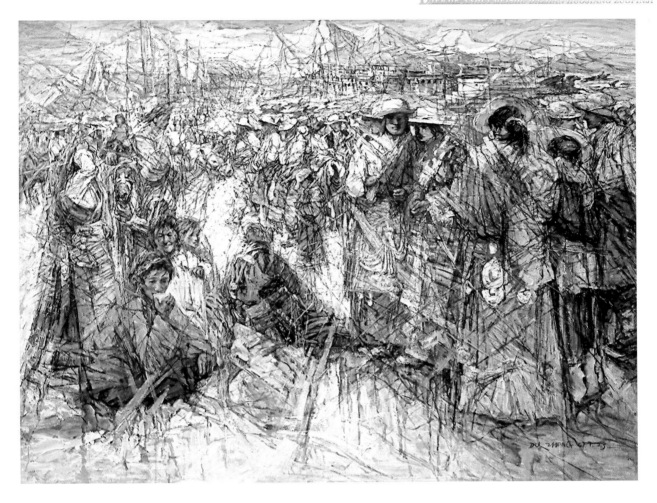

银奖　油画　《晴空》　116×148cm　杜仲　（省直）

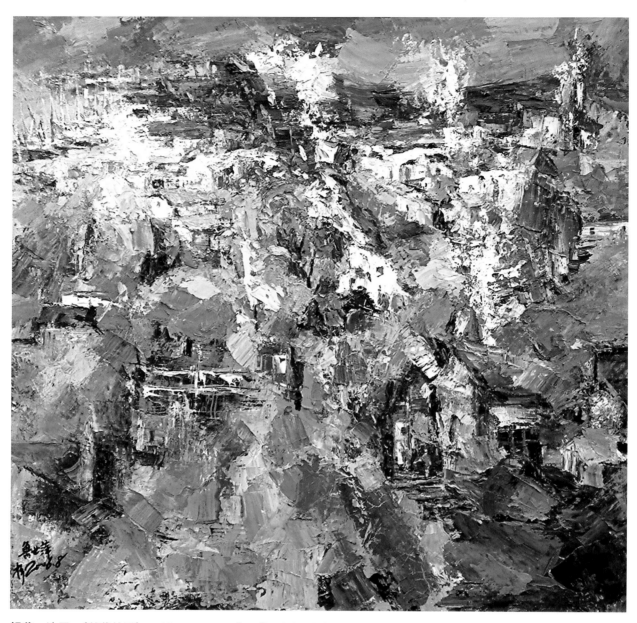

银奖 油画 《梦萦故里》 100×100cm 鲁世萍 （芜湖市）

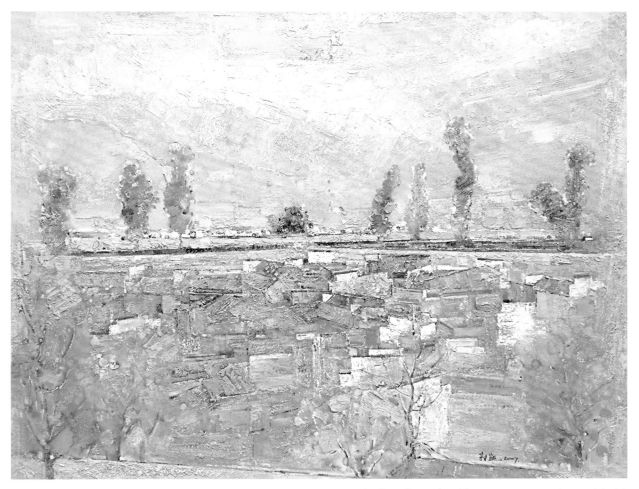

银奖 油画 《野意》 80×100cm 郭凯 （省直）

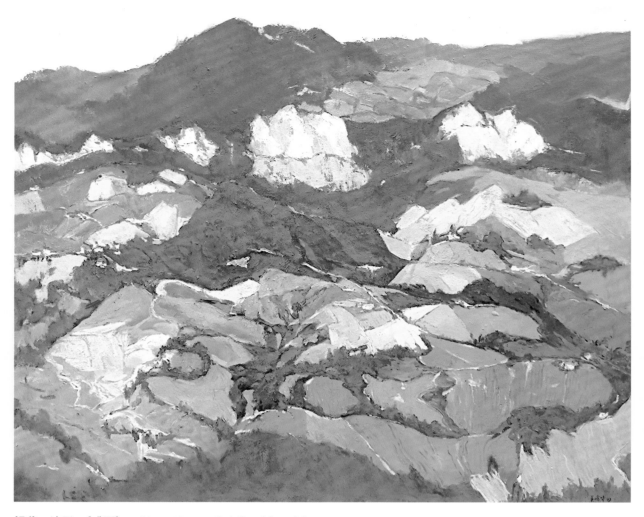

银奖 油画 《盛夏》 130×150cm 吴晗华 （合肥市）

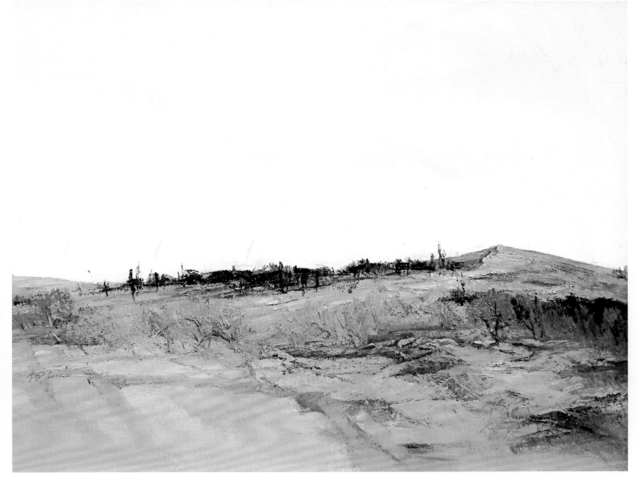

银奖 油画 《塔山家园》 130×150cm 李昆仑 （淮北市）

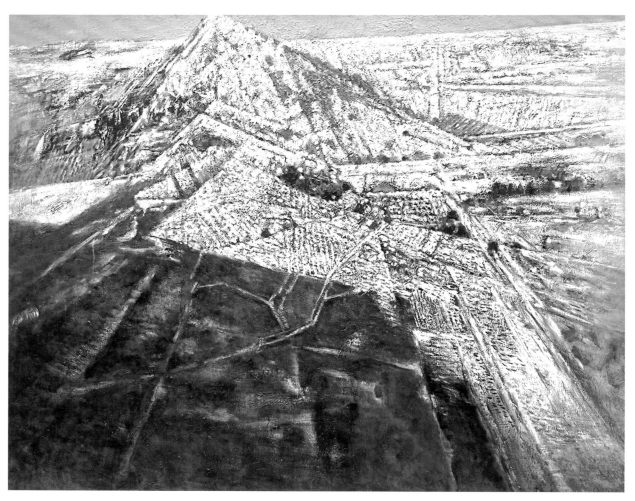

银奖 油画 《记忆——恒》 130×160cm 庄威 （省直）

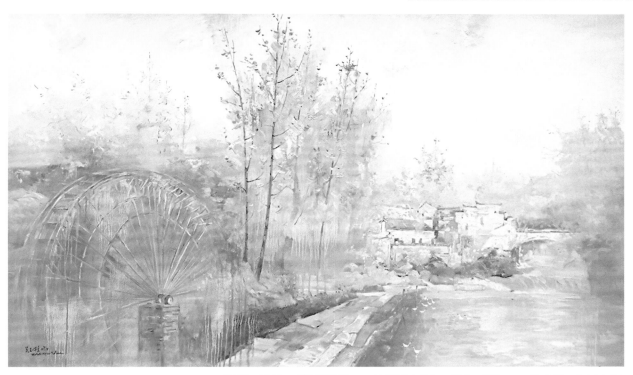

银奖 油画 《徽州忆梦——桃花里人家》 120×200cm 吴玉柱 （合肥市）

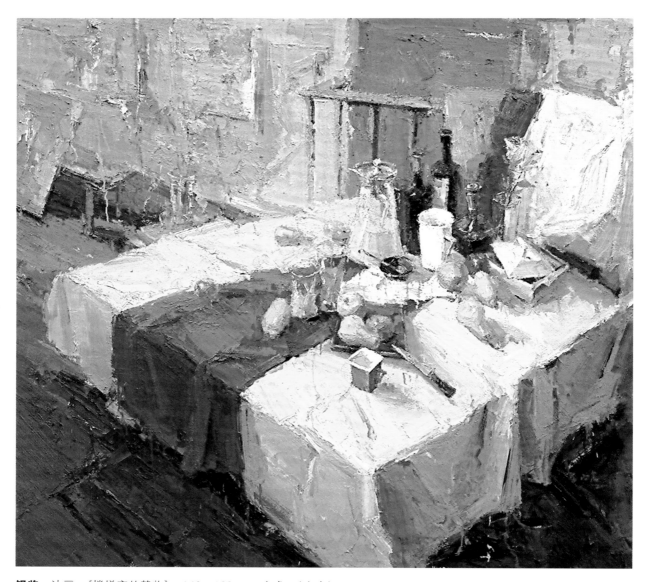

银奖 油画 《楼梯旁的静物》 140×160cm 向虎 （省直）

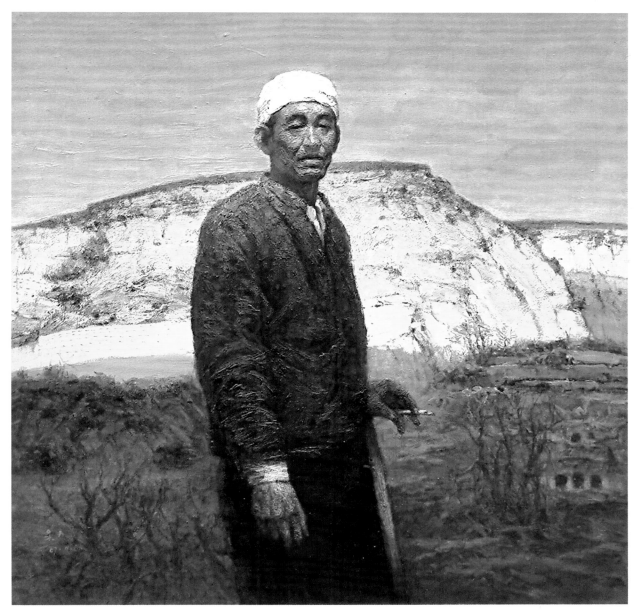

铜奖 油画 《厚土》 160×160cm 吴为 （省直）

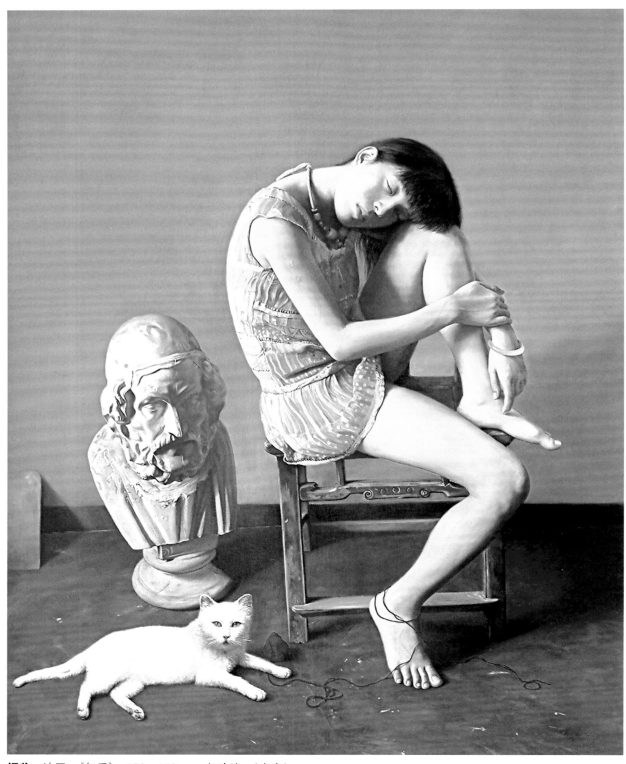

铜奖 油画 《午后》 160×140cm 赵关键 （省直）

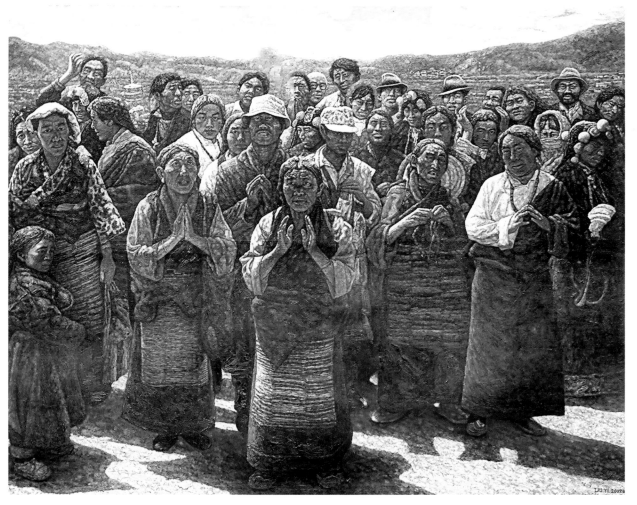

铜奖 油画 《祈》 185×220cm 刘艺 （六安市）

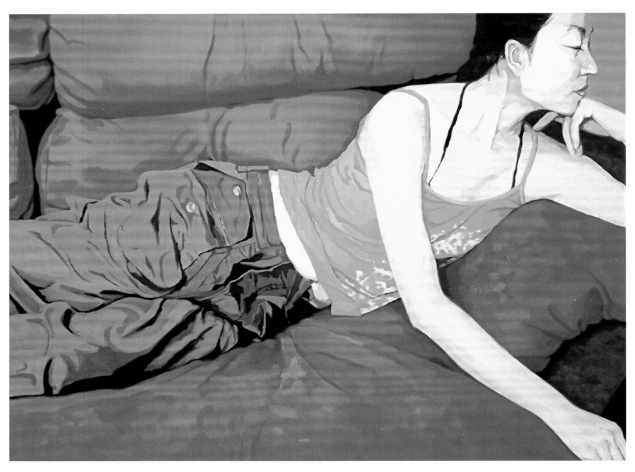

铜奖 油画 《守望》 120×160cm 席景霞 （省直）

铜奖 油画 《宋人蹴鞠图》 120×180cm 潘志亮 （省直）

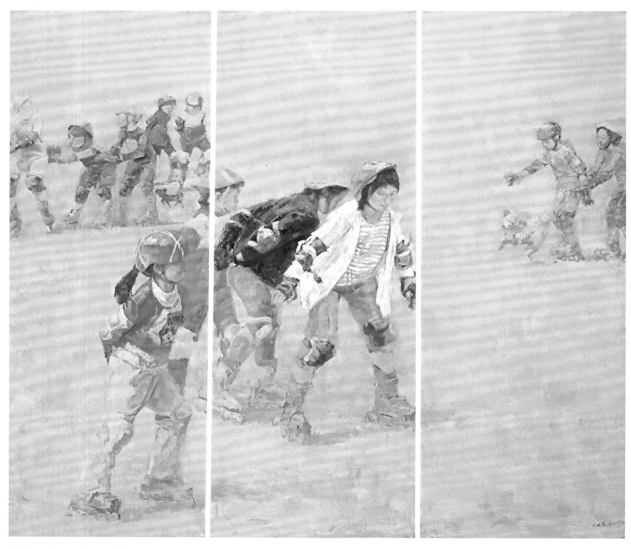

铜奖 油画 《小燕子》 160×180cm 陈笑珊 （省直）

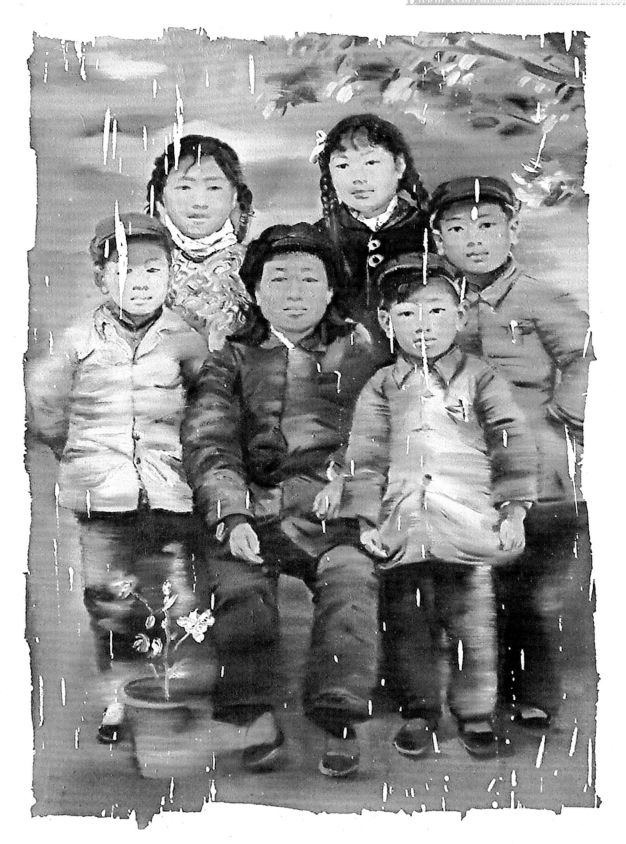

铜奖 油画 《姥姥和她的五个孩子》 120×80cm 陈亚峰 邵若男 （省直）

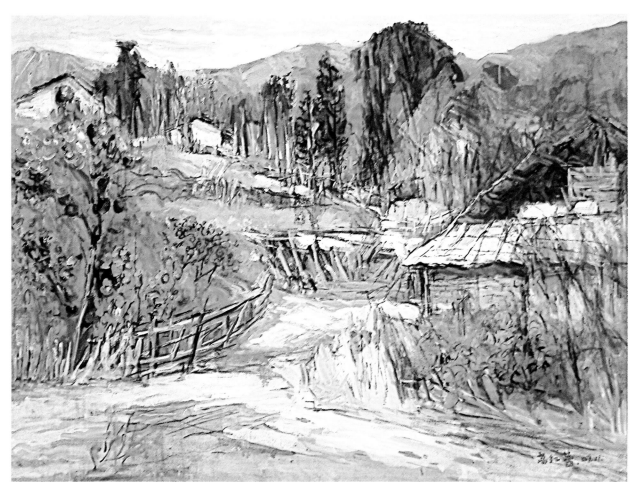

铜奖 油画 《绿色的山冈》 80×100cm 高红蕾 （马鞍山市）

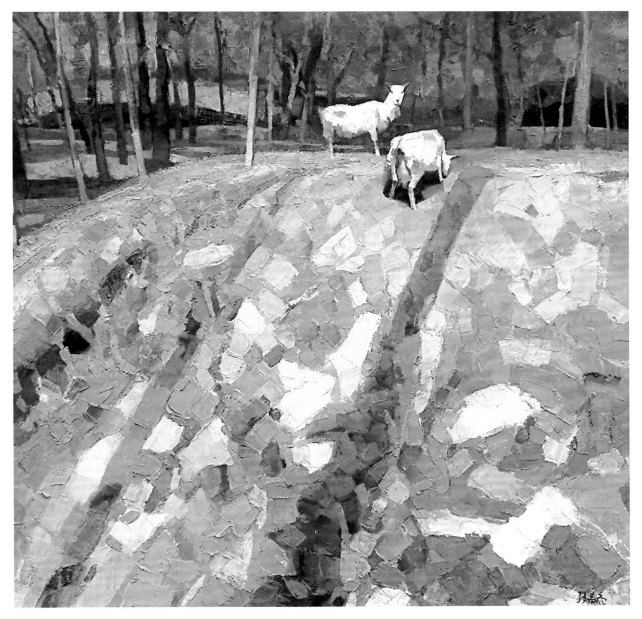

铜奖 油画 《灿烂的阳光》 100×100cm 张春亮 （省直）

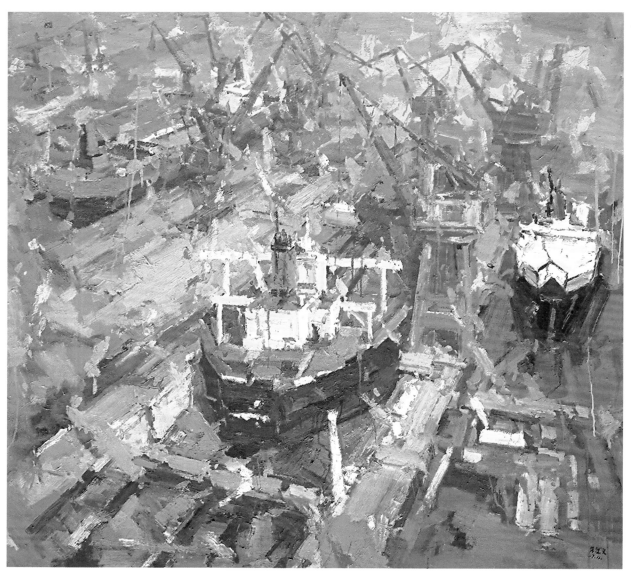

铜奖 油画 《沸腾的船厂》 170×160cm 朱德义 （省直）

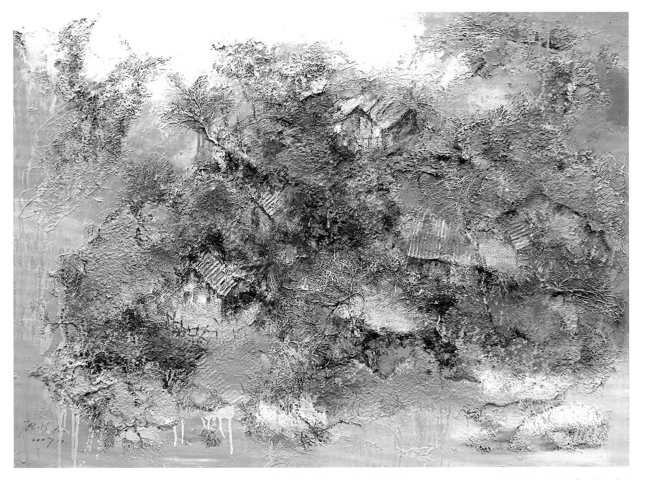

铜奖 油画 《生态桃园》 120×140cm 鹿少君 杜俊萍 （省直）

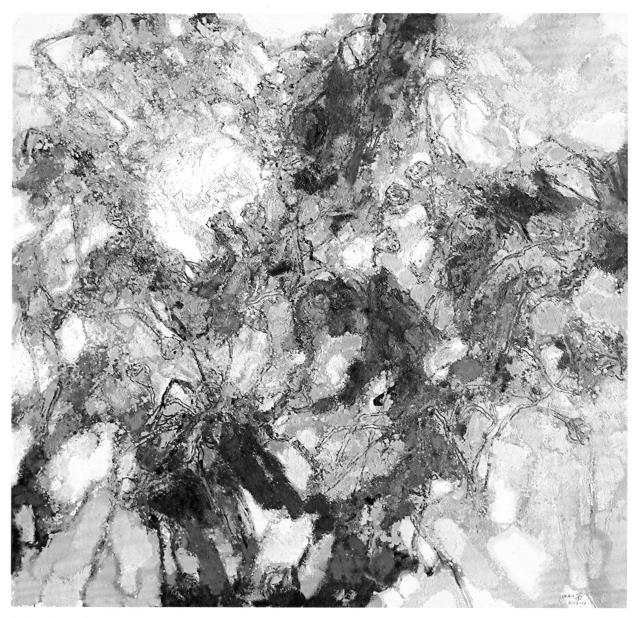

铜奖 油画 《清荷图》 200×200cm 高飞 （省直）

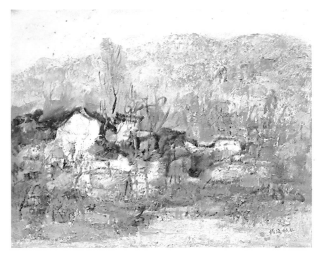
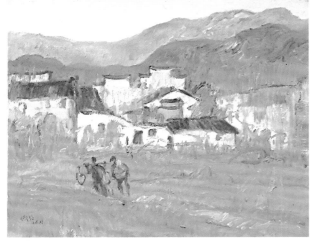
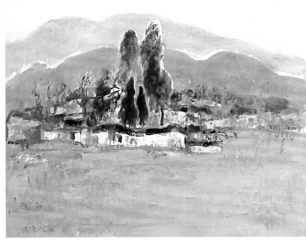
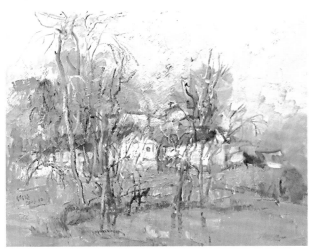

铜奖　油画　《徽风皖韵》　60×73cm×4　傅强　（省直）

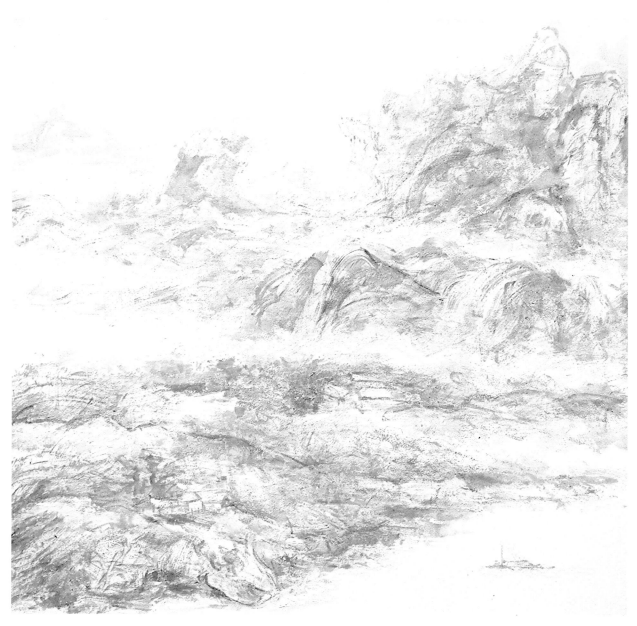

铜奖 油画 《意象山水》 140×120cm 师晶 （合肥市）

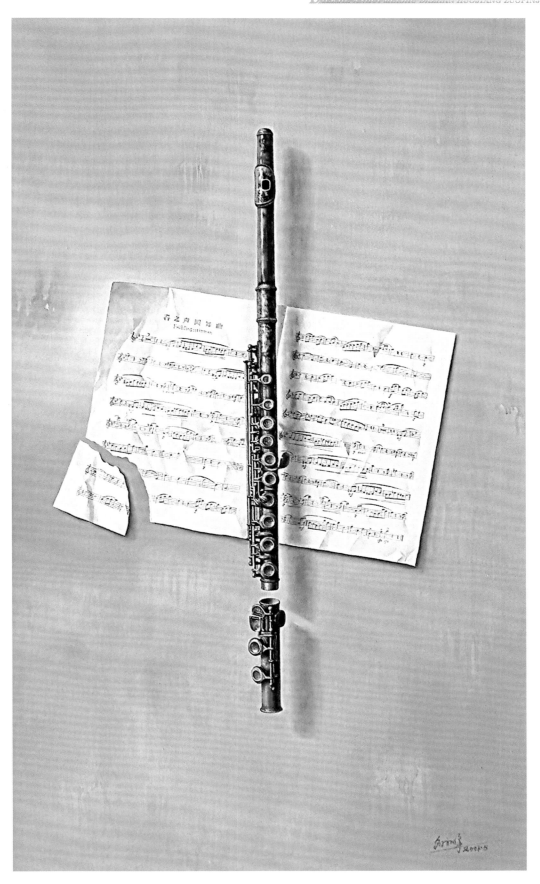

铜奖 油画 《长笛》 100×65cm 刘高峰 （省直）

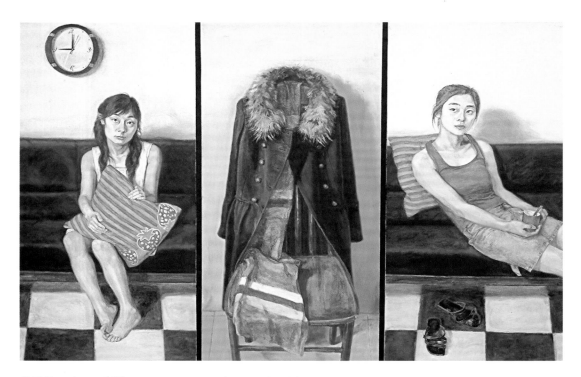

优秀奖 油画 《等》 160×180cm 贾昌娟 （省直）

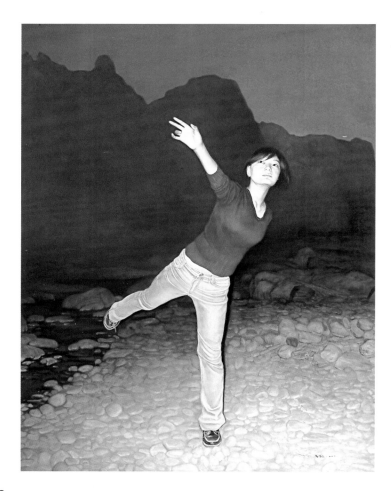

优秀奖
油画 《扔石块的女孩》 160×120cm
王驰 （省直）

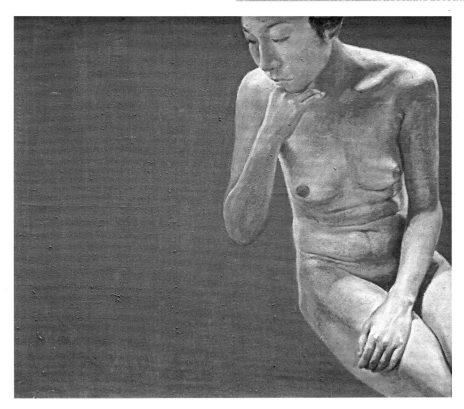

优秀奖 油画 《女人体》 90×100cm 朱蓓蓓 （省直）

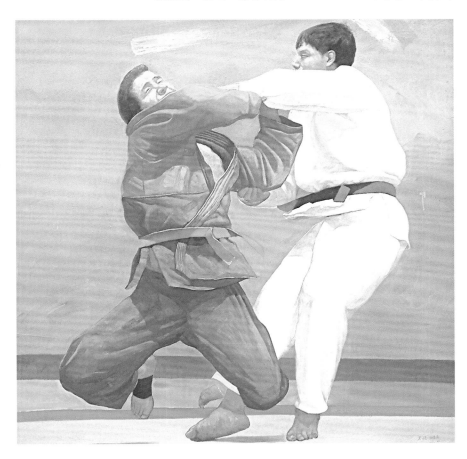

优秀奖 油画 《厚积薄发》 180×180cm 王屹 田菲菲 （省直）

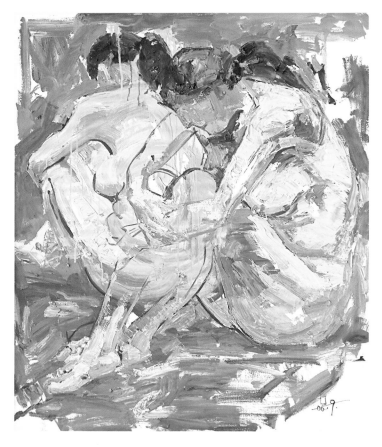

优秀奖
油画 《女人体》 120×100cm
贺靖 （省直）

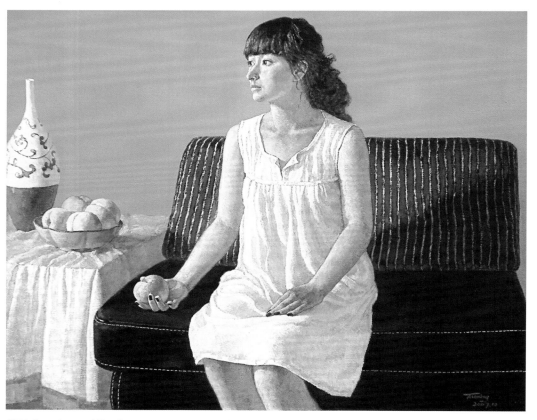

优秀奖 油画 《桃子》 80×100cm 陶明 （阜阳市）

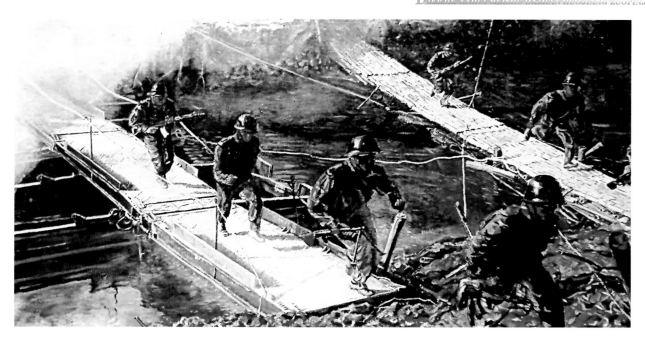

优秀奖 油画 《时刻准备着之"天堑变通途"》 80×160cm 金俊 （部队）

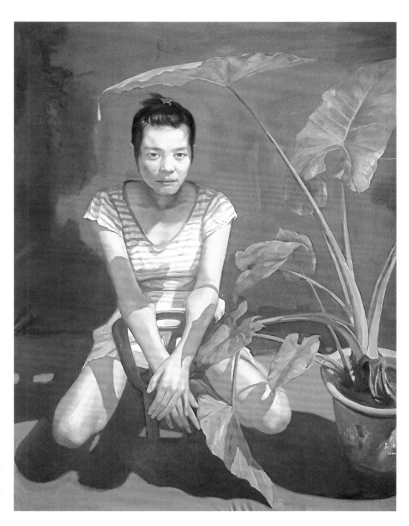

优秀奖
油画 《青春期之三》 200×150cm
童敬海 （省直）

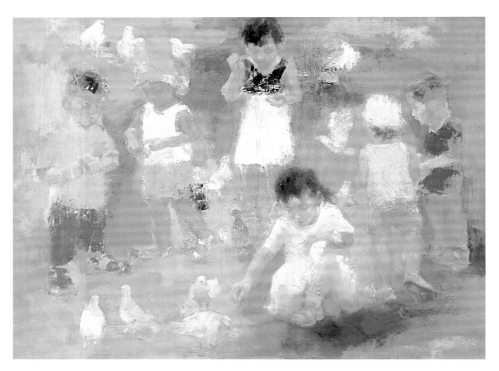

优秀奖 油画 《鸽子》 100×130cm 刘淮兵 （省直）

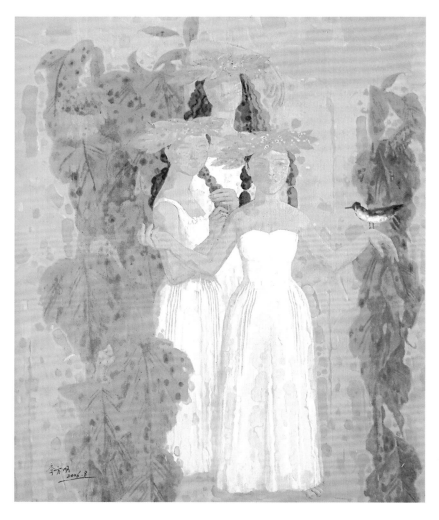

优秀奖

油画 《秋鸣》 160×200cm

李方明 （省直）

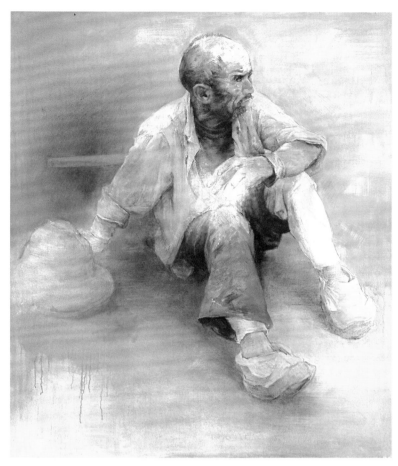

优秀奖
油画 《父亲》 180×145cm
李四保 （省直）

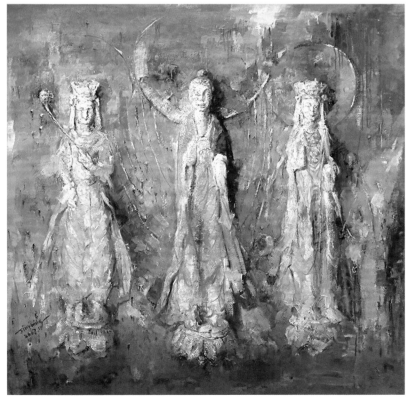

优秀奖 油画 《造像》 160×160cm 荆明 （省直）

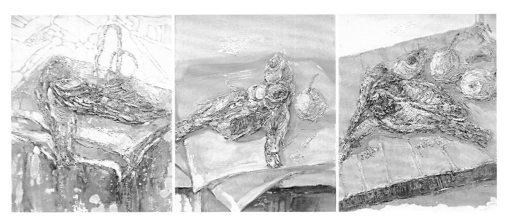

优秀奖 油画 《双鱼系列》 35×46cm 朱晓伟 （省直）

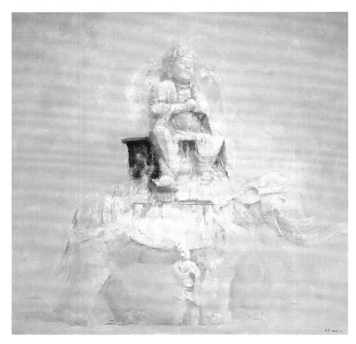

优秀奖

油画 《菩萨》 180×95cm

钮毅 （省直）

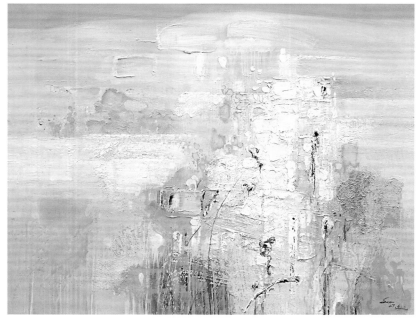

优秀奖

油画 《农历系列——寒露》60×80cm

石祥强 （省直）

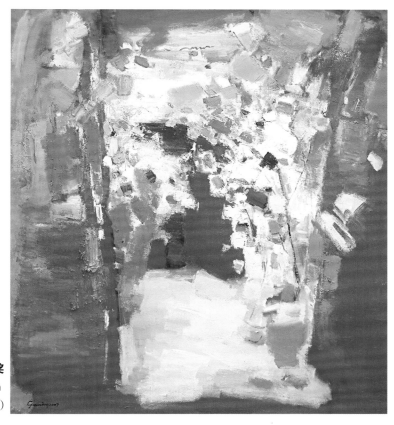

优秀奖
油画 《满园春色关不住》 120×80cm
高鸣 （省直）

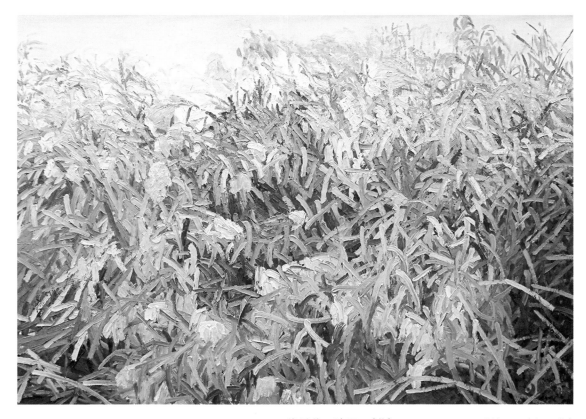

优秀奖 油画 《暮》 85×115cm 刘艳丽 （合肥市）

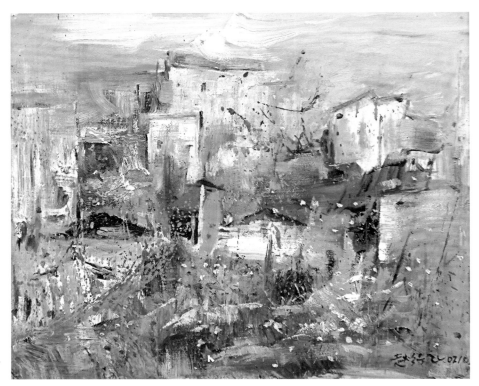

优秀奖 油画 《写意屏山》 60×70cm 赵行飞 （省直）

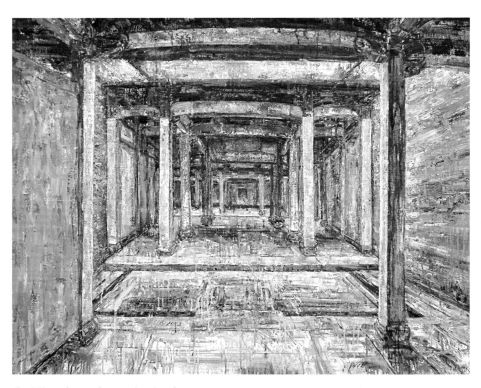

优秀奖 油画 《祠系列二十二》 140×160cm 汪昌林 （合肥市）

90

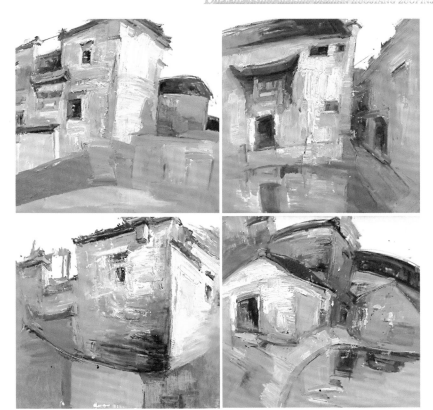

优秀奖

油画 《大房子》 180×95cm

王璐 （省直）

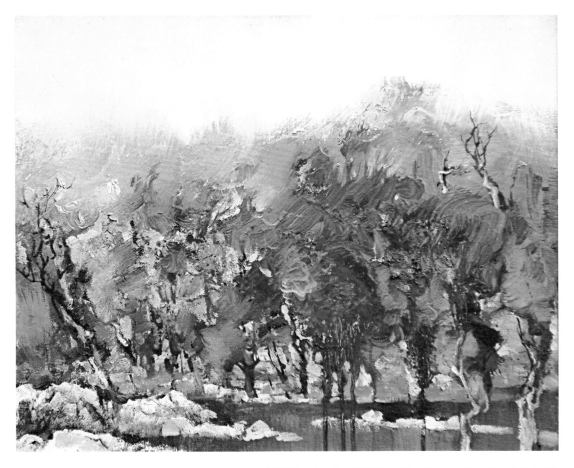

优秀奖 油画 《寒江》 60×70cm 郑天君 （黄山市）

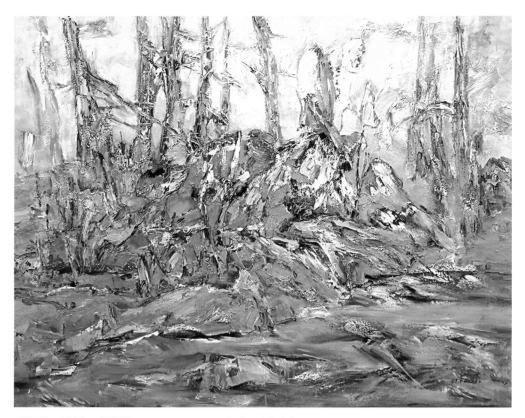

优秀奖 油画 《祥雾》 100×130cm 余进 （省直）

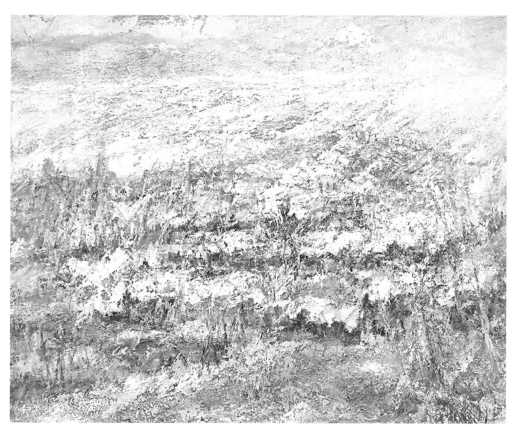

优秀奖 油画 《乡雪》 160×190cm 王德宏 （省直）

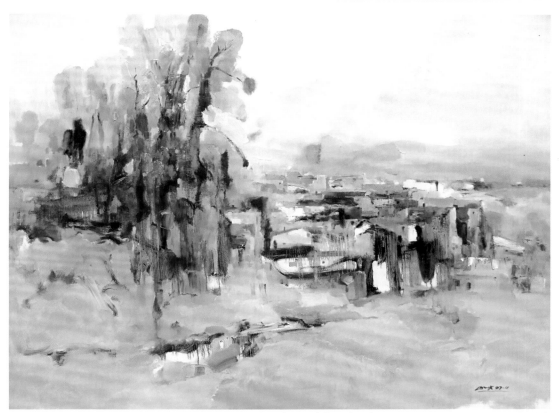

优秀奖　油画　《徽州秋韵》　150×200cm　徐公才　（省直）

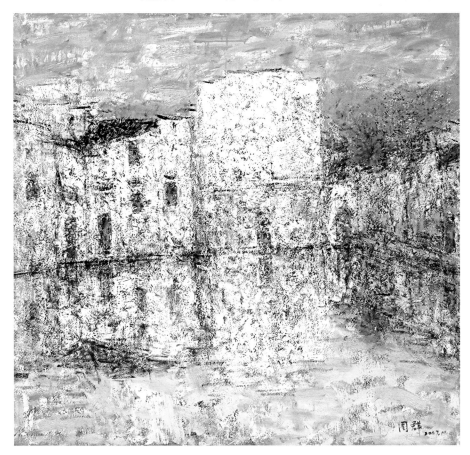

优秀奖　油画　《痴绝徽州》　160×160cm　周群　（省直）

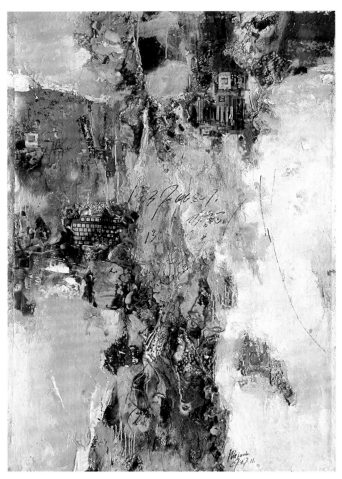

优秀奖
油画 《时空变奏系列.NOT》 170×180cm
王景龙 （省直）

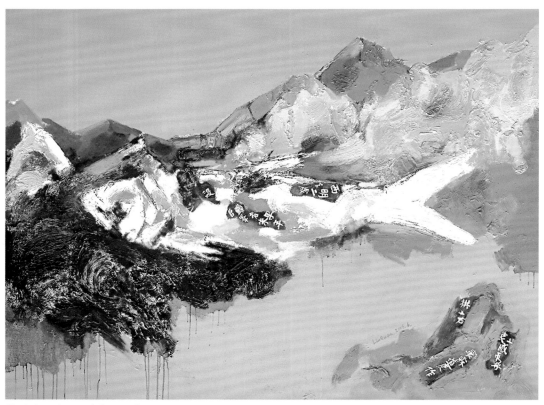

优秀奖 油画 《残景·台》 95×180cm 刘权 （省直）

94

第2届安徽美术大展获奖作品

版　画

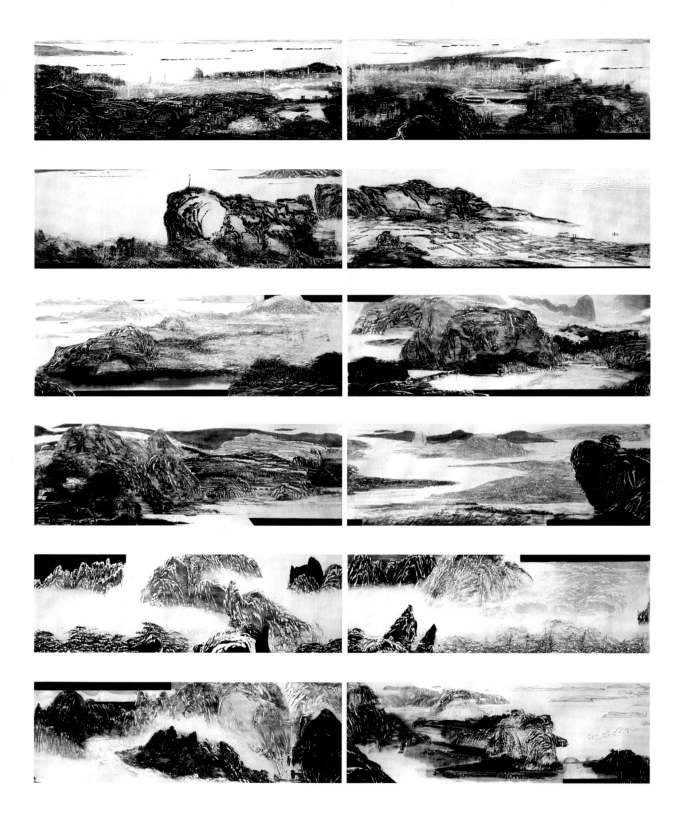

金奖

版画（水印）《新太平山水图》（长卷） 30×90cm×12

倪建明 程焰 刘忠文 白启忠 周辉 黄健 （芜湖市）

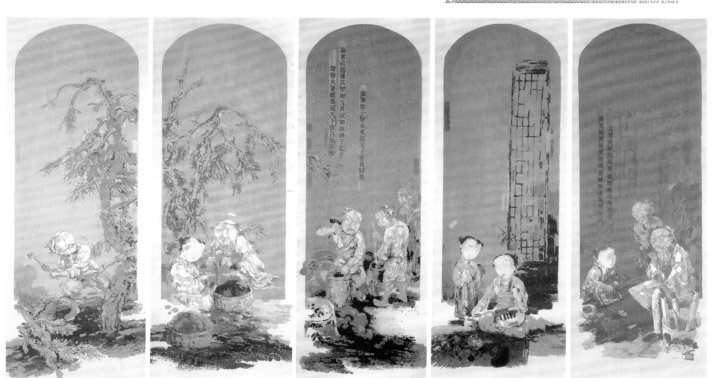

金奖

版画(丝网) 《天工开物》(徽墨) 56×149cm×5

秦文 汪津淮 陈可 黄明 纪念 （安庆市）

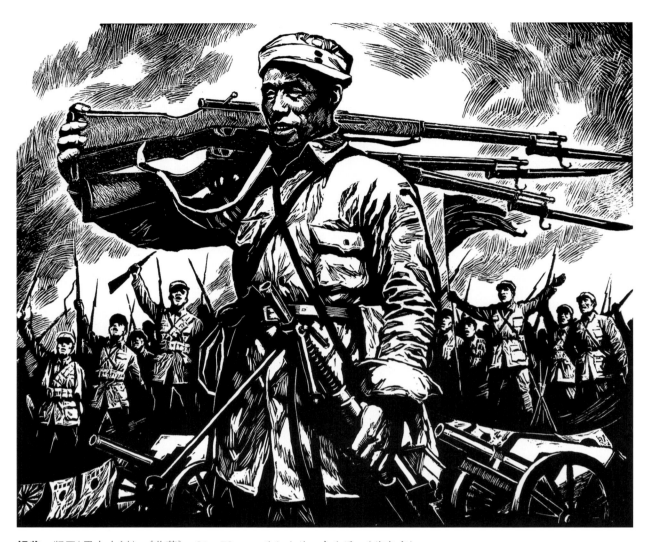

银奖 版画（黑白木刻） 《收获》 61×72cm 欧阳小林 童兆源 （芜湖市）

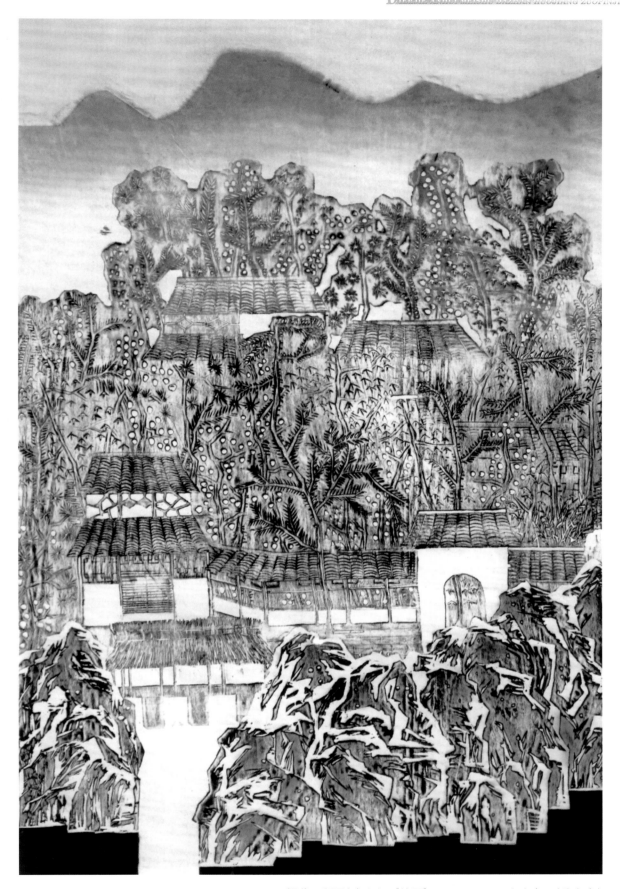

银奖 版画(水印) 《故园》 85×57cm 白启忠 (芜湖市)

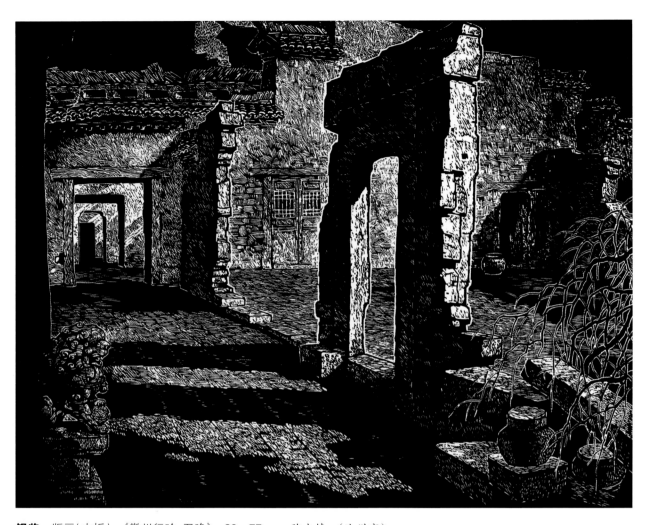

银奖 版画(木板) 《徽州行吟·召唤》 60×77cm 陈志精 (池州市)

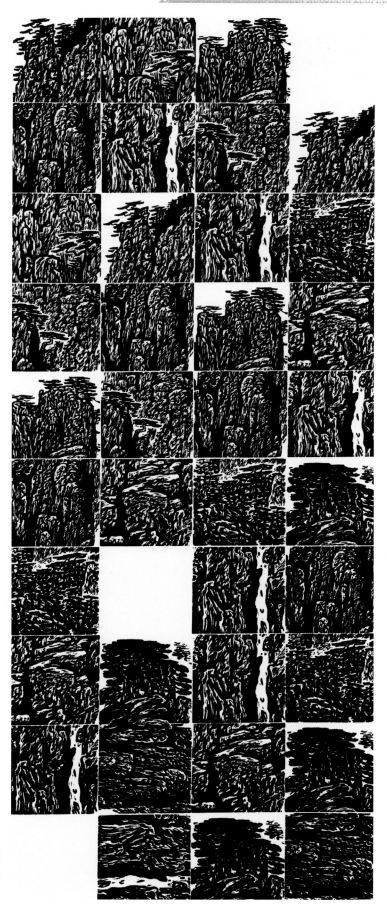

银奖

版画（黑白木刻）《徽山叠韵》　150×60cm

唐任林　（淮南市）

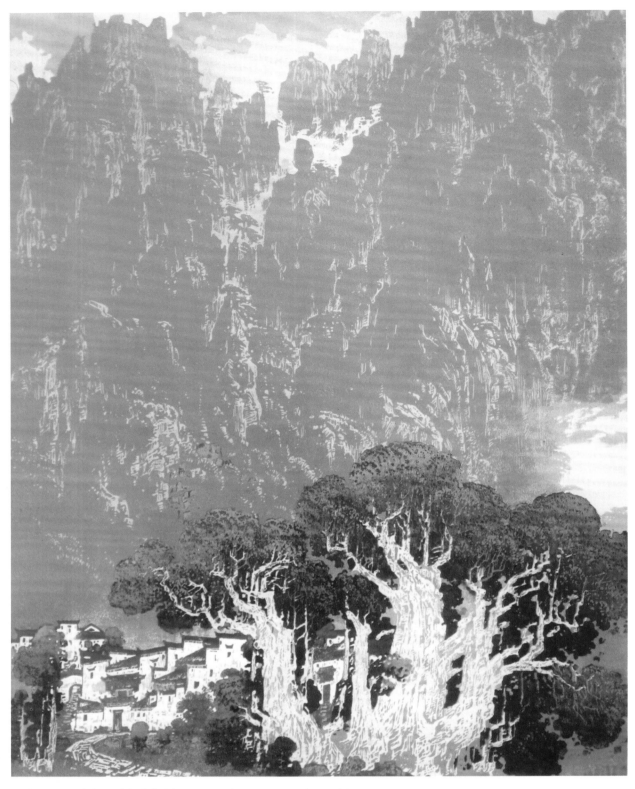

银奖　版画（油套）《走进黄山》　80×60cm　王华龙　（安庆市）

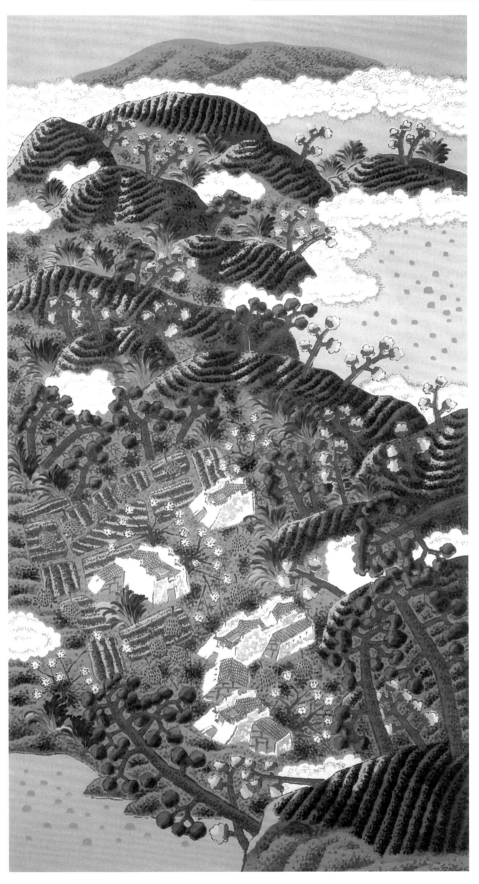

银奖 版画(丝网) 《绿色家园》 110×58cm 申皖如 （合肥市）

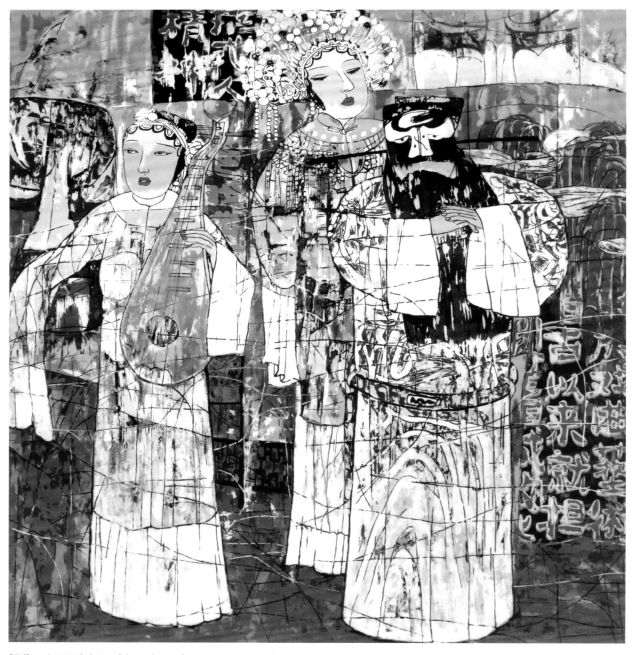

铜奖 版画(油套) 《中国戏之八》 75×65cm 马忠贤 杨振和 (省直)

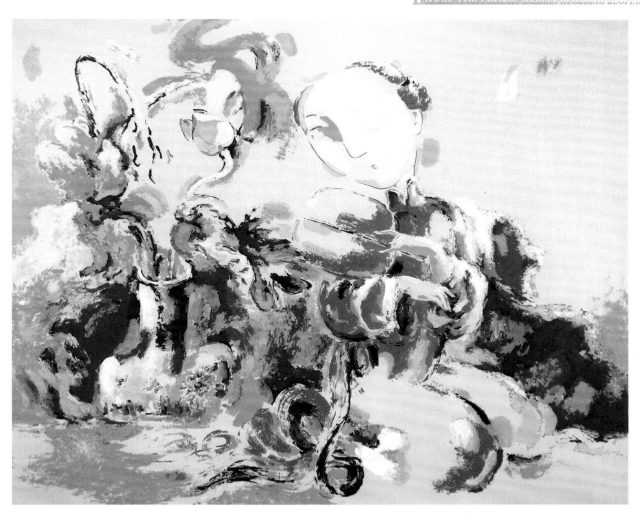

铜奖

版画（油套）《清荷》　40×50cm

秦文 （安庆市）

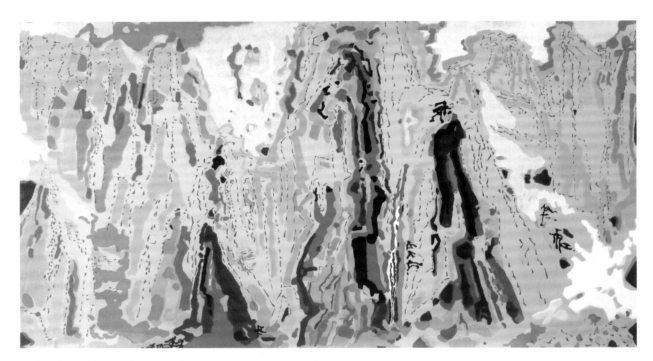

铜奖 版画（丝网）《天开图画》60×108cm 于澎 （合肥市）

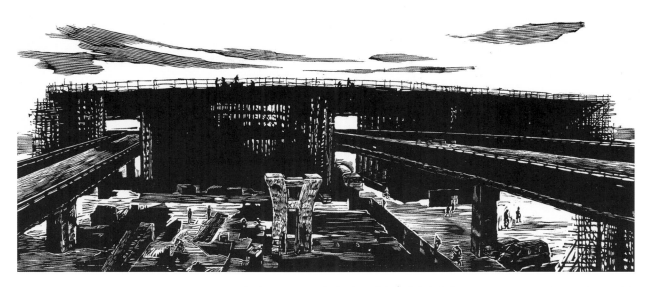

铜奖 版画（黑白木刻）《金寨路高架桥》 55×90cm 汤晓云 （合肥市）

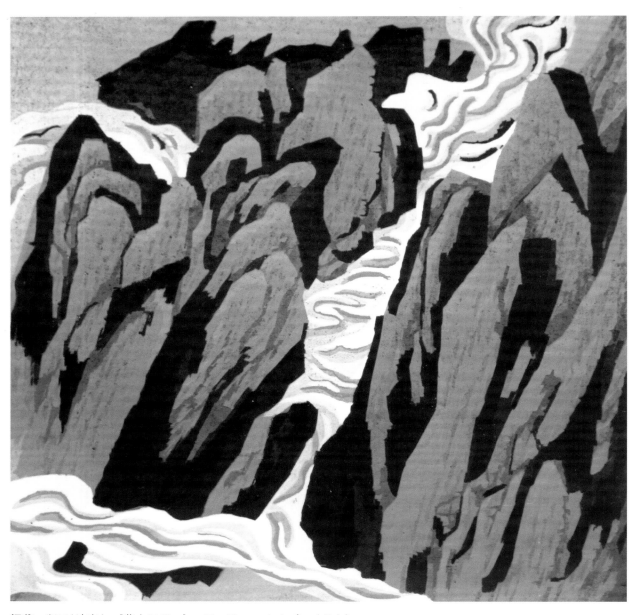

铜奖 版画（油套）《黄山图册一》 40×40cm 汪炳璋 （省直）

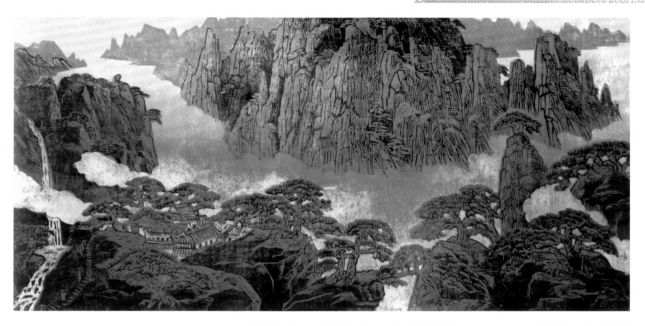

铜奖　版画(木板)　《云涌黄山松更翠》　45×90cm　李成城　（池州市）

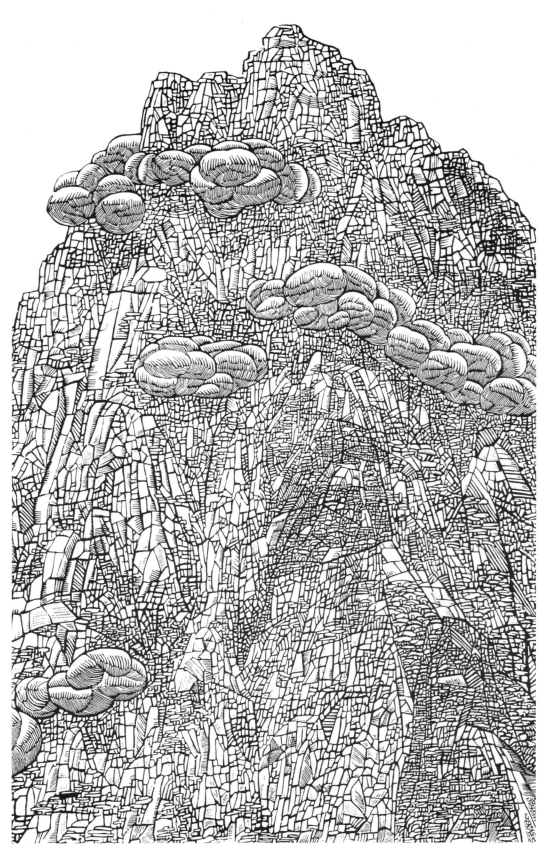

铜奖 版画(黑白木刻) 《高山浮云》 120×72cm 陈燕林 (铜陵市)

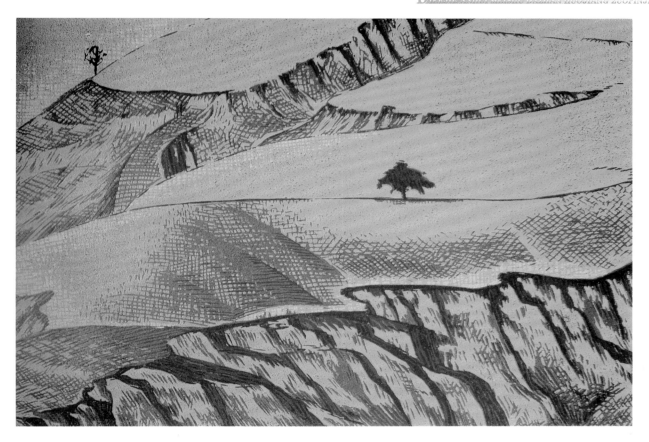

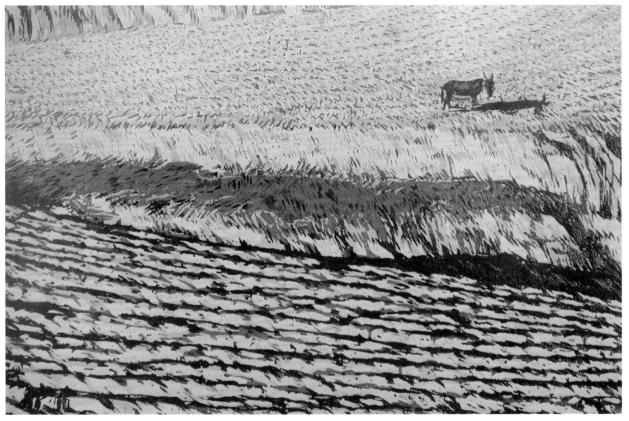

铜奖 版画(油套) 《土地组画》 20×30cm×2 周路 (省直)

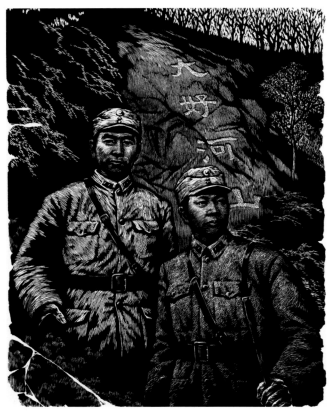

优秀奖
版画(黑白木刻) 《1939.2 黄山》 120×90cm
陆平 （安庆市）

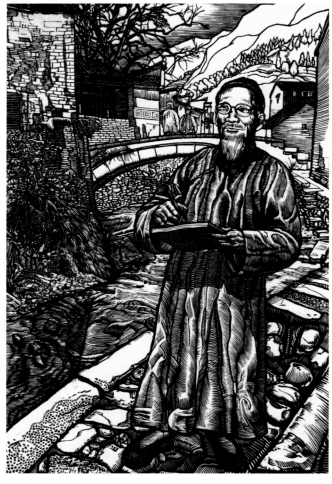

优秀奖
版画(黑白木刻) 《村口巧遇黄宾虹》 90×60cm
丁晖明 张济影 （铜陵市）

112

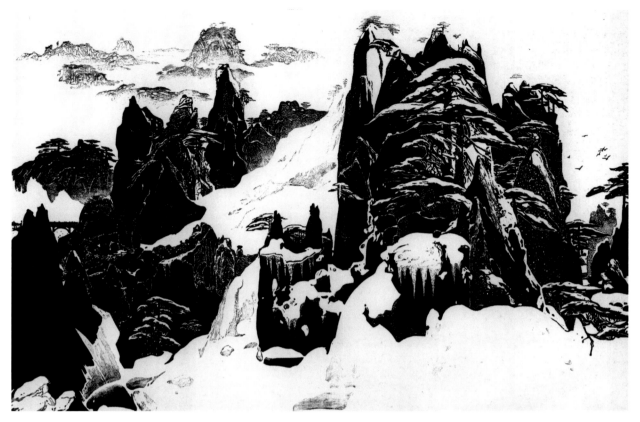

优秀奖 版画(木版) 《雪里歌》 61×90cm 关学礼 （蚌埠市）

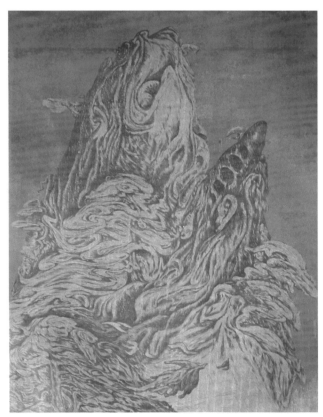
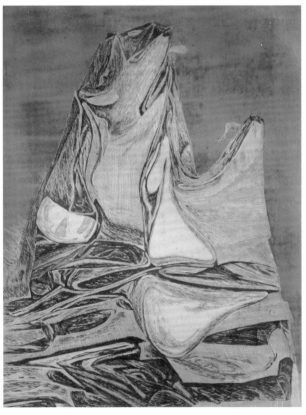

优秀奖 版画(油套) 《山之梦之二》 83×60cm 郑贤红 （安庆市）

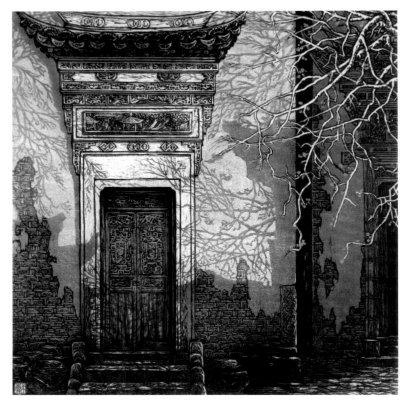

优秀奖 版画（水印木刻） 《故里的阳光之春晓》 45×43cm 戴斌 （安庆市）

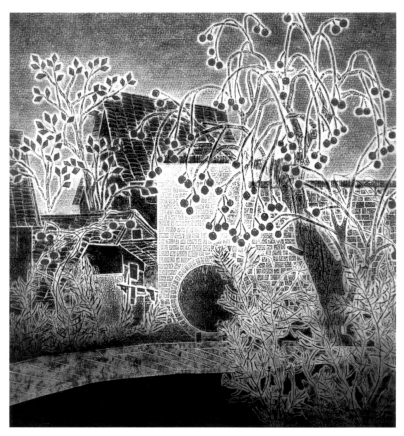

优秀奖 版画（综合版） 《老宅新红》 58×58cm 洪明道 （芜湖市）

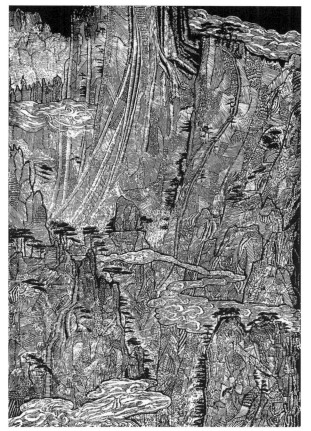

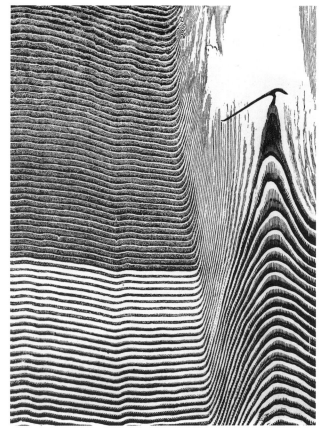

优秀奖

版画（油套）《高路入云端》 90×60cm

江大才 （铜陵市）

优秀奖

版画（综合版）《黄山韵》 70×50cm

傅华坤 （省直）

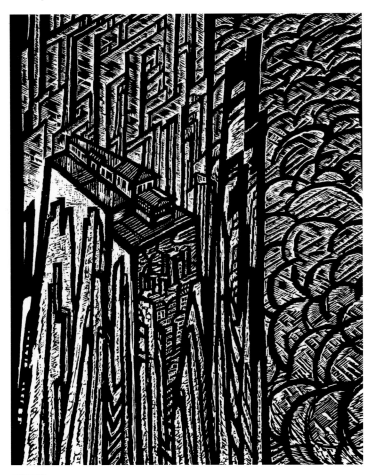

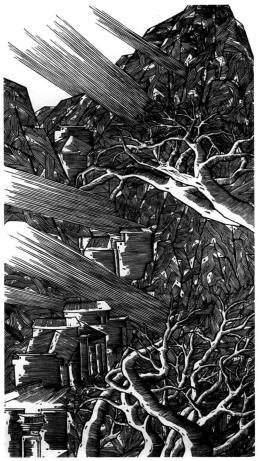

优秀奖

版画（黑白木刻）《海市蜃楼》　120×87cm

李胜　（六安市）

优秀奖

版画　《徽情》91×45cm

朱雷　胡然然　（省直）

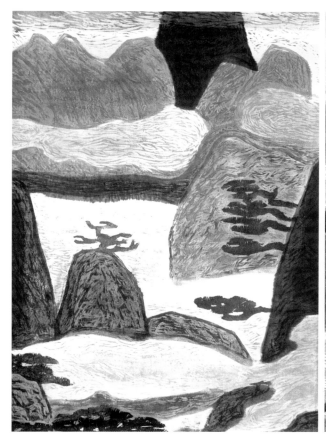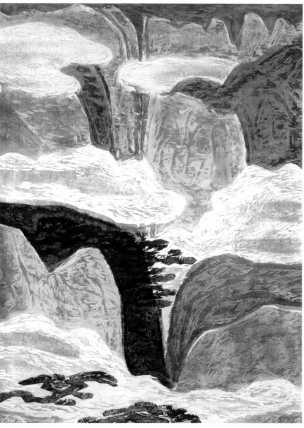

优秀奖 版画(水印) 《黄山系列——幽云》 60×42cm×2 赵军 (安庆市)

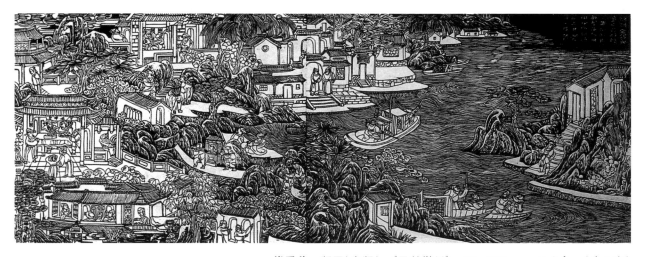

优秀奖 版画(木版) 《寻梦徽州》 40×226cm 汪兆良 (黄山市)

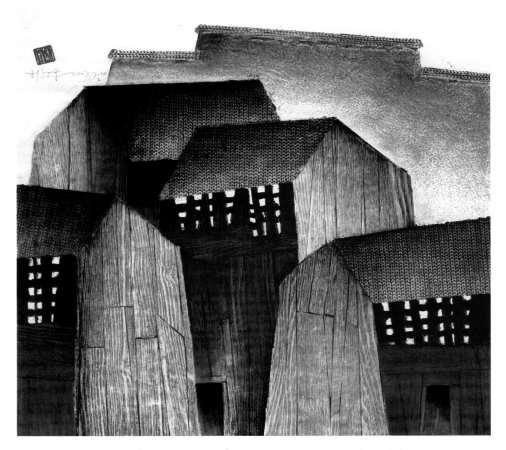

优秀奖　版画（水印）　《老屋的故事之七》　49×46cm　胡卫平　（铜陵市）

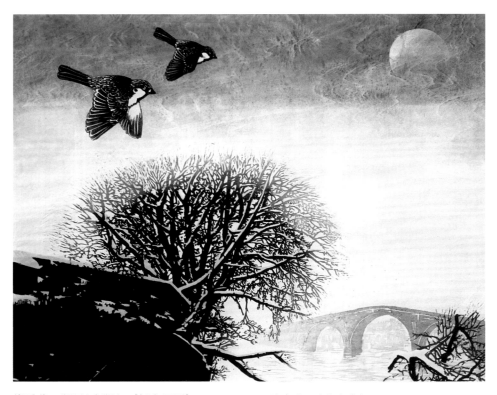

优秀奖　版画（木版）　《新安雪影》　40×50cm　徐寒杰　（安庆市）

第二届安徽美术大展获奖作品

水彩粉画

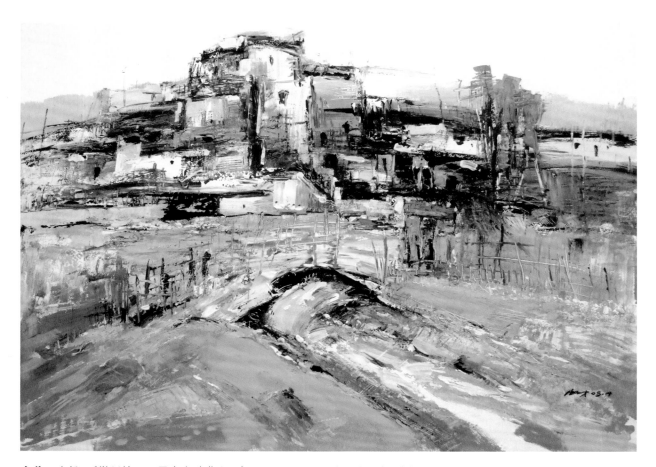

金奖　水粉　《徽州情——黑白交响曲之一》　75×108cm　徐公才　（省直）

银奖　水彩　《瓶上彩》　78×108cm　张永生　（合肥市）

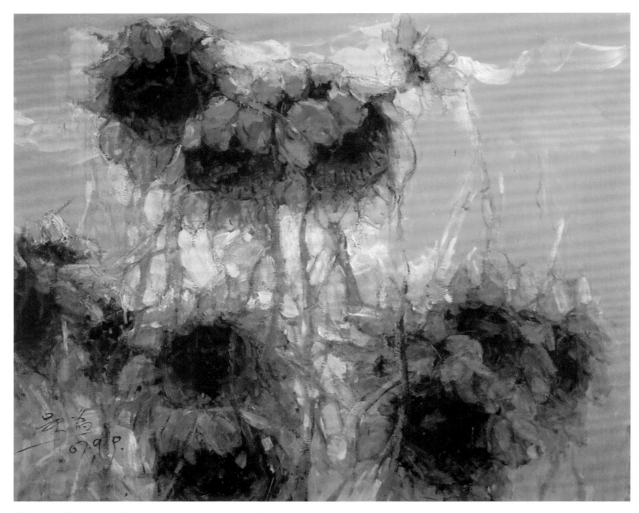

银奖 水粉 《向日葵》 74×86cm 吴为（省直）

银奖 水彩 《蓝夜》 55×75cm 曲建 （省直）

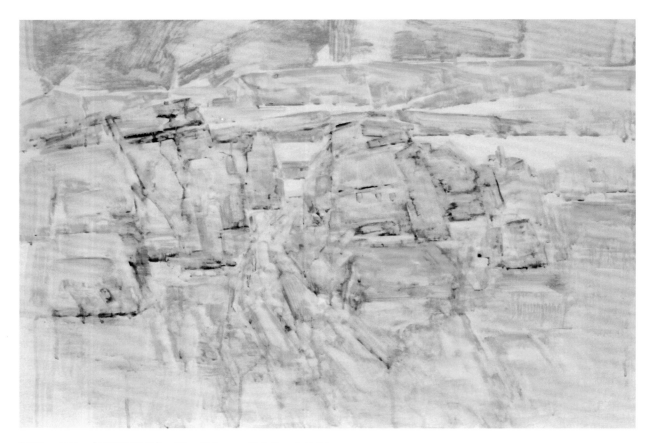

银奖　水彩　《凝固的时光》　98×108cm　胡是平　（省直）

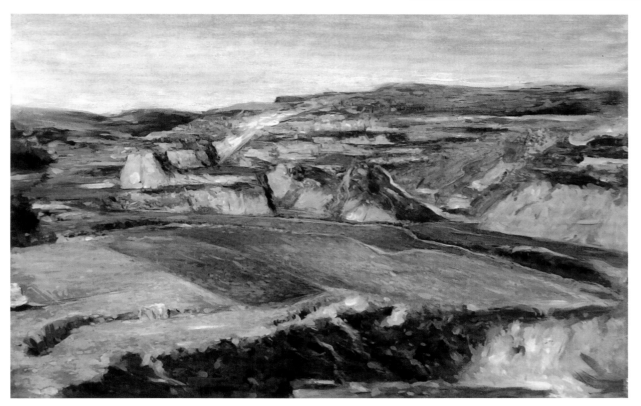

银奖 水粉 《北方》 74×108cm 陆敏 （省直）

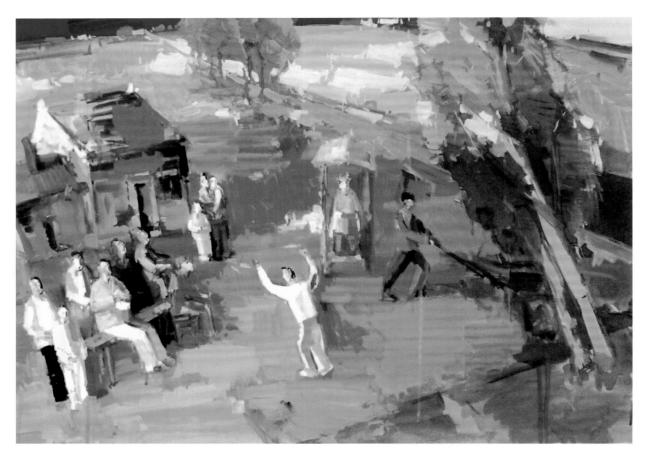

铜奖 水粉 《故乡系列——社戏》 78×108cm 刘玉龙 王璐 （省直）

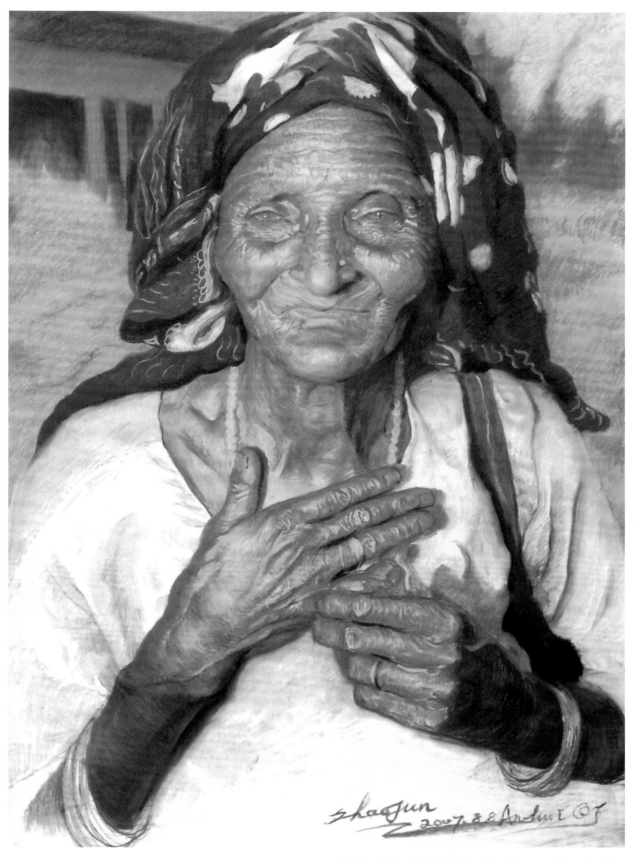

铜奖 粉画 《印度老妪》 80×50cm 赵军 (滁州市)

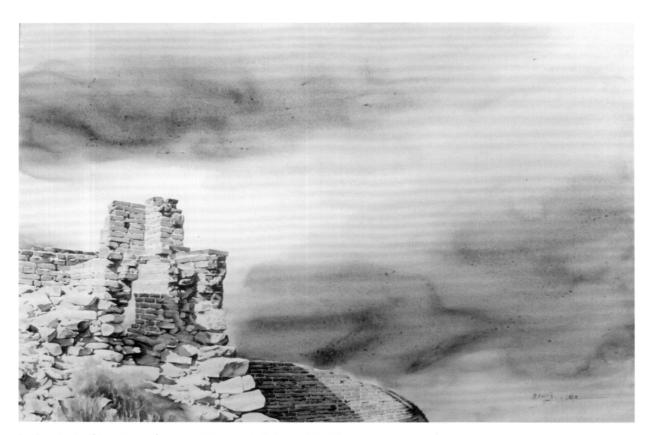

铜奖 水彩 《历史的天空》 80×100cm 文新亚 （淮北市）

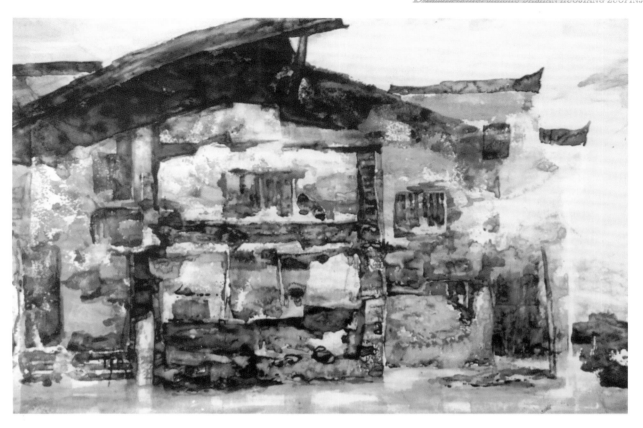

铜奖　水彩　《老宅》　80×100cm　余进　（省直）

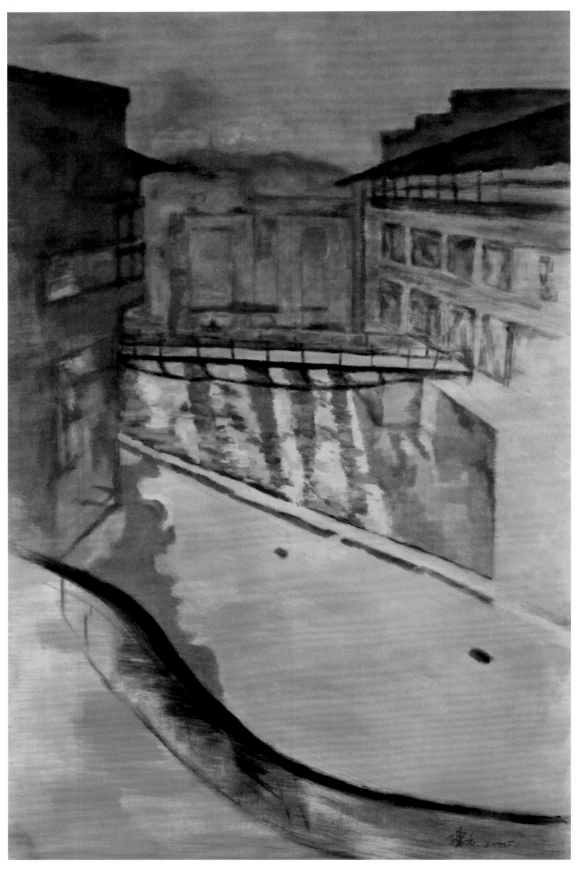

铜奖 水彩 《黄昏的窗外》 100×64cm 陈元 （淮北市）

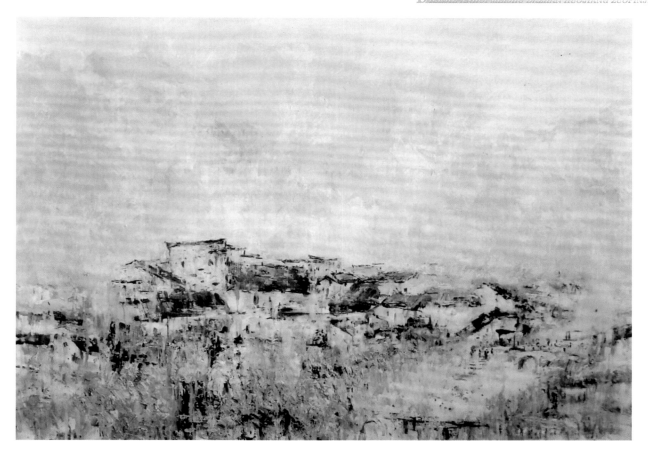

铜奖　水粉　《细雨融春》　78×100cm　祝业平　（省直）

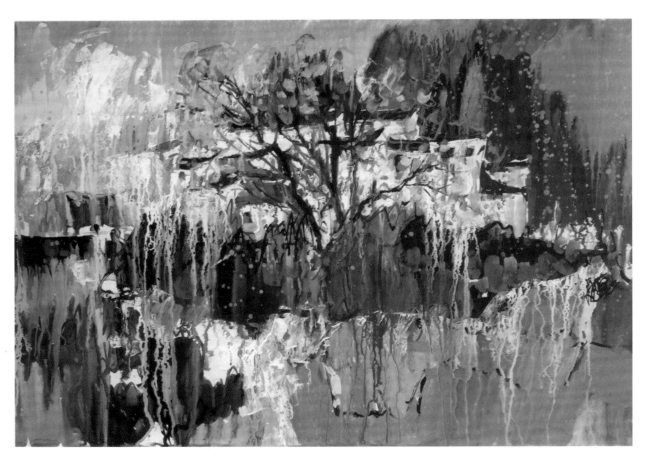

铜奖 水彩 《雨后·繁忙的渔家》 80×100cm 高清泉 （巢湖市）

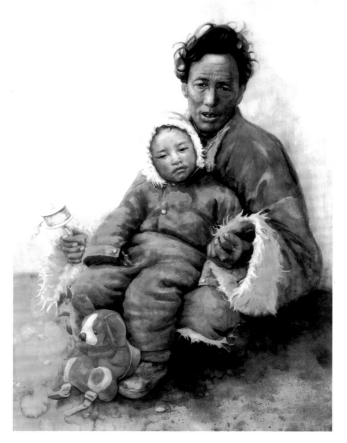

优秀奖

水粉 《依》 108×78cm

周映雪 （宿州市）

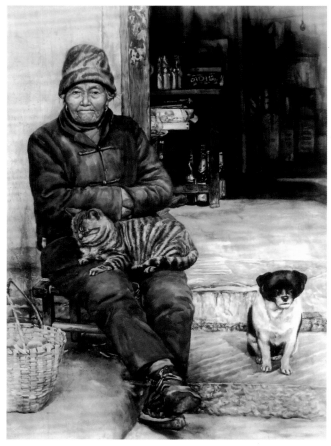

优秀奖

水粉 《老街小店》 105×75cm

王珏 （淮北市）

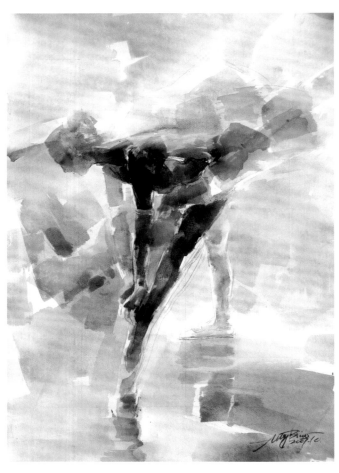

优秀奖 水彩 《晨练》 78×54cm
王彪 （芜湖市）

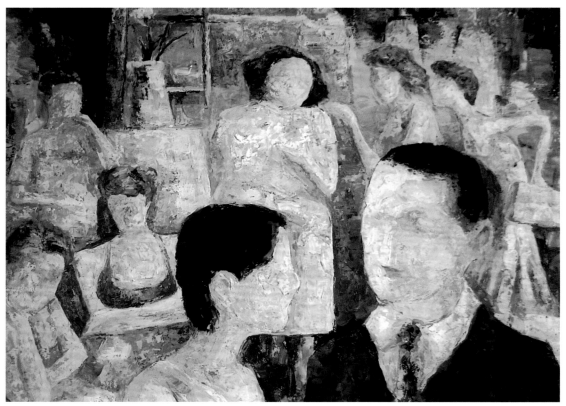

优秀奖 水粉 《午后》 75×82cm 胡飞 （蚌埠市）

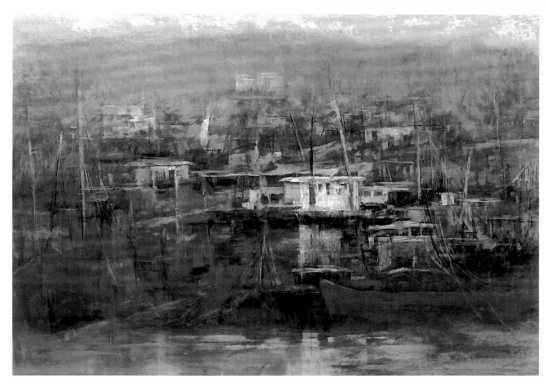

优秀奖 水粉 《晨雾》 75×110cm 王德宏 （省直）

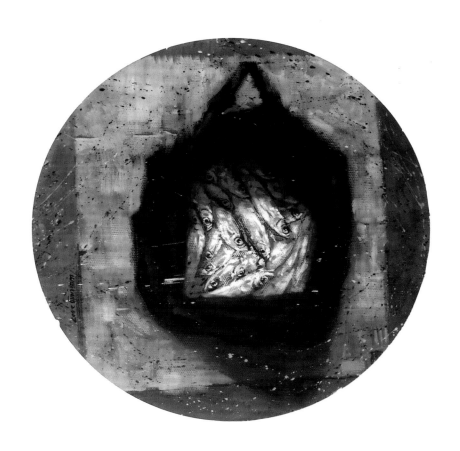

优秀奖 水粉 《鱼》 52×52cm 魏亮 （阜阳市）

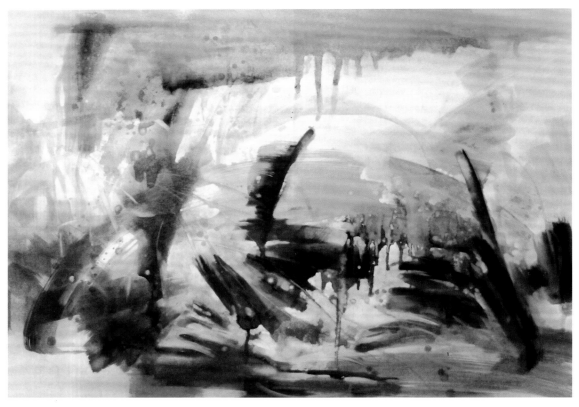

优秀奖 水彩 《夏之印象》 96×106cm 李勇 （省直）

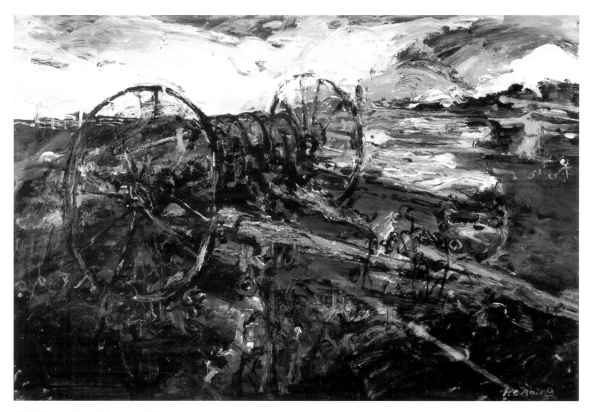

优秀奖 水粉 《向岁月致敬》 79×109cm 何安静 （芜湖市）

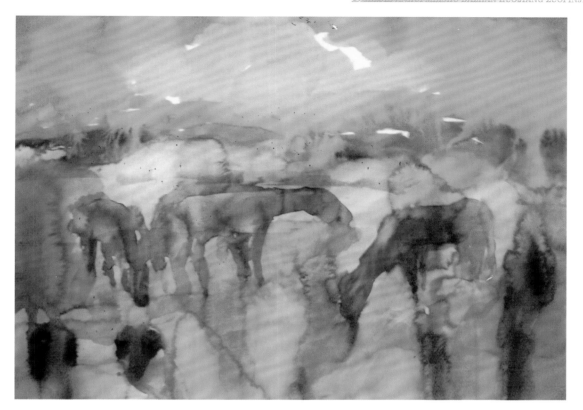

优秀奖 水彩 《夕阳正浓》 51×76cm 付子良 （合肥市）

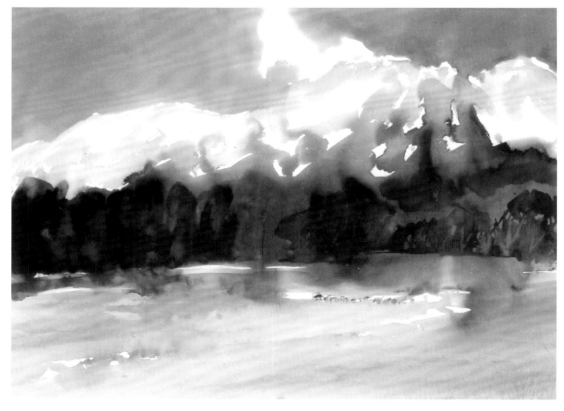

优秀奖 水彩 《雪山》 51×78cm 吴辉 （省直）

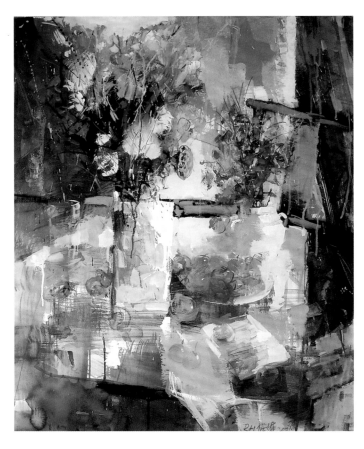

优秀奖
水彩 《盛夏》 100×80cm
任辉 （阜阳市）

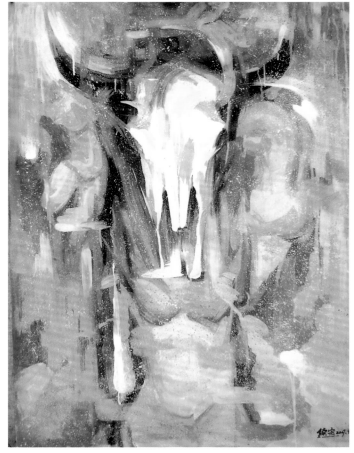

优秀奖
水彩 《远古的回声》 110×79cm
刘续宗 （宿州市）

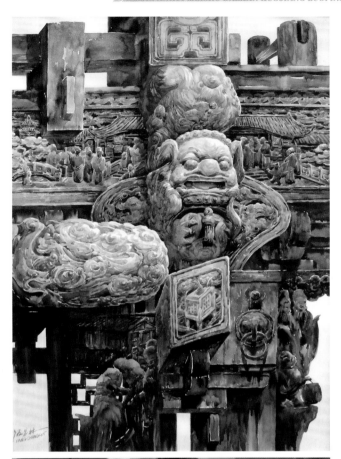

优秀奖
水彩 《徽脉》 109.2×78.7cm
汪昌林 （合肥市）

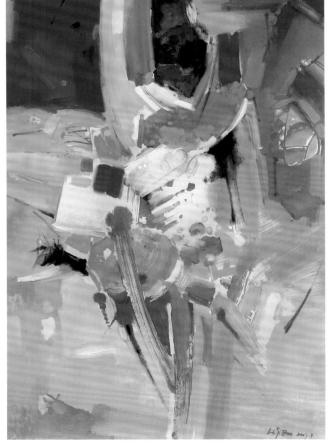

优秀奖
水彩 《冷香》 90×65cm
李四保 （省直）

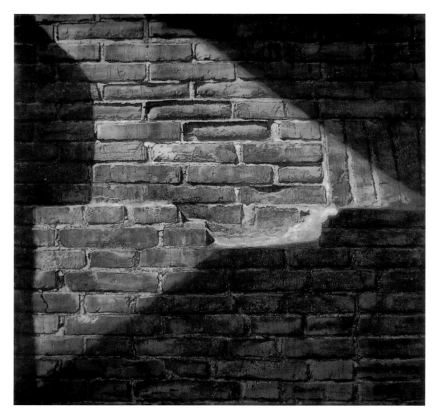

优秀奖
水粉 《荏苒》 80×80cm
庞宗超 （阜阳市）

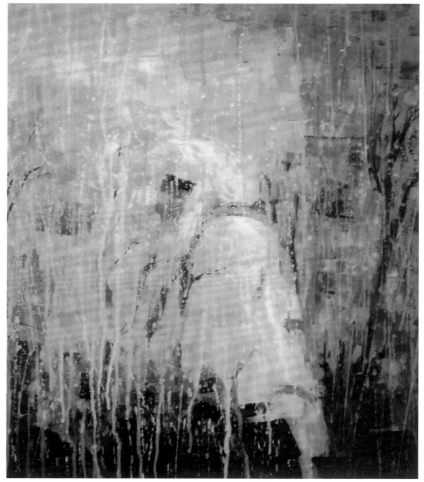

优秀奖
水彩 《春光》 78×70cm
王亚明 （合肥市）

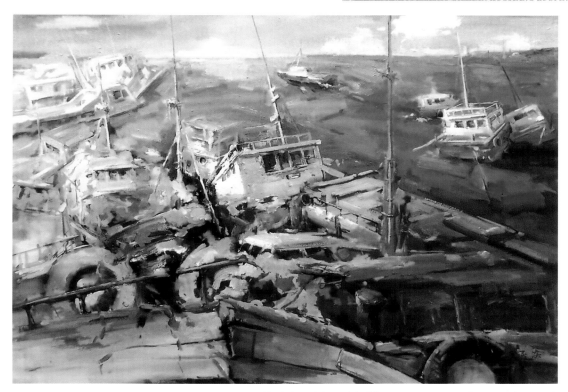

优秀奖 水粉 《渔港》 75×110cm 李顺庆 （六安市）

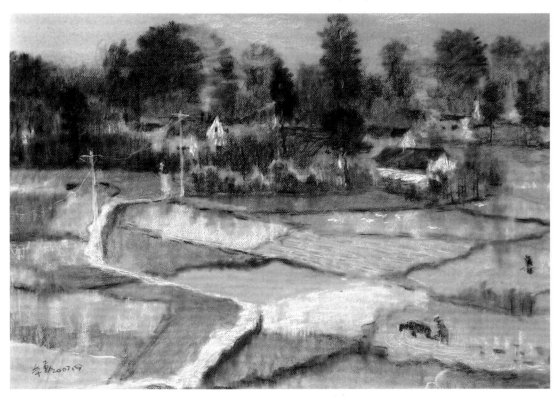

优秀奖 水彩 《在乡间》 55×75cm 范本勤 （淮北市）

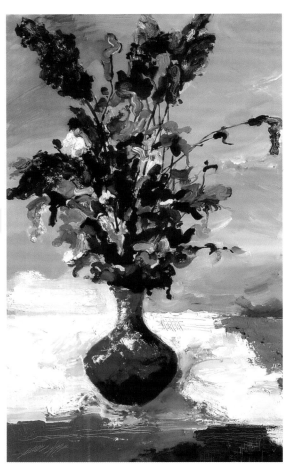

优秀奖
水粉 《蓝瓶静物》 100×60cm
刘权 （省直）

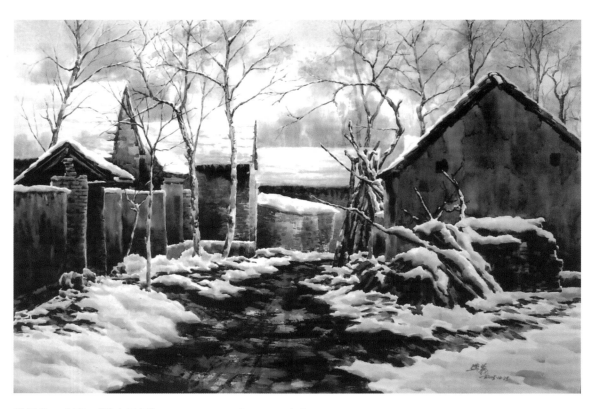

优秀奖 水彩 《豫东民居》 51×76cm 甘兴义 （省直）

142

优秀奖 水彩 《境界》 75×105cm 陶圣苏 （黄山市）

优秀奖 水彩 《家乡的初雨》 51×73cm 王学成 （合肥市）

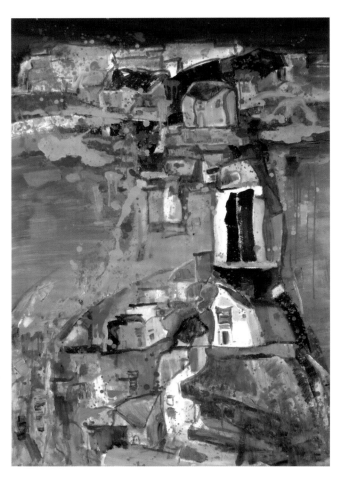

优秀奖
水粉 《徽州元素·四》 130×89cm
傅强 （省直）

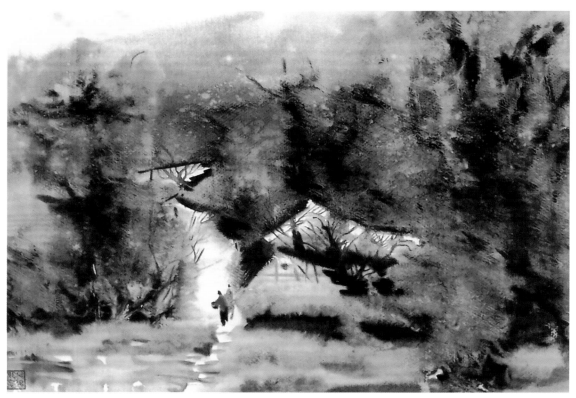

优秀奖 水彩 《春满山村》 38×54cm 吴建设 （省直）

144

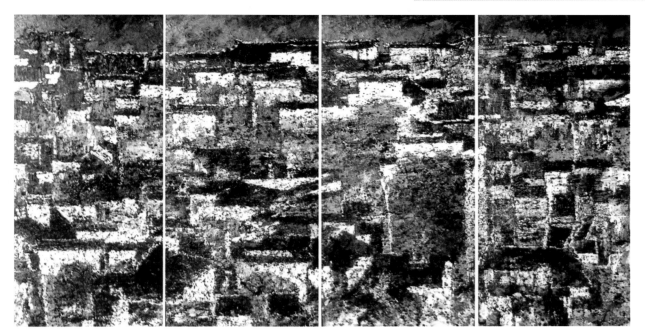

优秀奖 水粉 《大徽州》 95×60cm×4 盛运付 （蚌埠市）

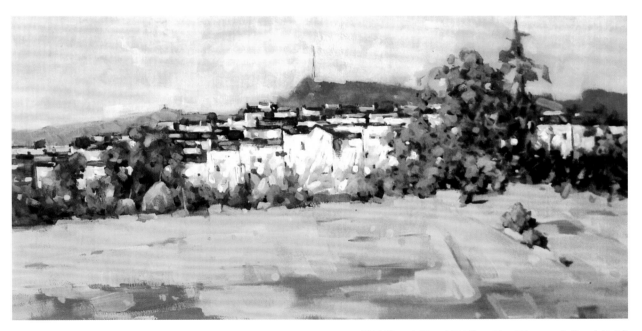

优秀奖 水粉 《新月》 43×72cm 庄威 （省直）

第2届安徽美术大展获奖作品

设计艺术

金奖 招贴画 《安徽文化系列》 60×100cm 周璐 金凯 张莉 （省直）

银奖 招贴画 《"长城颂美术书法作品展"海报》 100×60cm 张筱剑 （省直）

银奖 招贴画 《安徽省首届展海报》 100×60cm 黄凯 （省直）

protect our historic spots.

银奖 招贴画 《沙漏——保护古迹》 100×60cm 杨大维 （省直）

银奖 招贴画 《梅竹松》 60×100cm 黄漾 （省直）

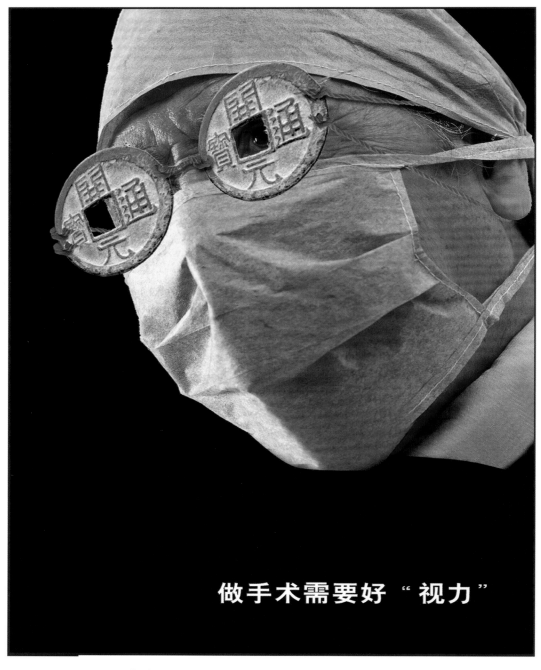

做手术需要好 " 视力 "

　　自古以来病人视医生为父母，医生是病人的保护神，是社会、家庭至高无尚的崇拜者。救死扶伤本是医生的天职，但在市场经济建设的大潮中，有少数行医者却被经济利益所驱动，而不顾天职与道德规范，视病人生命为儿戏，把"视力"集中到了钱眼里。

　　愿此作品能给这类行医者们以职业道德的警示。

银奖 招贴画 《做手术需要好"视力"》　80×60cm　衡巧仁　（合肥市）

银奖 书籍装帧 《传统艺术》 60×100cm×3 龚莹莹 （省直）

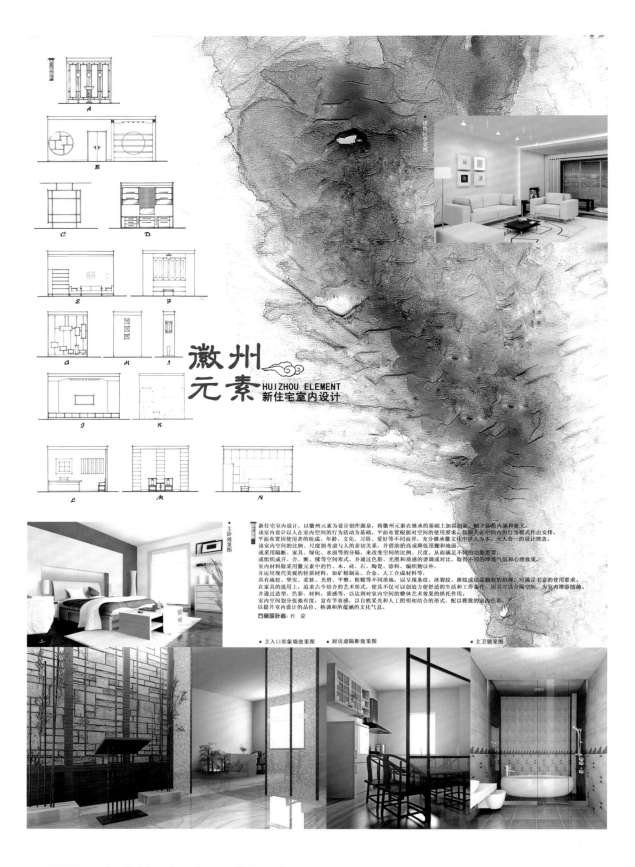

银奖 室内装饰 《新住宅》 100×60cm 杜蒙 （省直）

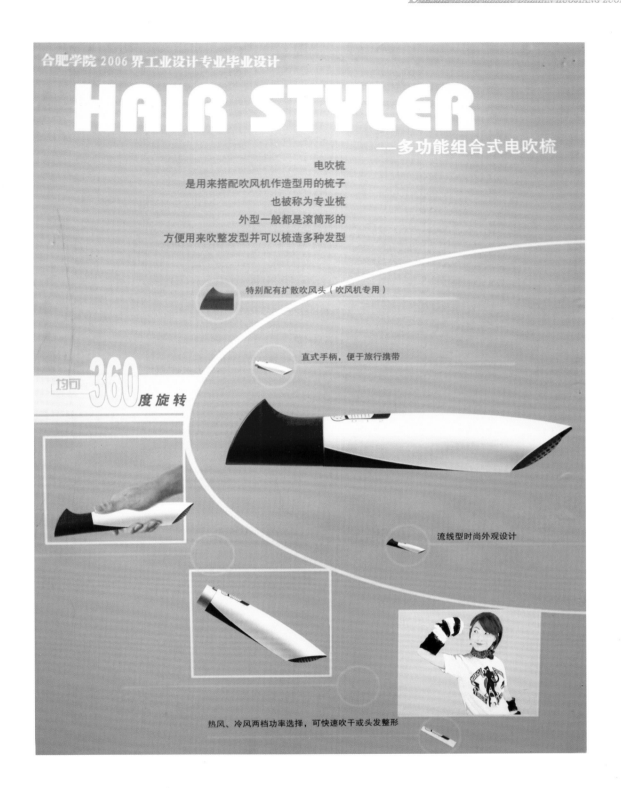

合肥学院 2006 界工业设计专业毕业设计

HAIR STYLER

——多功能组合式电吹梳

电吹梳
是用来搭配吹风机作造型用的梳子
也被称为专业梳
外型一般都是滚筒形的
方便用来吹整发型并可以梳造多种发型

均可 **360** 度旋转

特别配有扩散吹风头（吹风机专用）

直式手柄，便于旅行携带

流线型时尚外观设计

热风、冷风两档功率选择，可快速吹干或头发整形

银奖 产品造型 《梳》 100×60cm 张秀梅 （省直）

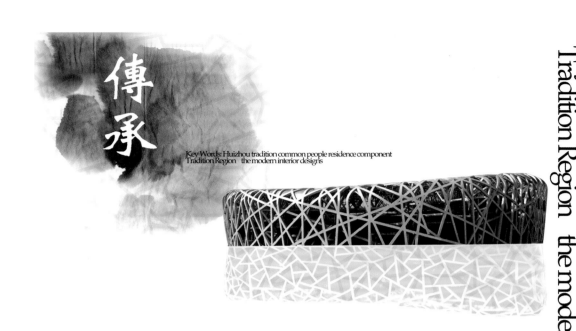

传承

Key Words: Huizhou tradition common people residence component
Tradition Region the modern interior designs

Key Words: Huizhou tradition common people residence component
Tradition Region the modern interior designs

tradition common people residence component
modern interior designs

铜奖 招贴画 《传承》 100×60cm 潘震伟 （省直）

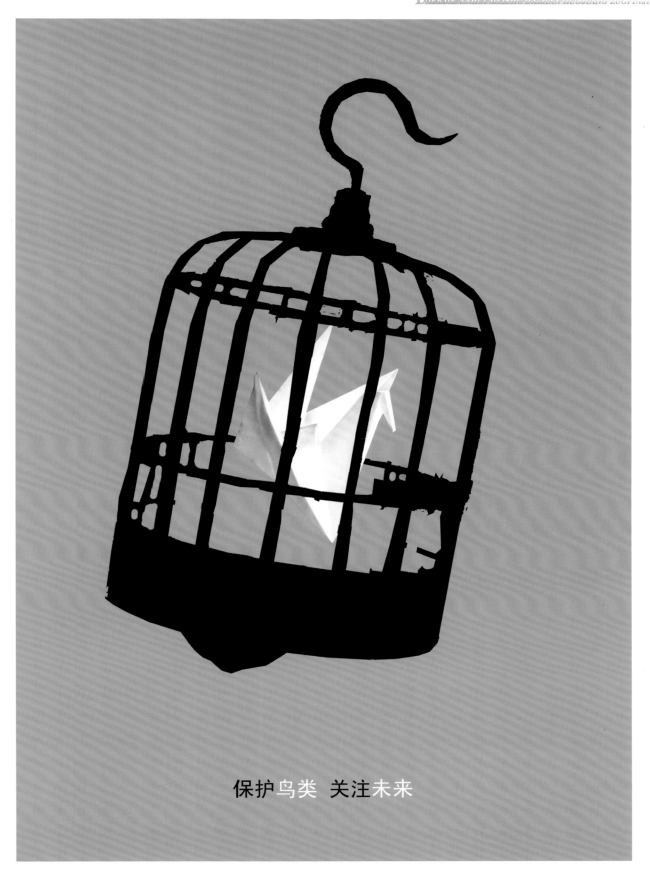

保护鸟类　关注未来

铜奖　招贴画　《保护鸟类　关注未来》　100×60cm　陆峰　（省直）

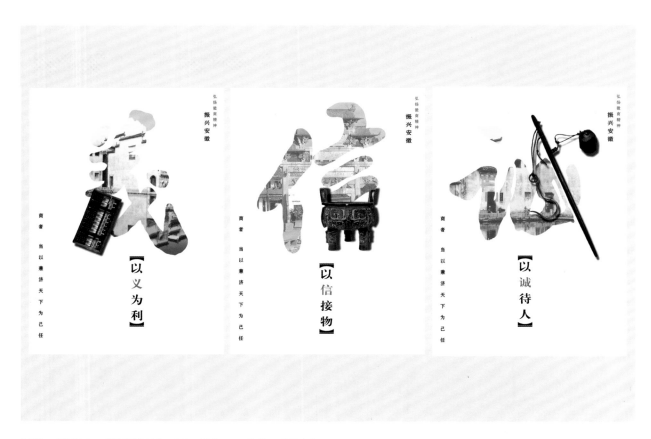

铜奖 招贴画 《徽商精神》 60×120cm 张翠 （省直）

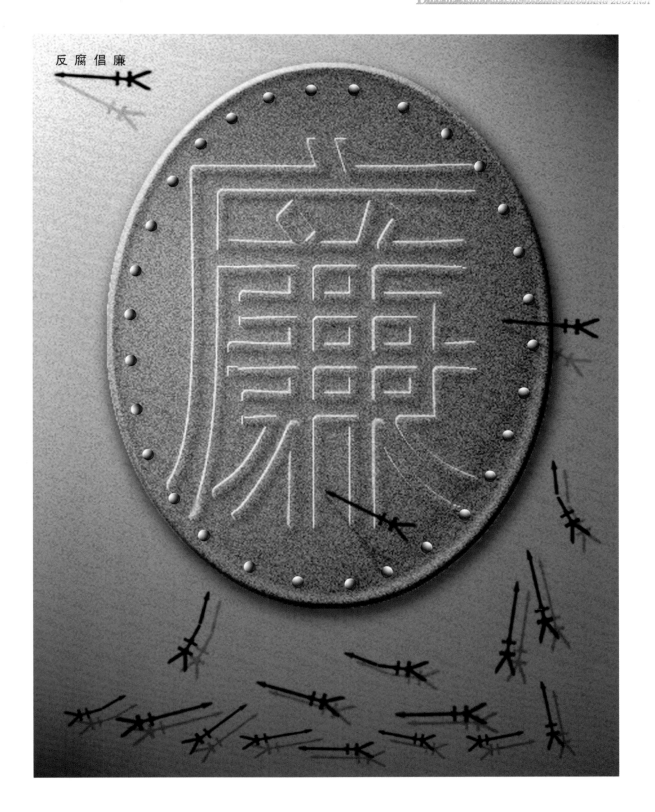

反腐倡廉

铜奖 招贴画 《廉之盾》 100×60cm 陆青霖 （省直）

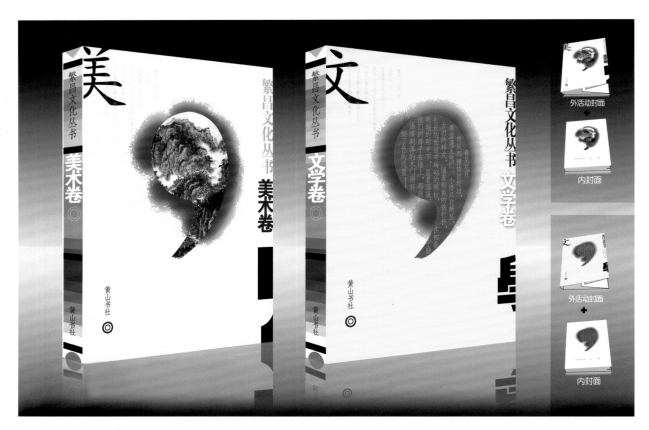

铜奖 书籍装帧 《徽州文化丛书封面设计》 60×100cm 程建国 （芜湖市）

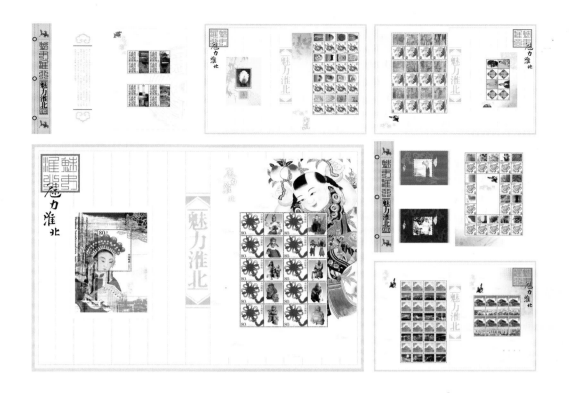

铜奖　邮品小版　《魅力淮北》　60×100cm　陈伟　王冬梅　（省直）

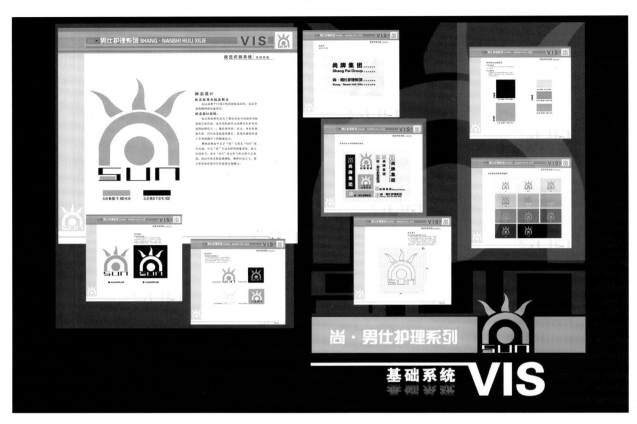

铜奖 形象标志 《男士护理系列》 60×100cm 龚微 （省直）

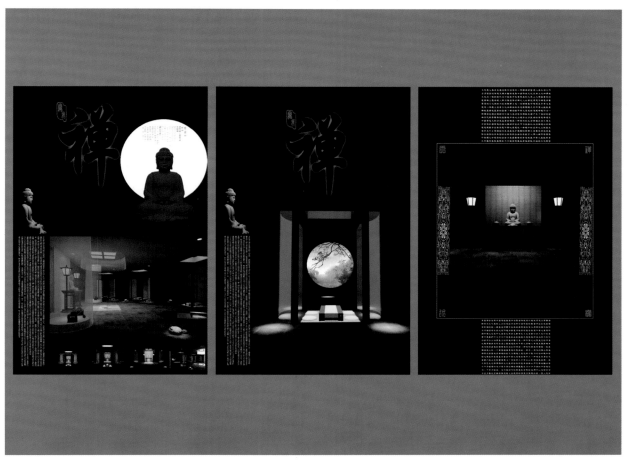

铜奖 室内装饰 《天禅水榭》 60×100cm 张弓 曾绍玲 （省直）

夢裏徽州
meng li hui zhou
徽文化藝術博物館

1號展廳

2號展廳

3號展廳

徽文化艺术博物馆———一间概念性文化博物馆，主要致力于徽文化的展示推广及交流。

明朝戏曲大师汤显祖有诗云："欲识金银气，须从黄白游。一生痴绝处，无梦到徽州"。这首诗是汤大师在友人数次邀约游徽州都未成行的情况下所作的，诗人早就听说徽州的秀美，就连做梦都想着要去徽州，故本馆取名"梦里徽州"。

本方案力图用用最简练的笔调去表达徽州的人文和自然气息。为使观者体验到情景交融魂牵梦绕的视觉感受，在整个方案的起始阶段，我们就从大局着手，从空间的统一性到整体色调的统一性，同时还注重细节的变化。主要体现在各个功能区域的空间结构的构造和装饰材料的选择上，并且我们将人文气息和自然景观创造性的引入展览中，如天井的应用，室外庭园景观与室内展示的完美融合等。整体的统一性创造性和细部的丰富变化构成了整个博物馆的基调。

整个博物馆的布置和构成同法兼顾，在功能性上，更利于展示的充实和完整，同时还便于在布置展品时充分发挥人们的能动性和创造性。更为重要的是室内简洁的布置与室外丰富的景致交相辉映，别具一番韵味。

1：序廳
2：1號展廳
3：2號展廳
4：3號展廳
5：休息及紀念品出售區
6：工作區
7：觀景長廊

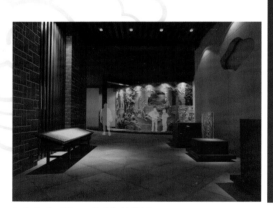

原味安徽　　原創設計

铜奖　室内装饰　《梦里徽州博物馆设计》　100×60cm　陈安妮　张勇　张宏伟　董伟　朱鸿伟　（省直）

子弹头保温杯设计
INSULATION CUP DESIGN

效果图
DRAWINGS

P—1

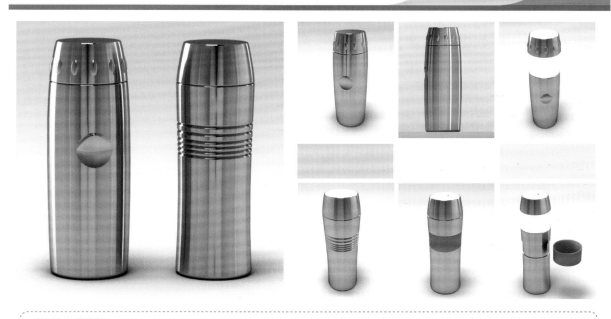

*设计*说明
The Design Explained

铜奖　产品造型　《子弹头保温杯》　60×100cm　胥华　（省直）

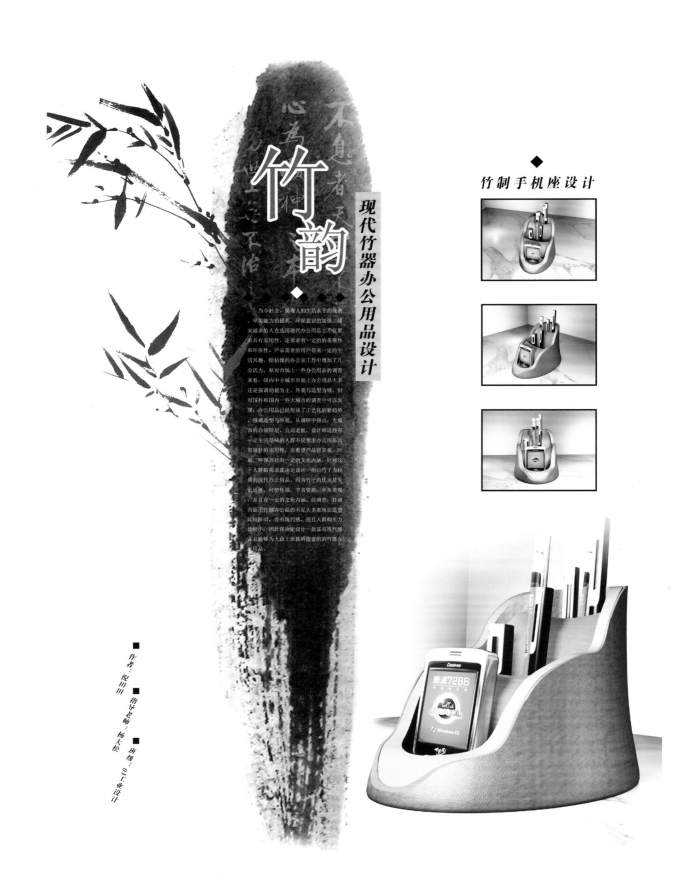

现代竹器办公用品设计

竹韵

竹制手机座设计

铜奖 产品造型 《竹韵》 100×60cm 倪田田 （省直）

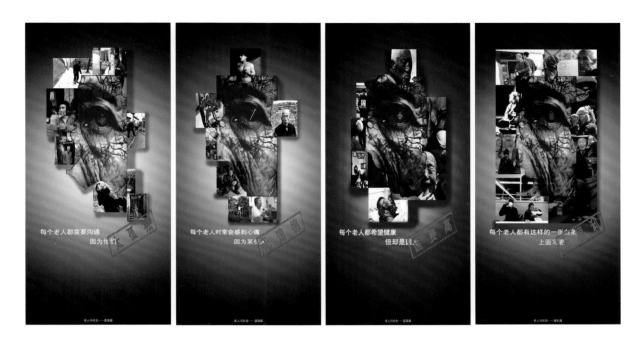

优秀奖 招贴画 《老人与社会》 60×120cm 何一帆 （省直）

优秀奖 招贴画 《徽州印象》 60×40cm×3 何磊 （省直）

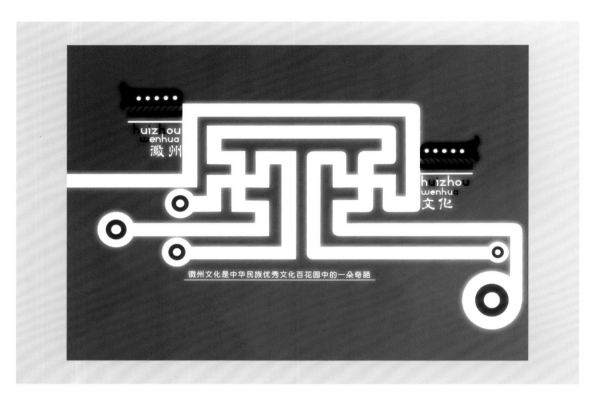

优秀奖 招贴画 《徽州文化》 60×100cm 孙露 张超 （省直）

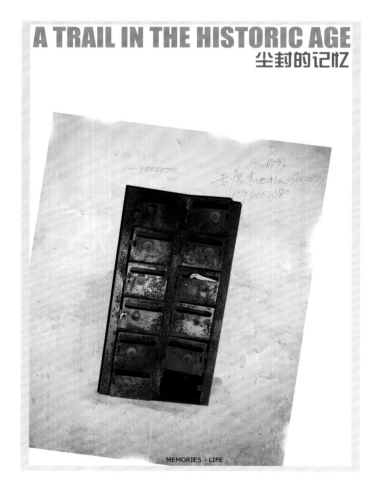

优秀奖
招贴画 《尘封的记忆》 60×100cm
张小璐 （省直）

优秀奖 招贴画 《原味风情安徽》 60×40cm×3 胡才玲 （省直）

优秀奖 招贴画 《原味安徽——笔墨纸砚》 60×100cm 孙白白 （省直）

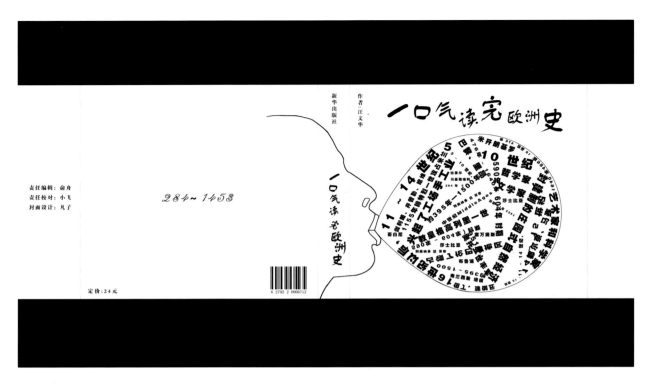

优秀奖 招贴画 《一口气读完欧洲史》 60×100cm 杨帆 （省直）

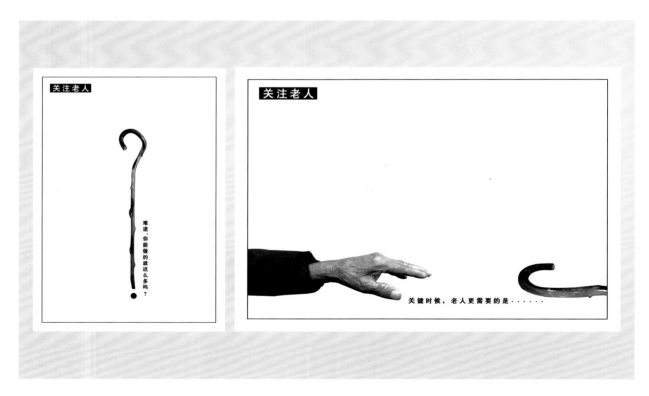

优秀奖 招贴画 《关注老人系列》 60×100cm 杨璞 （省直）

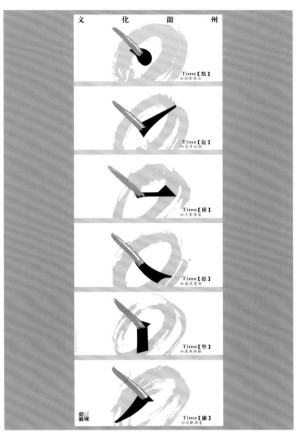

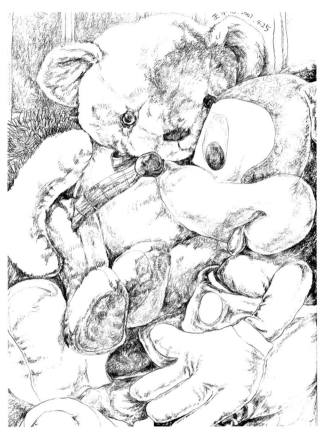

优秀奖

招贴画 《文化徽州》 100×60cm

史启新 （省直）

优秀奖

产品广告 《泰迪和米奇》 100×60cm

王小元 （省直）

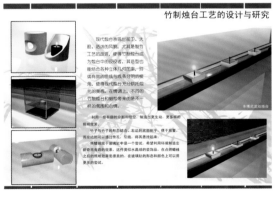

优秀奖

产品造型 《竹制烛台工艺设计》 60×100cm

朱颖 （省直）

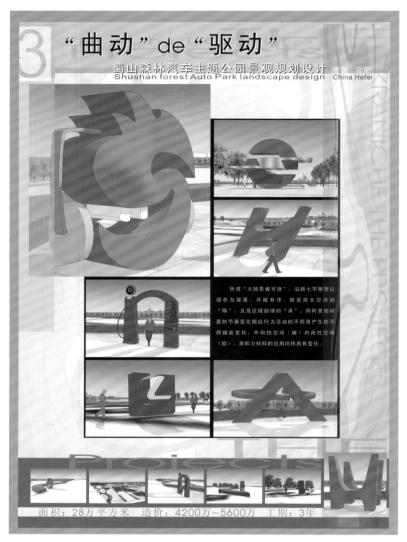

优秀奖

环境景观　《蜀山森林汽车主题公园》　100×60cm

凯尼西　（合肥市）

优秀奖

环境景观　《枕头馍的传说》　60×100cm

程连昆　（省直）

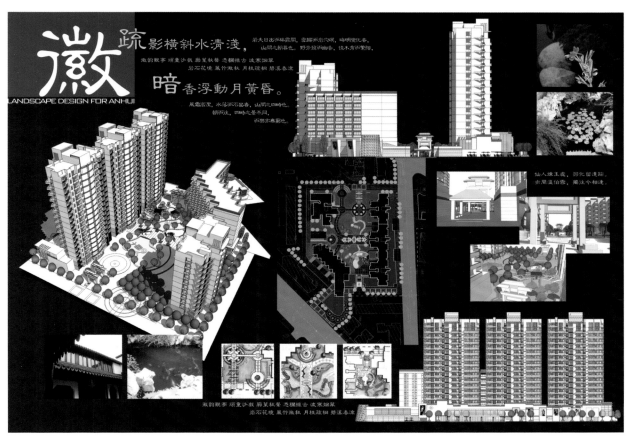

优秀奖 环境景观 《暗香浮动》 60×80cm 魏晶晶 （省直）

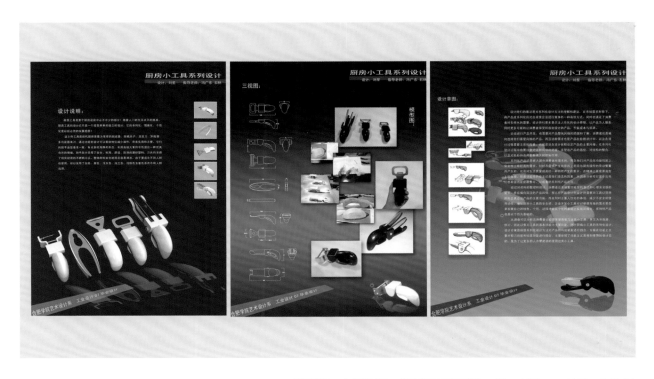

优秀奖 产品造型 《厨房工具系列》 60×100cm 刘星 （省直）

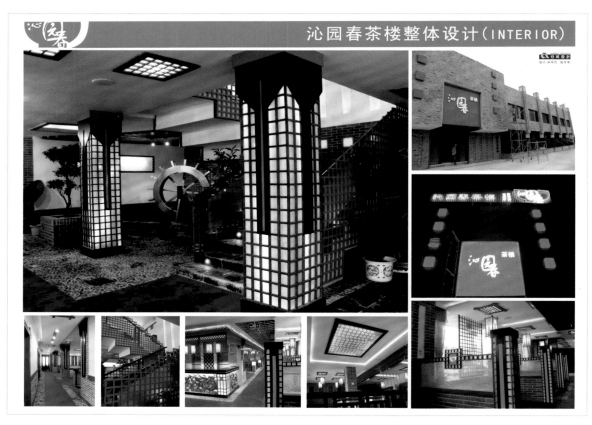

优秀奖 室内装饰 《沁园春茶楼设计》 60×100cm 孙玲玲 詹学军 （省直）

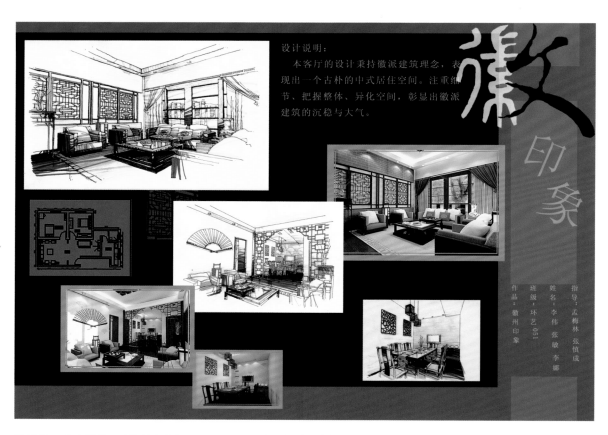

优秀奖 室内装饰 《徽州印象》 60×100cm 何磊 （省直）

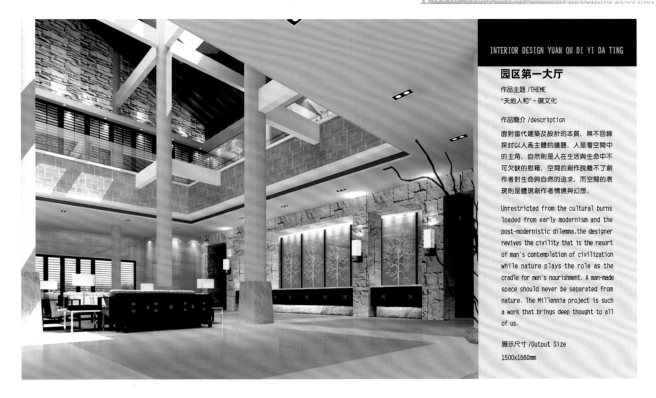

INTERIOR DESIGN YUAN QU DI YI DA TING

园区第一大厅

作品主题 /THEME
"天地人和" - 徽文化

作品简介 /description
面對當代建築及設計的本質，無不回歸
探討以人為主體的議題，人是著空間中
的主角，自然則是人在生活與生命中不
可欠缺的慰藉，空間的創作脫離不了創
作者對生命與自然的追求，而空間的表
現則是體現創作者情境與幻想。

Unrestricted from the cultural burns
loaded from early modernism and the
post-modernistic dilemna.the designer
revives the civility that is the resort
of man's contemplation of civilization
while nature plays the role as the
cradle for men's nourishment. A man-made
space should never be separated from
nature. The Millennia project is such
a work that brings deep thought to all
of us.

展示尺寸 /Output Size
1500x1660mm

优秀奖　室内装饰　《天地人和——徽文化》　60×80cm　王霖　（省直）

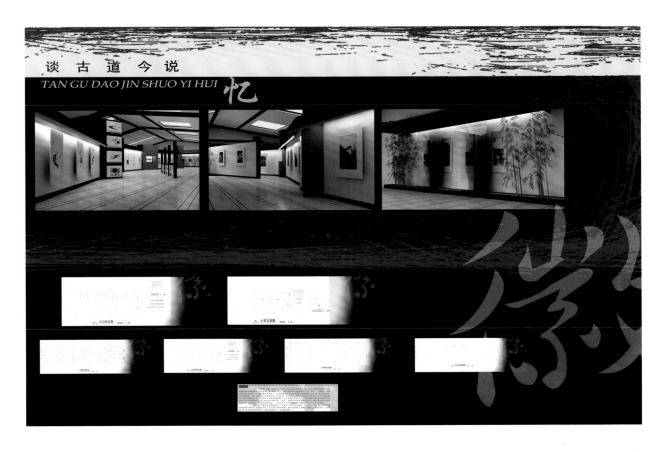

优秀奖　室内装饰　《谈古道今说"忆徽"》　60×100cm　陈佳佳　张静　（省直）

第2届安徽美术大展获奖作品

雕　塑

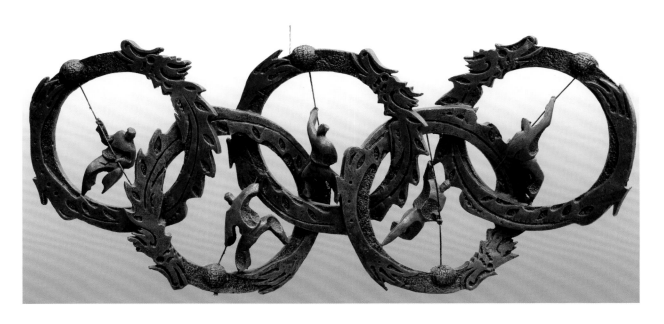

银奖

雕塑 《龙舞奥运》 45×60cm

程连昆 （省直）

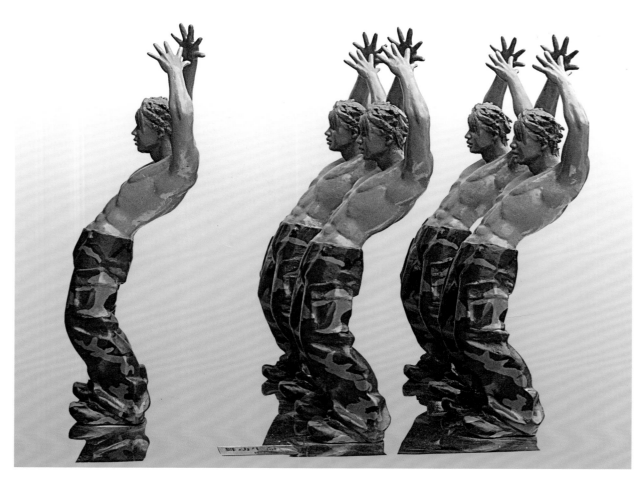

银奖 雕塑 《舞动生命》 15×20×60cm×5 纪虹 （合肥市）

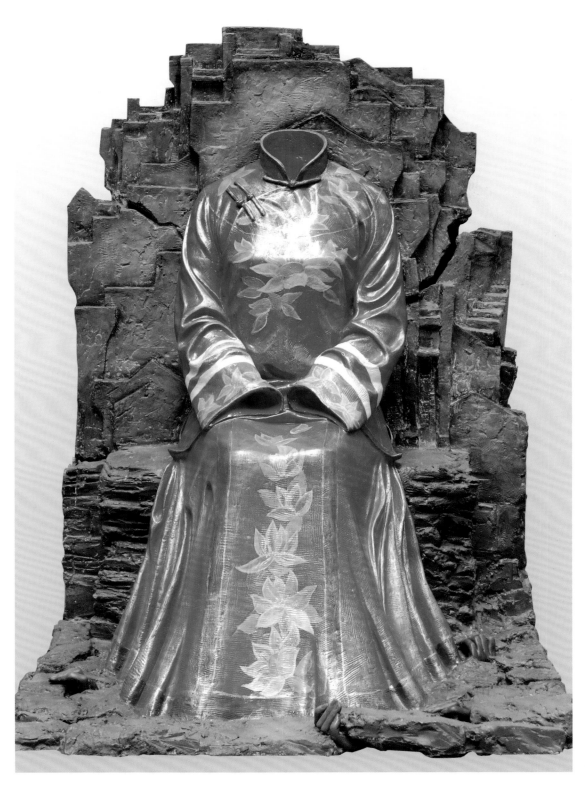

铜奖 雕塑 《徽州印象——守望》 80×60×120cm 柯磊 （黄山市）

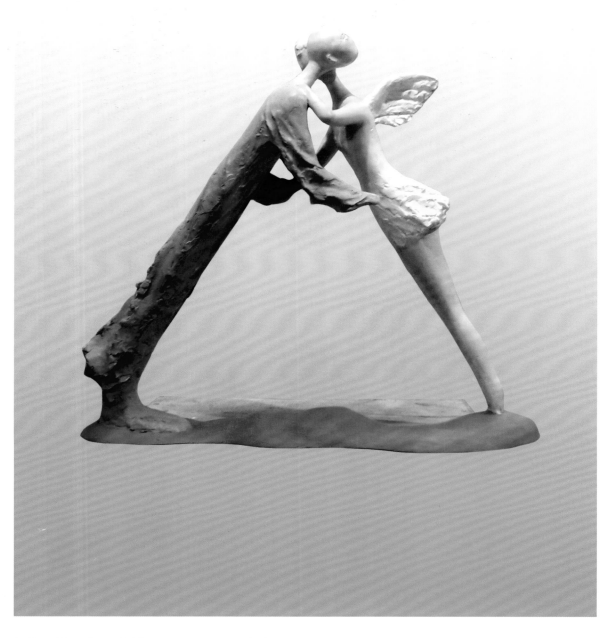

铜奖 雕塑 《飞翔神化》 15×40×60cm 李学斌 （省直）

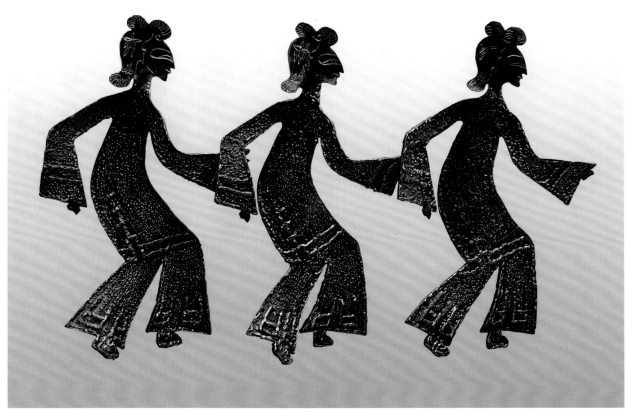

铜奖 雕塑 《皮影》 15×60×80cm×3 马业长 （合肥市）

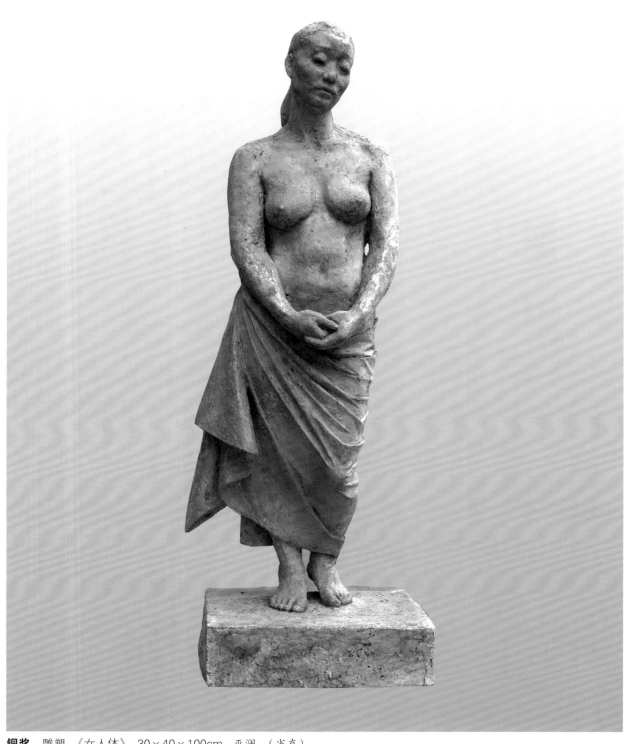

铜奖 雕塑 《女人体》 30×40×100cm 巫澜 (省直)

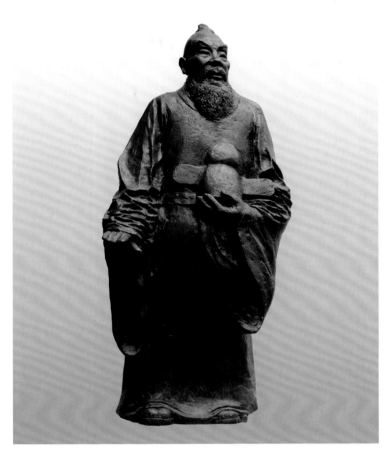

优秀奖

雕塑 《海瑞》 40×30×100cm

邹健 （省直）

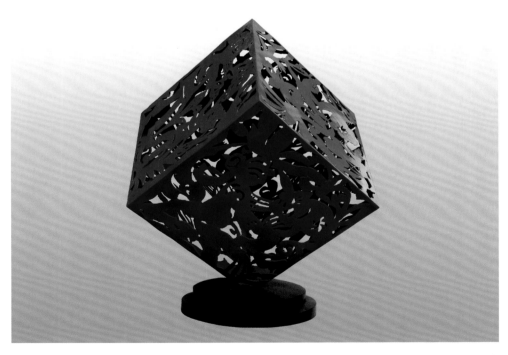

优秀奖 雕塑 《我和我的婆姨们》 60×60×60cm 缪宏娇 范蕴睿 （省直）

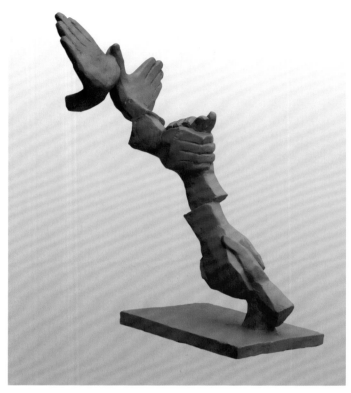

优秀奖

雕塑 《你、我、他》 15×30×80cm

仲家立 （省直）

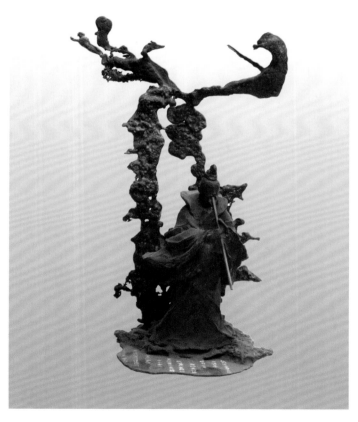

优秀奖

雕塑 《吹箫人》 10×15×25cm

郑东平 （铜陵市）

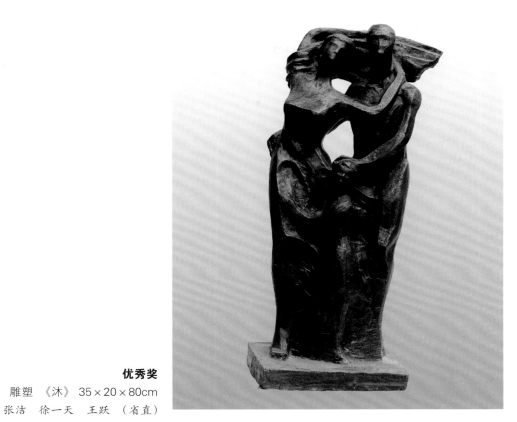

优秀奖

雕塑 《沐》 35×20×80cm

张洁　徐一天　王跃 （省直）

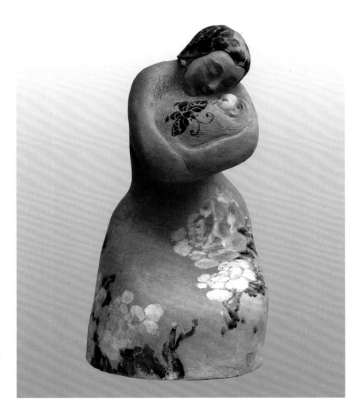

优秀奖

雕塑 《摇篮》 15×15×40cm

闫小敏　程启明 （省直）

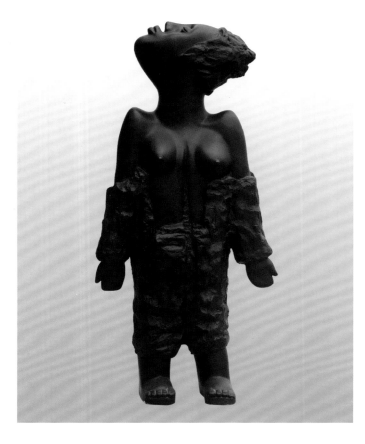

优秀奖
雕塑 《想拥的女人》 30×20×60cm
胡金锦 （省直）

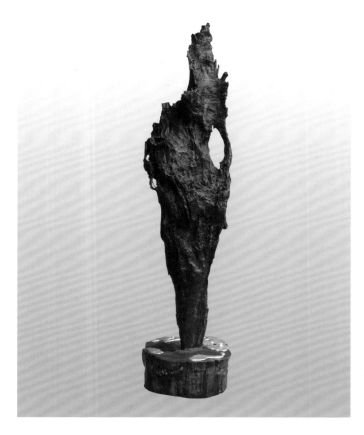

优秀奖
雕塑 《老泪》 15×25×80cm
郭保安 （省直）

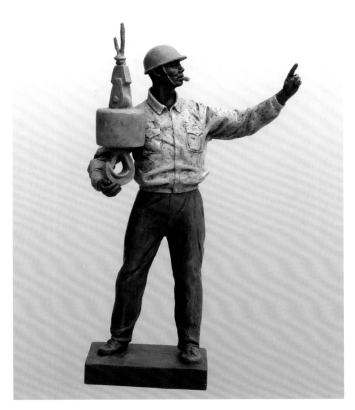

优秀奖

雕塑 《大建设》 10×15×30cm

唐永辉 （合肥市）

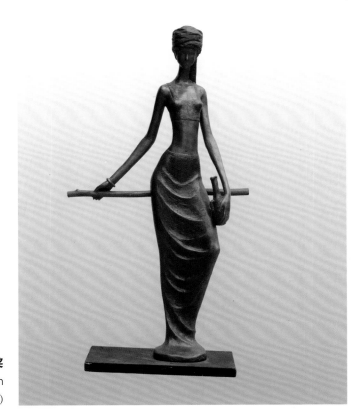

优秀奖

雕塑 《小憩》 10×15×30cm

陆金 胡娜 （合肥市）

第2届安徽美术大展获奖作品

陶瓷艺术

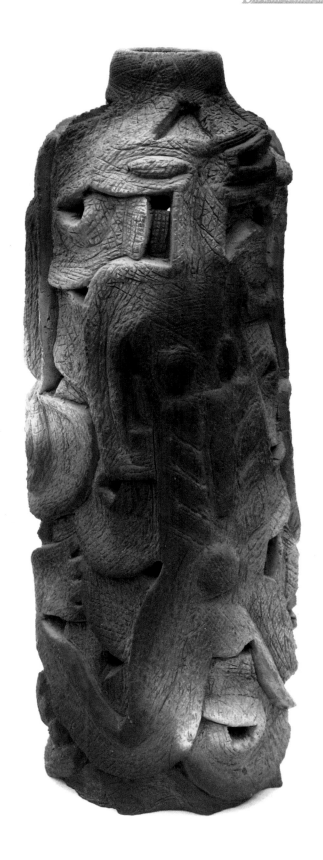

银奖 陶瓷艺术 《女娲》 15×15×45cm 丁南阳 （阜阳市）

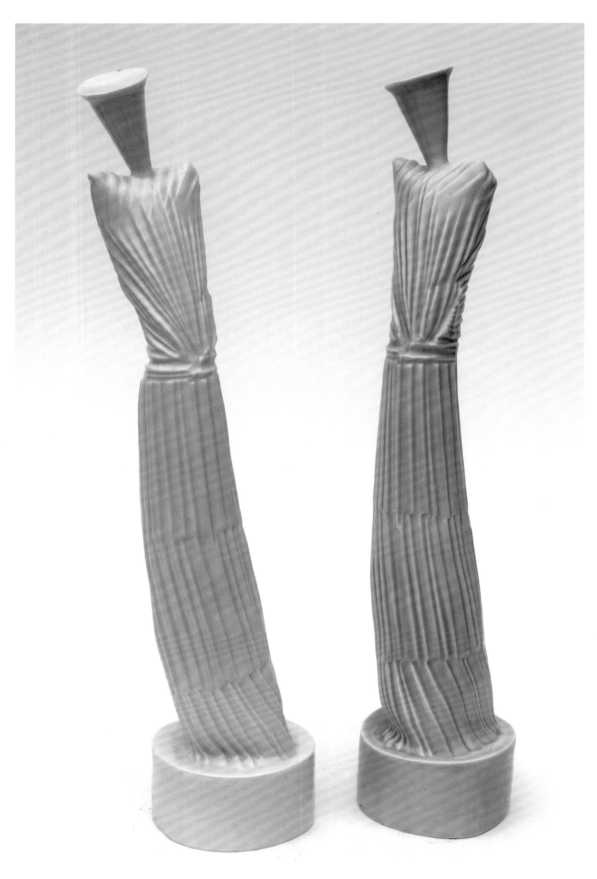

银奖 陶瓷艺术 《时装秀》 8×8×40cm×2 韩勇 （阜阳市）

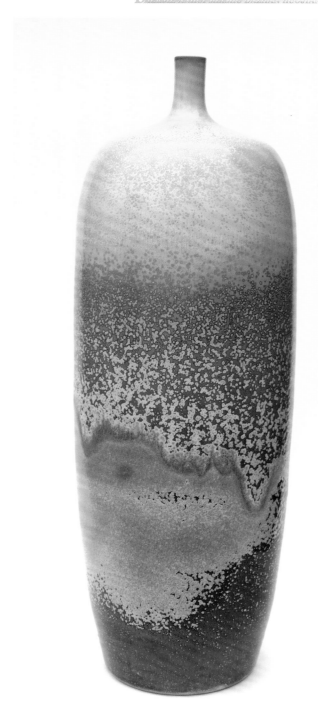

铜奖 陶瓷艺术 《潮》 15×15×60cm 王庆春 （安庆市）

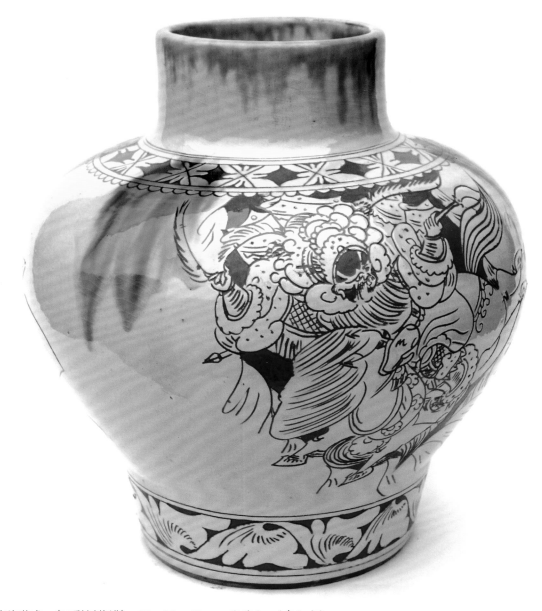

铜奖 陶瓷艺术 《三彩刻花罐》 30×20×40cm 张茜文 （阜阳市）

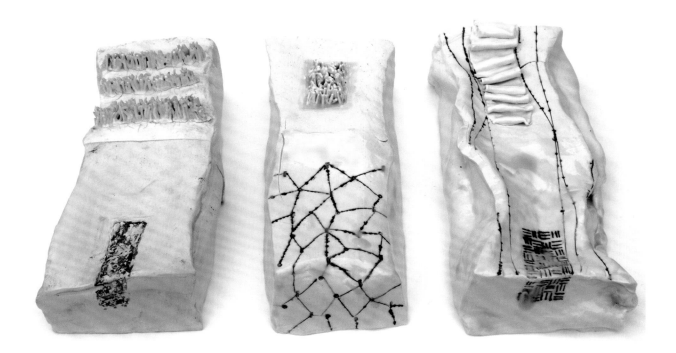

铜奖 陶瓷艺术 《融》 12×8×35cm×3 许怀喜 （淮南市）

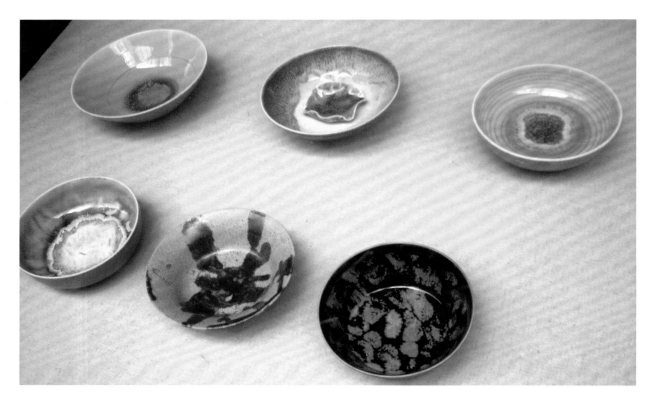

优秀奖 陶瓷艺术 《生活的乐谱系列7》 8×8cm×6 朱大维 （六安市）

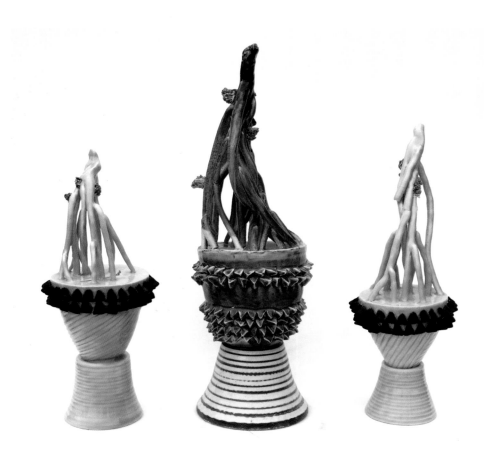

优秀奖 陶瓷艺术 《无题》 12×10×40cm×3 孙圣国 （合肥市）

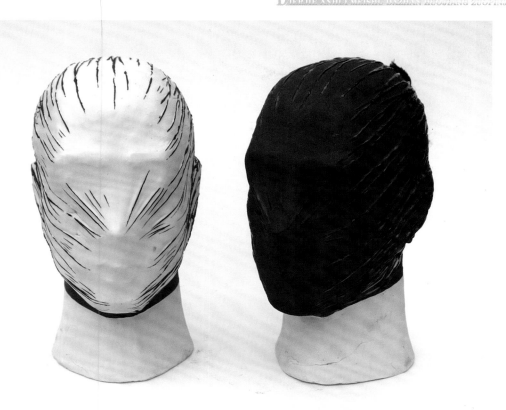

优秀奖 陶瓷艺术 《邻居》 10×10×30cm×2 孙一鹤 （蚌埠市）

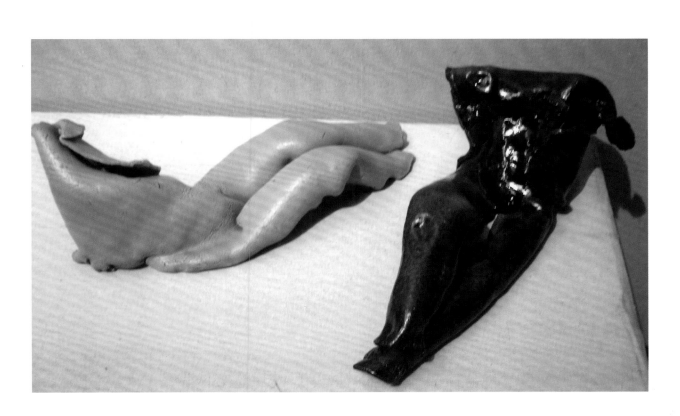

优秀奖 陶瓷艺术 《沙滩系列二》 30×16×6cm×2 刘群 （六安市）

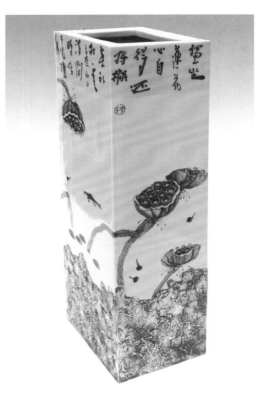

优秀奖

陶瓷艺术 《青花镶器——莲香》 8×12×45cm

郑云一 （黄山市）

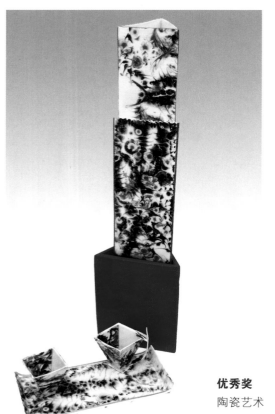

优秀奖

陶瓷艺术 《山花烂漫》 8×12×40cm

赵春雷 （安庆市）

优秀奖

陶瓷艺术 《母与子》 12×12×40cm

姜允萌 （阜阳市）

第2届安徽美术大展获奖作品

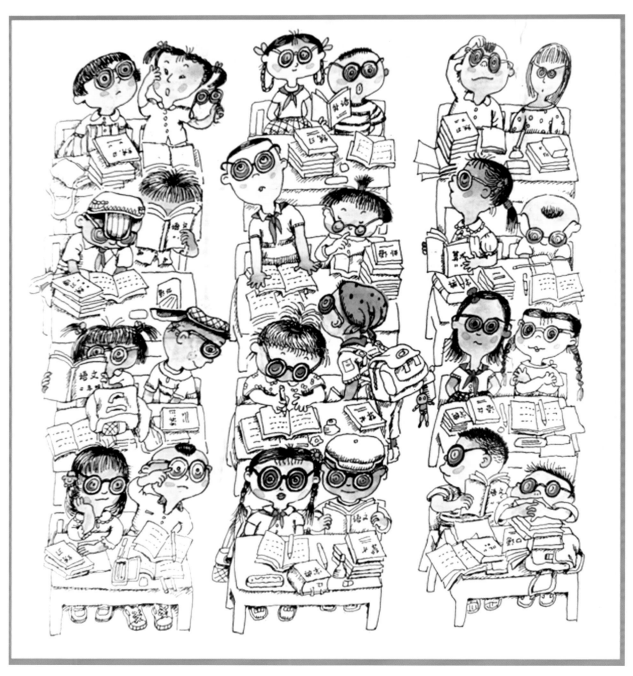

金奖 漫画 《弱"视"群体》 40×30cm 郎华 （芜湖市）

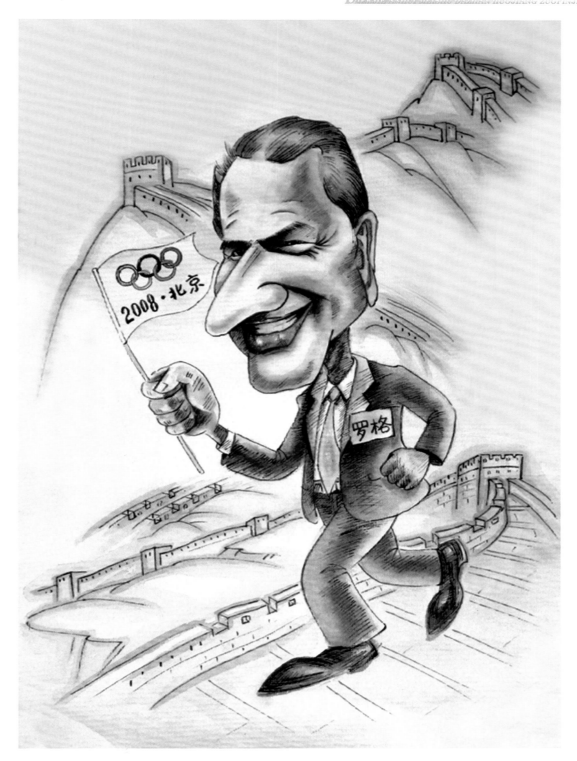

银奖 漫画 《不到长城非好汉》 30×20cm 韩一民 （省直）

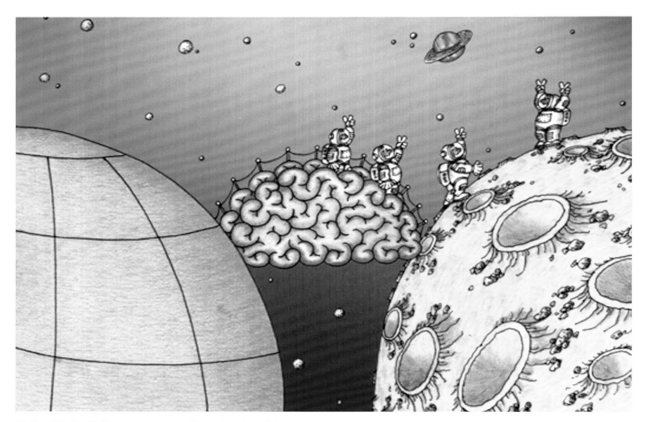

银奖 漫画 《桥》 20×30cm 黄锟 （马鞍山市）

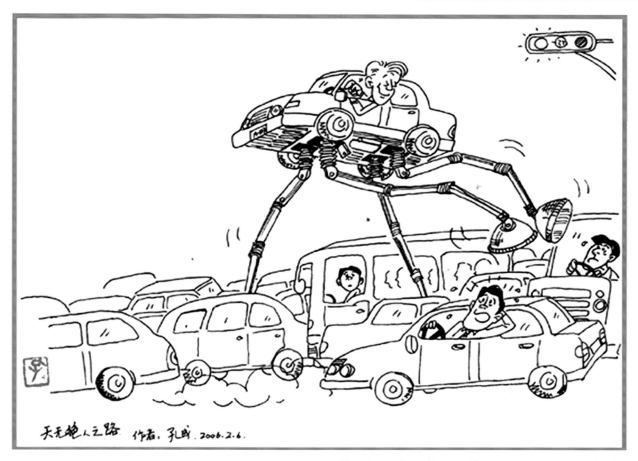

银奖　漫画　《天无绝人之路》　30×40cm　孔成　（省直）

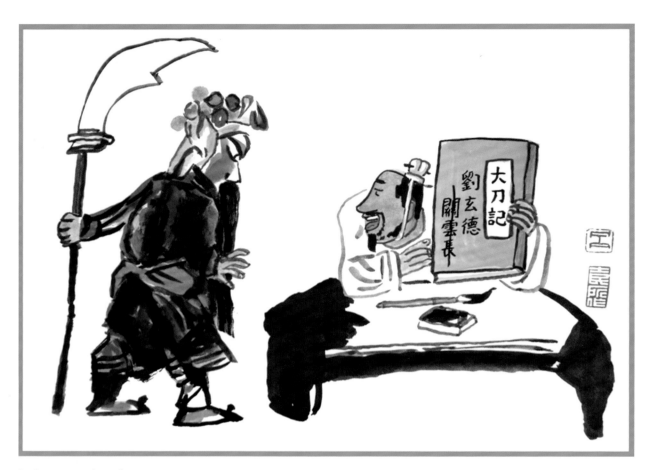

银奖 漫画 《无题》 30×40cm 吕士民 （宿州市）

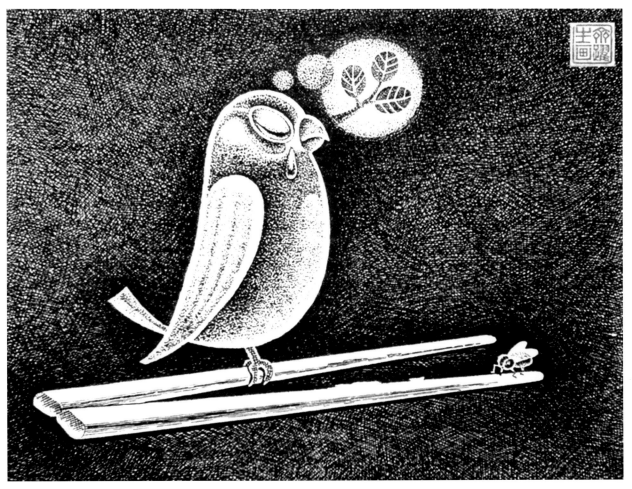

银奖 漫画 《想家》 25×28cm 齐跃生（蚌埠市）

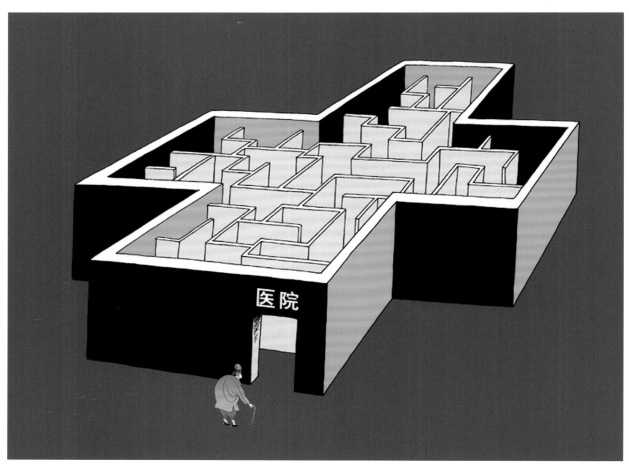

银奖 漫画 《迷魂阵》 30×40cm 喻梁 （马鞍山市）

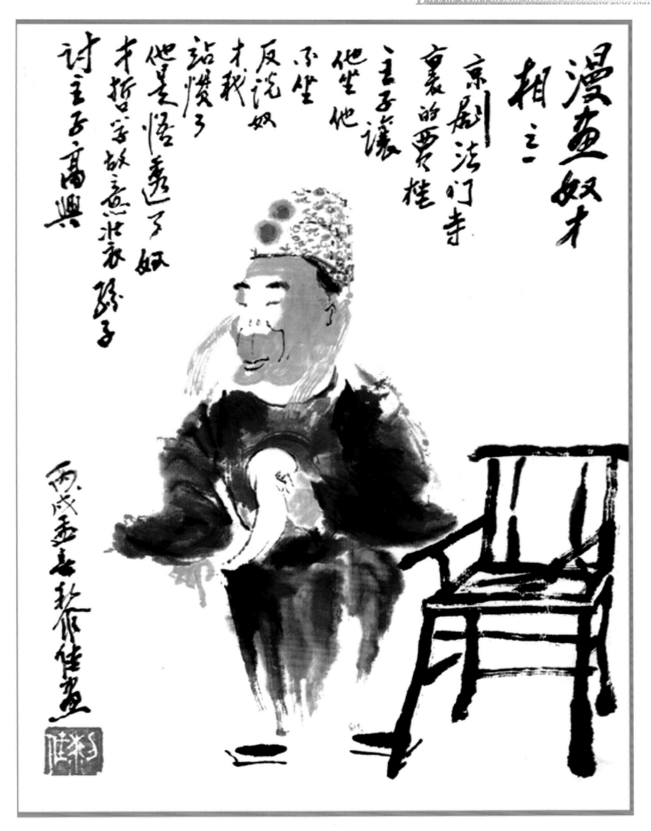

漫画奴才相之二

京剧活门寺
裹的贾桂
主子让
他坐他
不坐
反说奴
才我
站惯了
他是悟透了奴
才哲学故意不坐
讨主子高兴

丙戌孟春 黎佳画

铜奖 漫画 《漫画奴才相》 50×35cm 黎佳 （省直）

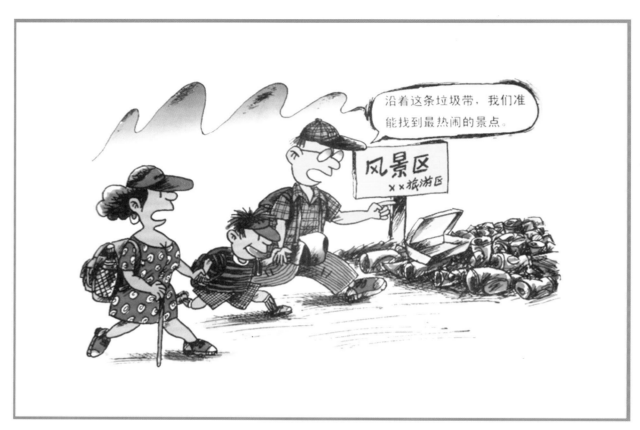

铜奖 漫画 《爸爸的经验》 20×30cm 陈定远 (芜湖市)

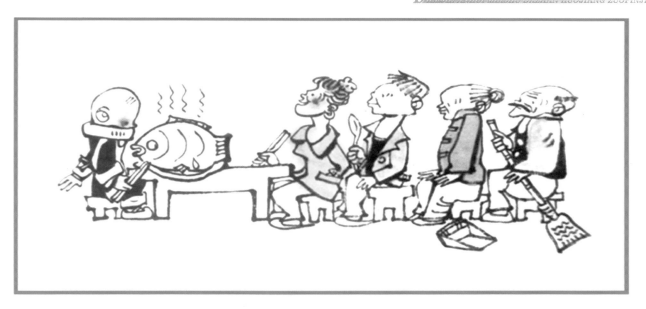

铜奖 漫画 《四梯队》 28×45cm 王克信 （淮南市）

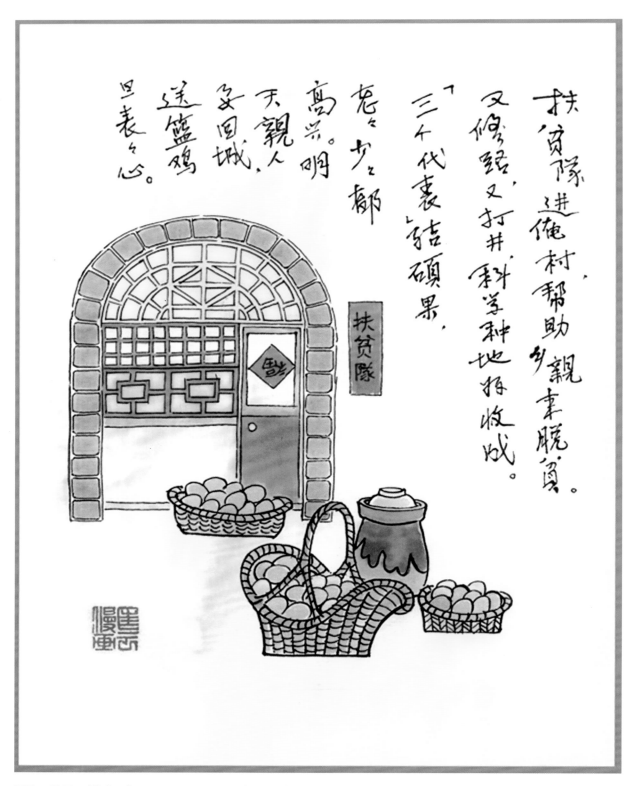

扶贫队进俺村帮助乡亲素脱贫。
又修路又打井科学种地获收成。
"三个代表"结硕果。
老乡少都高兴明。
天亲人多回城，
送篮鸡
旦表心。

扶贫队

铜奖 漫画 《扶贫记》 40×30cm 匡云 （芜湖市）

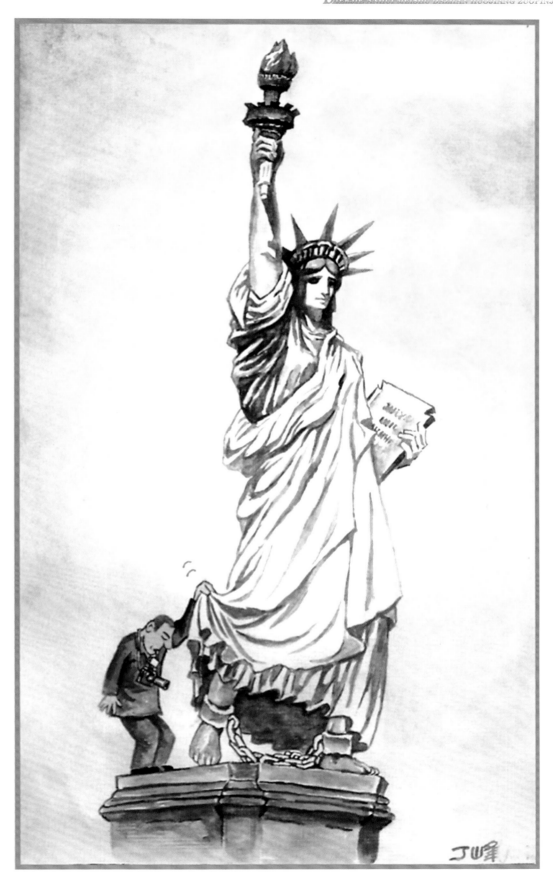

铜奖 漫画 《自由》 30×60cm 丁峰 (淮北市)

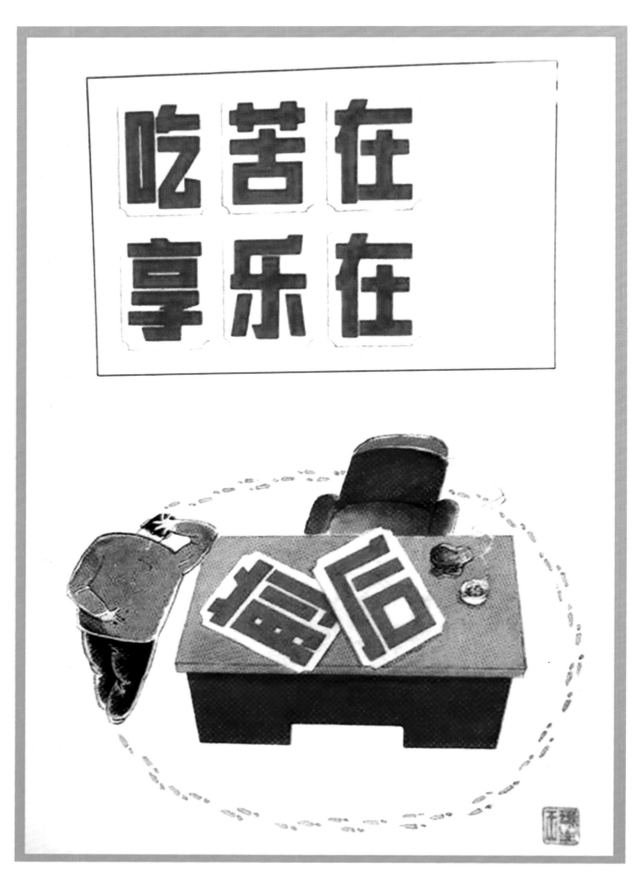

铜奖 漫画 《前后为难》 30×20cm 王瑞生 （蚌埠市）

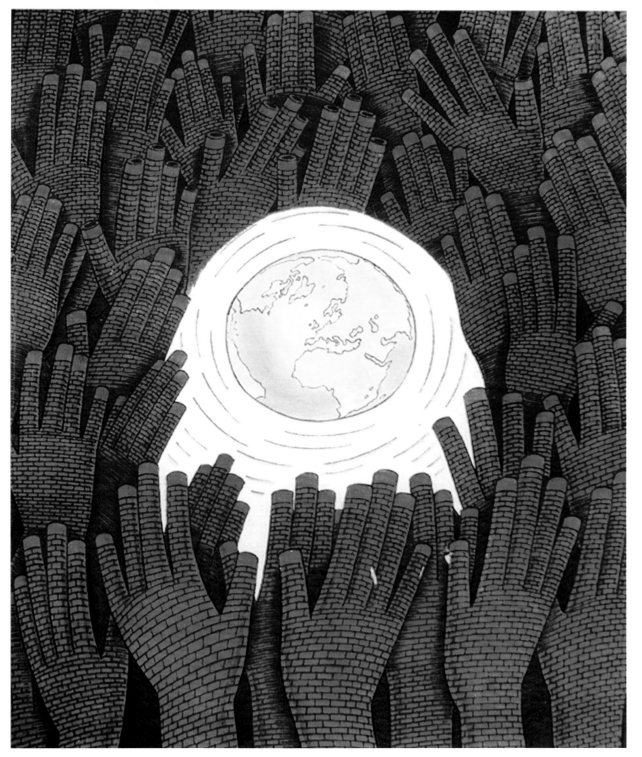

铜奖 漫画 《无题》 30×20cm 何新民 （马鞍山市）

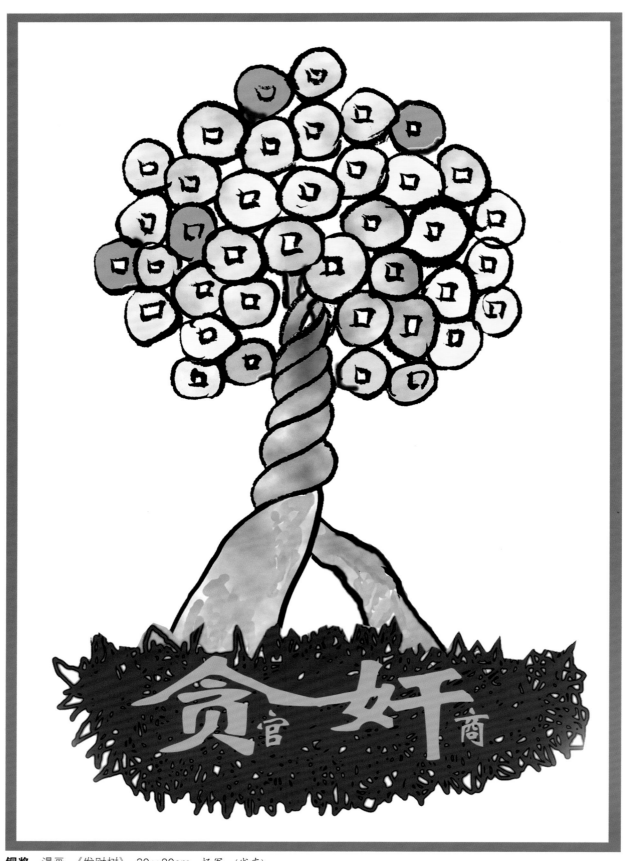

铜奖 漫画 《发财树》 30×20cm 杨军 (省直)

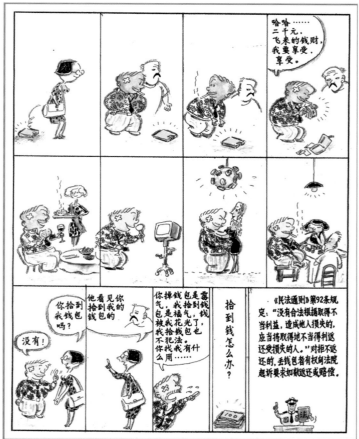

优秀奖

漫画 《法制漫画》 30×20cm

张明才 (芜湖市)

优秀奖

漫画 《一个好汉三个帮》 25×20cm

杨小强 (淮南市)

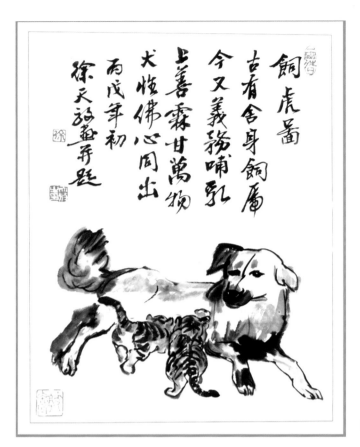

优秀奖　漫画　《饲虎图》　25×20cm　徐天放（省直）

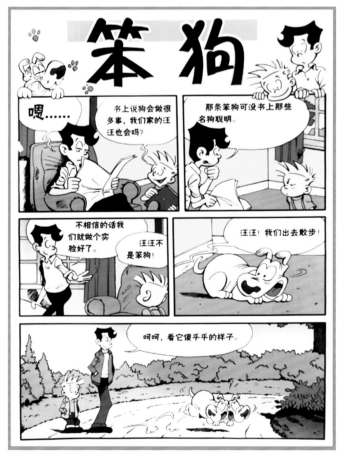

优秀奖　漫画　《笨狗》　40×30cm　戚亮（芜湖市）

优秀奖　漫画　《仗势》　20×30cm　王恒（省直）

优秀奖　漫画　《安全措施》　20×30cm　夏明（芜湖市）

优秀奖 漫画 《观后感》 35×45cm 王经华 （铜陵市）

优秀奖 漫画 《咋又上一瓶》 20×30cm 程新德 （省直）

优秀奖 漫画 《救救孩子》 15×20cm×4 蒋辉明 （省直）

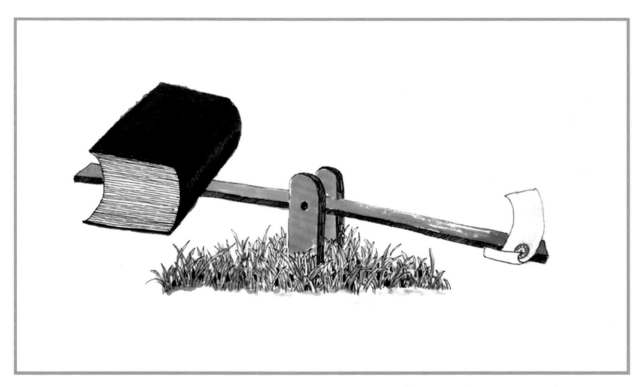

优秀奖 漫画 《四两千斤图》 20×35cm 费修竹 （省直）

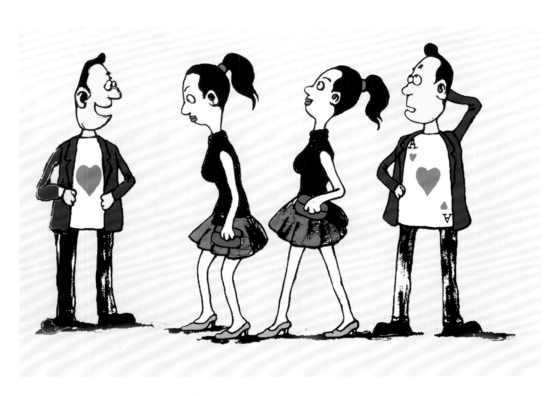

优秀奖 漫画 《明明白白我的心》 20×30cm 曹伟民 （宿州市）

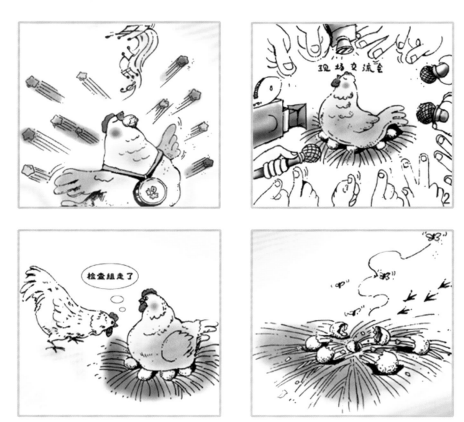

优秀奖 漫画 《"鸡"飞"蛋"打》 15×15cm×4 程涛 （省直）

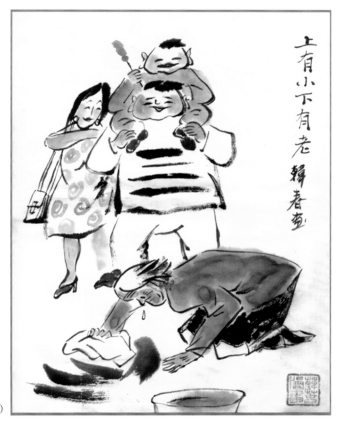

优秀奖 漫画 《上有小下有老》 30×20cm 韩春（淮南市）

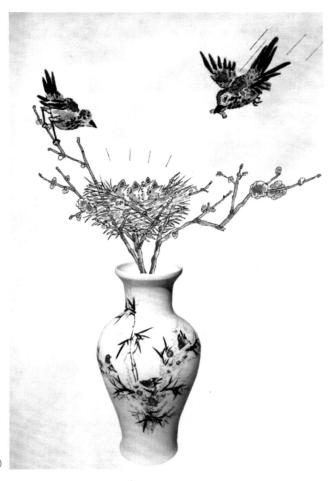

优秀奖 漫画 《生存》 35×25cm 章建生（蚌埠市）

第2届安徽美术大展获奖作品
综合艺术

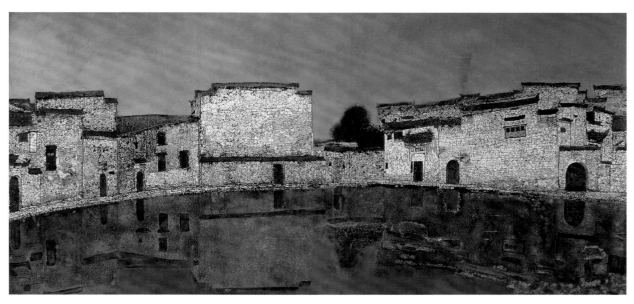

银奖 漆画 《月昭》 60×120cm 刘登峰 （省直）

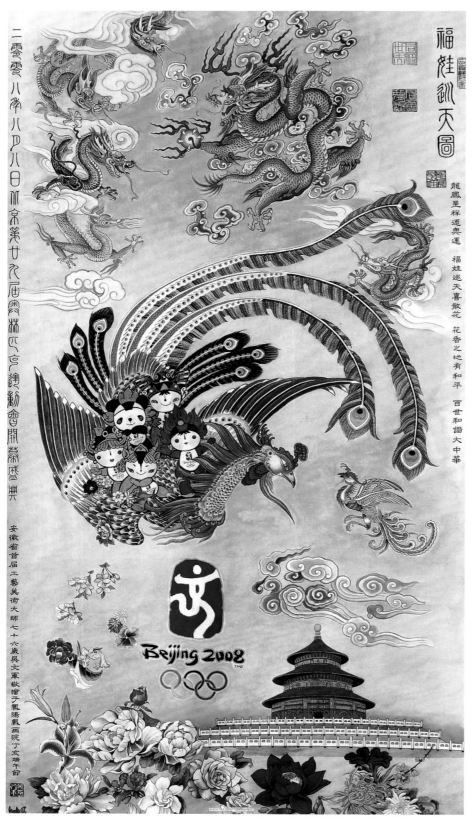

铜奖 工笔凤画 《福娃寻天图》 196×98cm 吴文军 （滁州市）

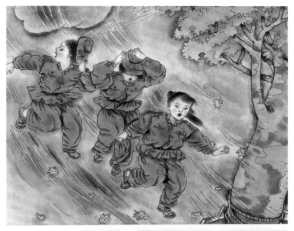

4 天边一声炸雷，豆大的雨点倾泄下来，同学们惊叫着飞快朝大树底下奔去。"嘣——"突然小战士吹起紧急集合的哨声，大家刚集合完毕，一声炸雷在树顶响起！"我们怎么忘了书本上学过的避雷常识？"菲菲不由得脸红起来，向小战士投去敬佩的眼光。

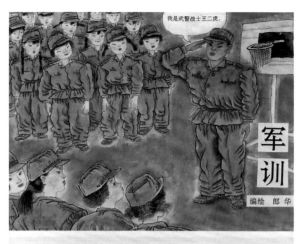

我是武警战士王二虎。

军训

编绘 郎华

1 菲菲是大学一年级的新生，开学前学校安排了为时一个月的军训，当看到带领她们训练的竟是位年龄相仿的农村小战士时，同学们的心里都不以为然起来。

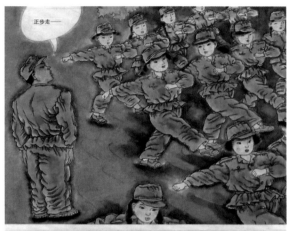

正步走——

3 "向左转！""向右转！""正步走！"……太阳越来越烈，同学们早已支持不住了，不知何时队伍转到树荫下操练，而小战士依然站在烈日下认真地喊着口令，黝黑的脸上汗如雨下，"难道他就不怕晒？"，菲菲很纳闷。

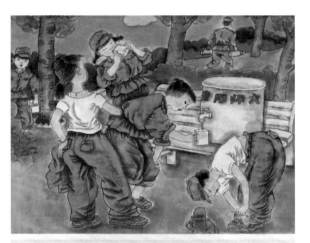

6 休息的哨声终于响起来，同学们争先恐后地涌向茶水桶，当菲菲好不容易端着一杯茶水挤出人群时，她看到小战士王二虎提着空瓶又忙着打水去了。

铜奖 连环画 《军训》 16×18cm×4 郎华 （芜湖市）

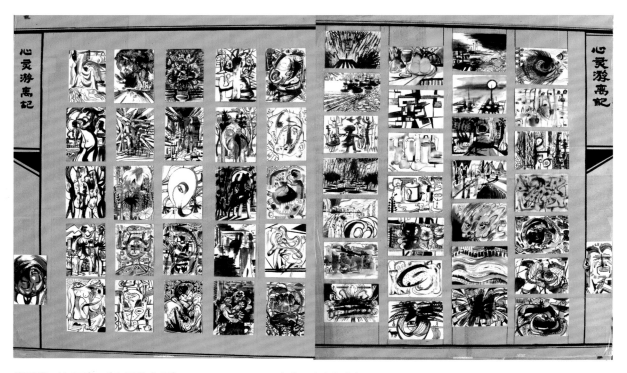

优秀奖　连环画　《心灵游离记》　120×200cm　汪安康　（芜湖市）

优秀奖　浅浮雕装饰　《二十四节气》　50×120cm　孟卫东　（省直）

优秀奖 插图 《柳永词意》 30×30cm×4 张强 （芜湖市）

优秀奖 布贴 《听风》 68×68cm 王冬梅 （省直）

优秀奖 剪纸 《屏》 35×45cm 陈伟 （省直）

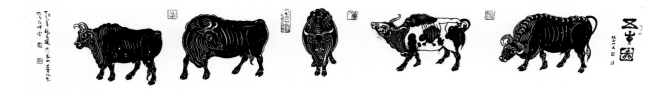

优秀奖 剪纸 《五牛图》 30×120cm 方军化 （六安市）

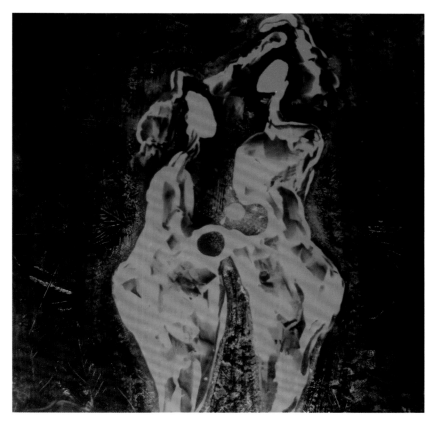

优秀奖　漆画　《风尘》　68×68cm　高凯华　（省直）

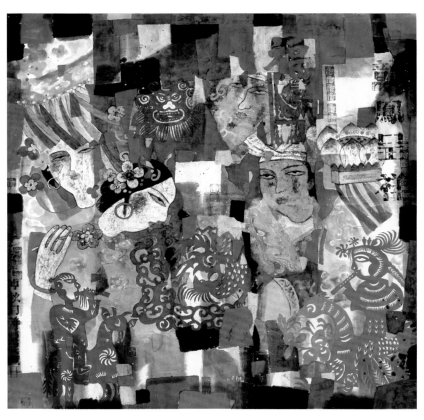

优秀奖　装饰画　《龙凤呈祥》　98×98cm　关亚明　（阜阳市）

第2届安徽美术大展获奖作品

评委作品

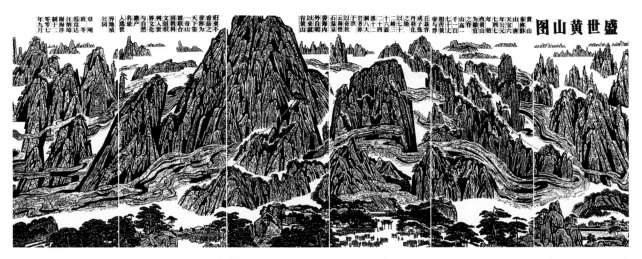

版画 《盛世黄山图》 600×220cm 章飚 班苓 范竟达 汪炳璋 谢海洋 （省直）

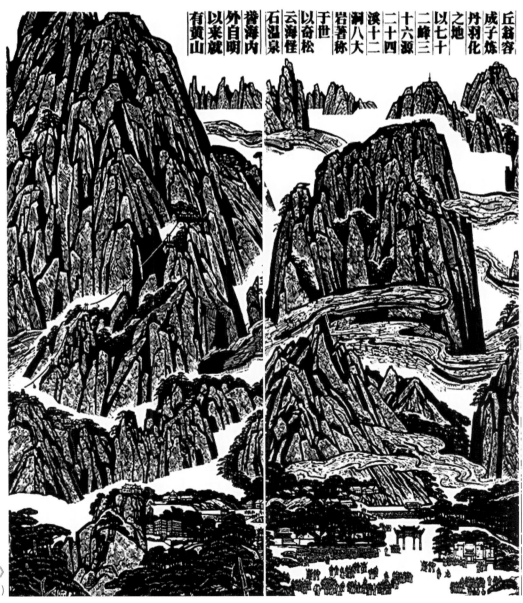

《盛世黄山图》
（局部）

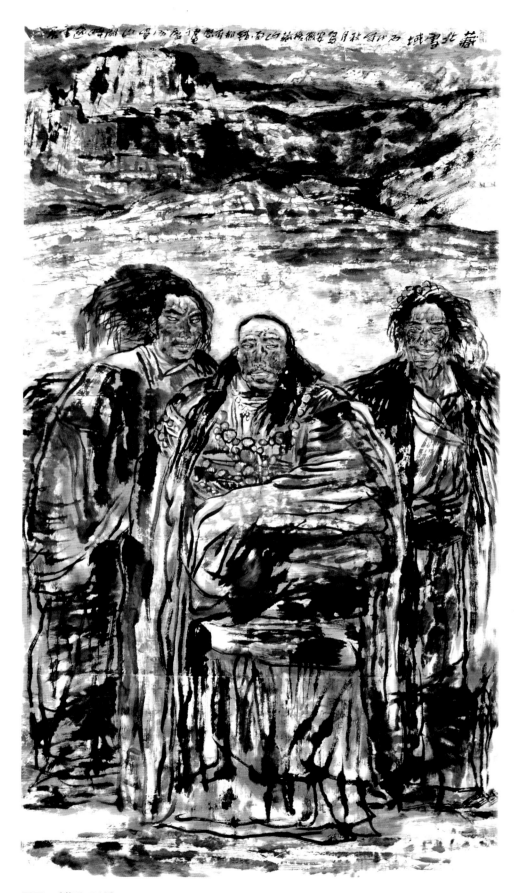

国画 《藏北雪域》 196×98cm 陆鹤龄 （省直）

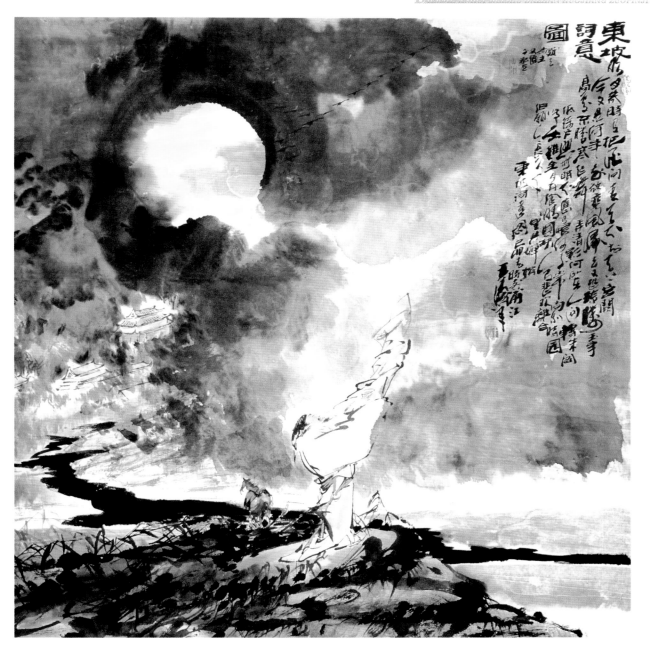

国画 《醉里的真如》 120×98cm 王涛 （省直）

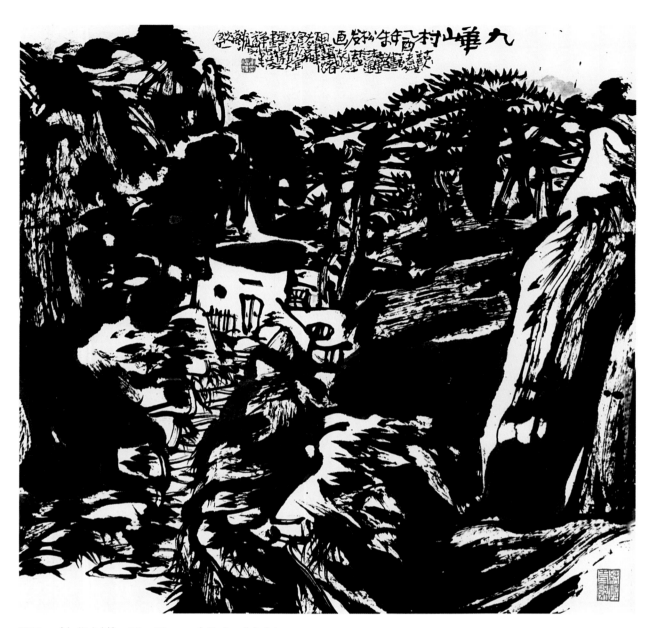

国画 《九华山村》 68×68cm 朱松发 （省直）

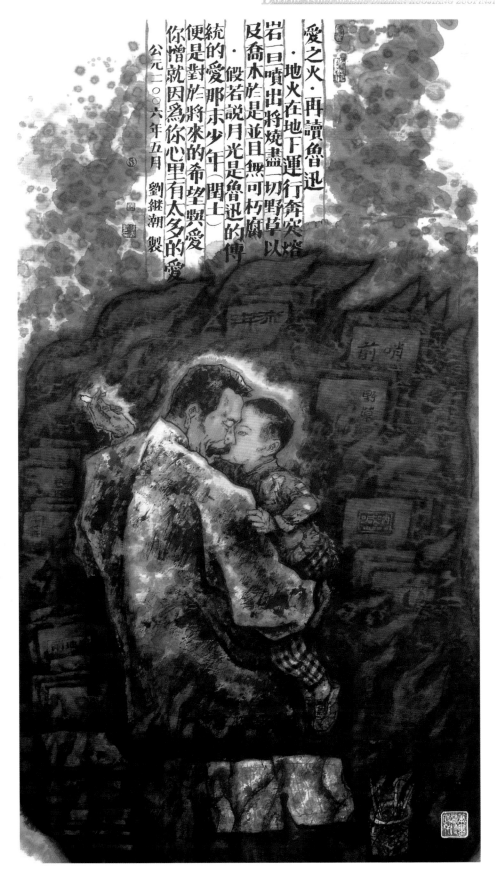

爱之火·再读鲁迅

·地火在地下运行奔突岩一旦喷出将烧尽一切野草以熔及乔木於是并且无可朽腐

·假若说月光是鲁迅的博统的爱那末少年（闰土）便是对於将来的希望與爱你憎就因为你心里有太多的爱

公元二○○六年五月　劉継潮製

国画　《关爱》　196×98cm　刘继潮　（省直）

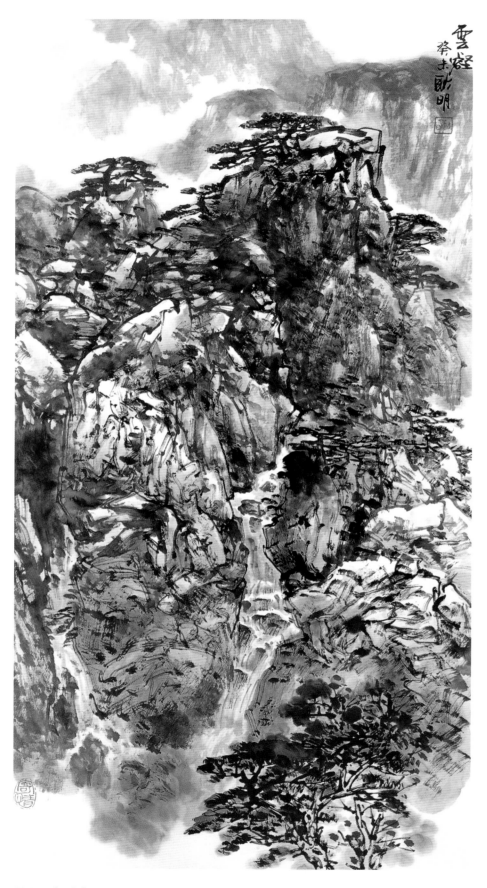

国画 《云壑》 136×68cm 耿明 （芜湖市）

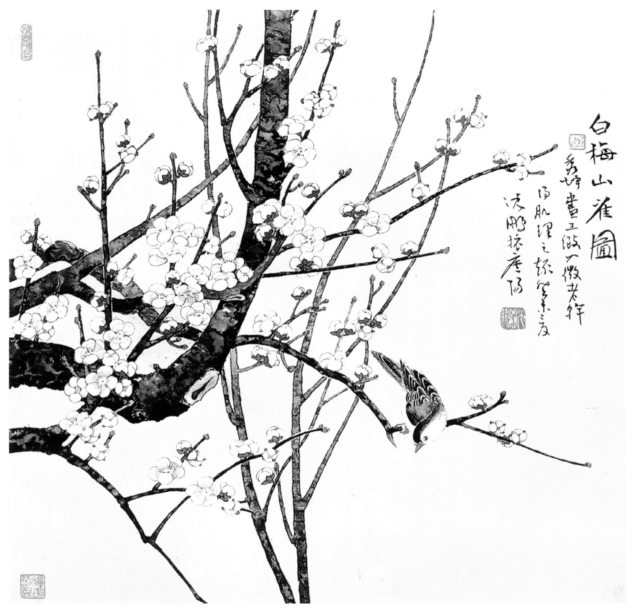

国画 《白梅山雀图》 68×68cm 朱秀坤 （省直）

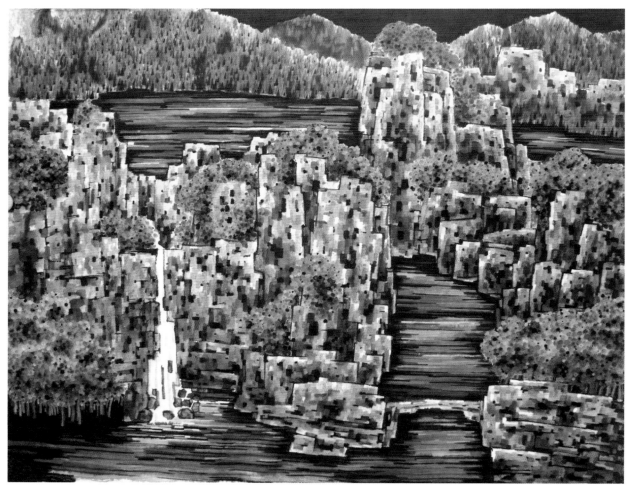

水粉 《春宵》 90×120cm 牛昕 （省直）

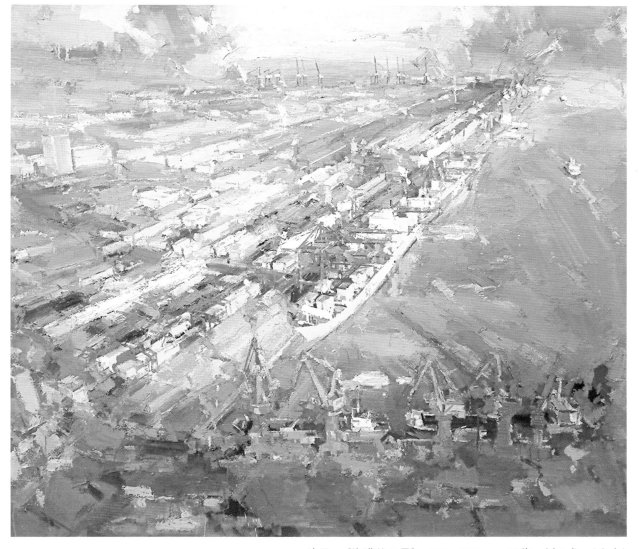

油画 《海港的早晨》 200×170cm 巫俊 刘玉龙 （省直）

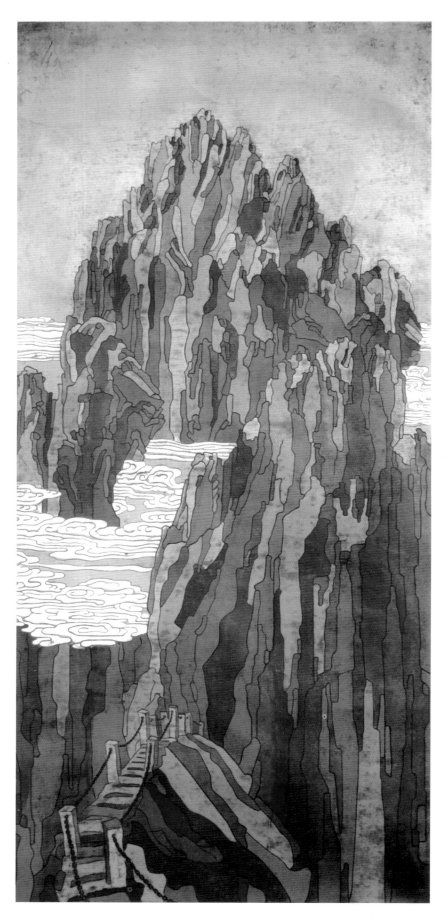

版画 《莲花峰印象》 180×82cm

张国琳 （省直）

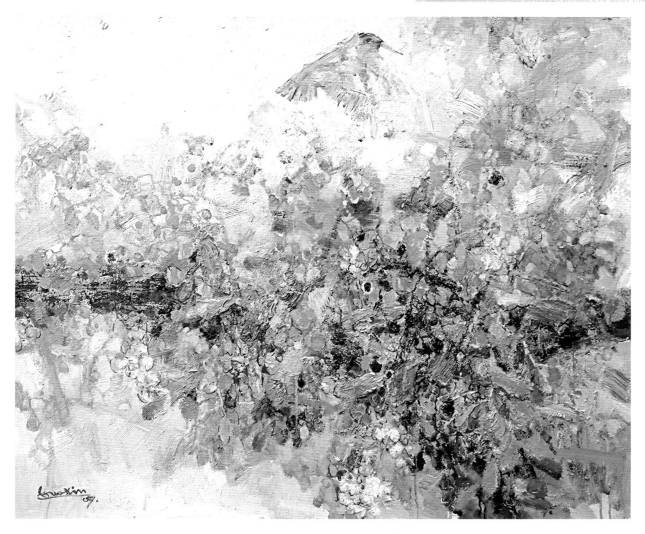

油画 《归棲图》 70x80cm 杨国新 （省直）

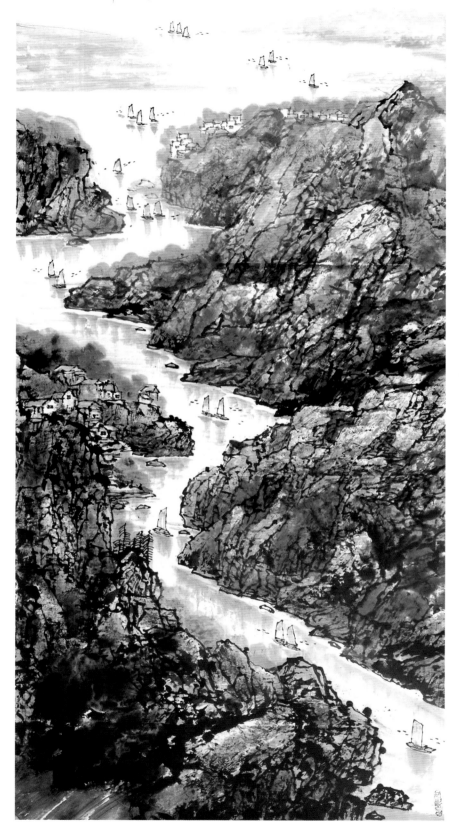

国画 《轻舟已过万重山》 136×68cm 张松 （省直）

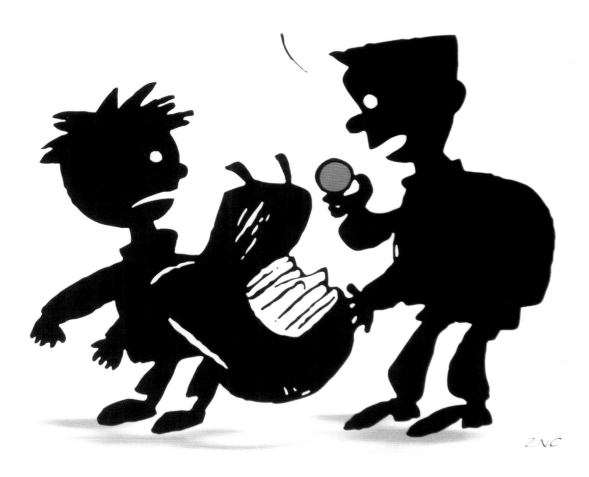

漫画 《如此减负》 30×30cm 张乃成 （芜湖市）

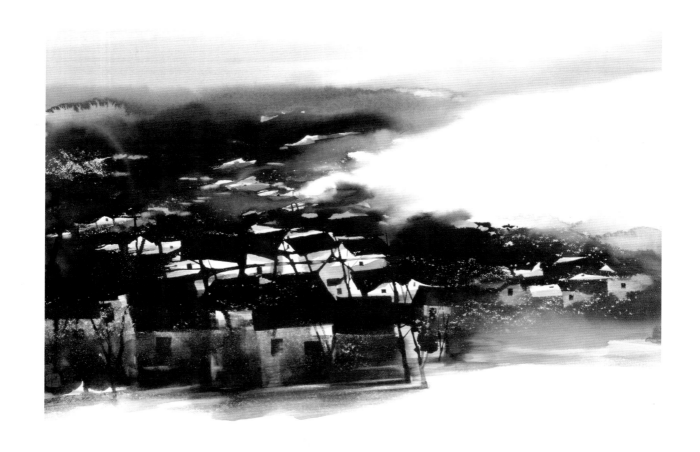

水彩 《云岭的月色》 78×108cm 丁寺钟 （省直）

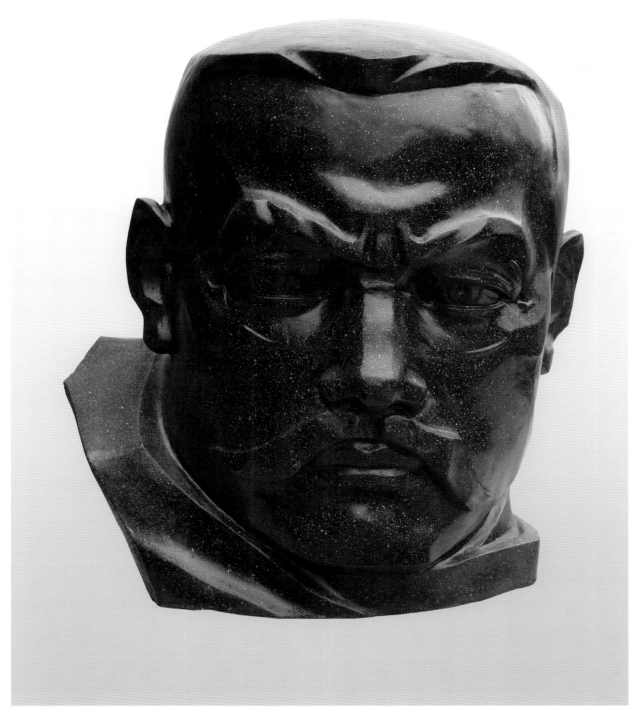

雕塑 《李大钊》 120×70×40cm 徐晓虹 （省直）

第2届安徽美术大展获奖作品
特邀作品

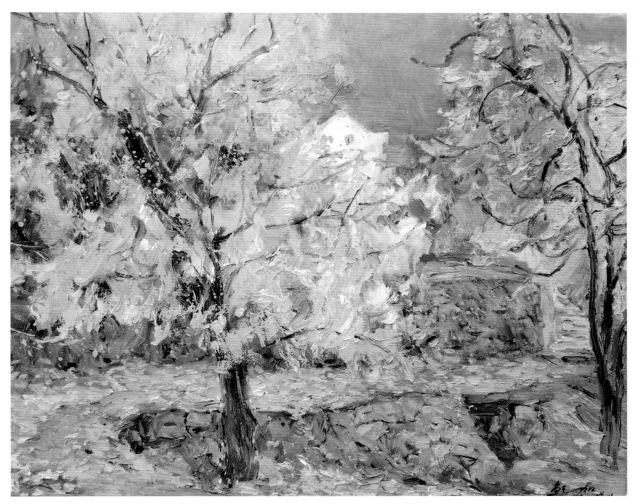

油画 《金秋》 60×80cm 鲍加 （省直）

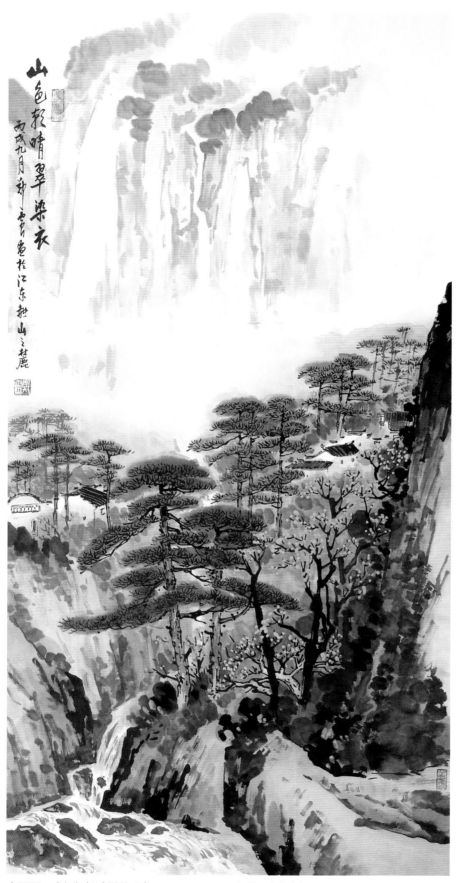

中国画 《山色朝晴翠染衣》 136×68cm 郑震 （省直）

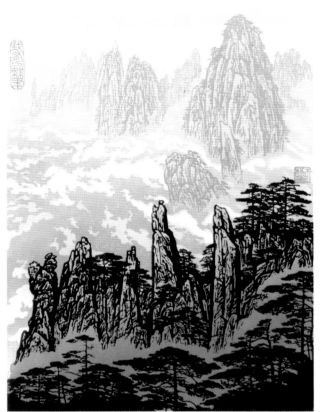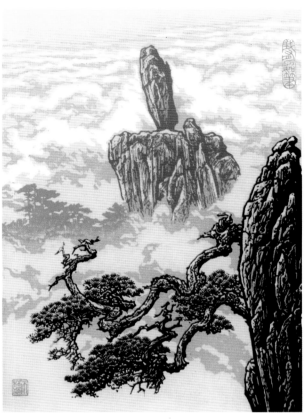

版画 《云漫北海》《云涌飞石》 30×22cm×2 师松龄 （省直）

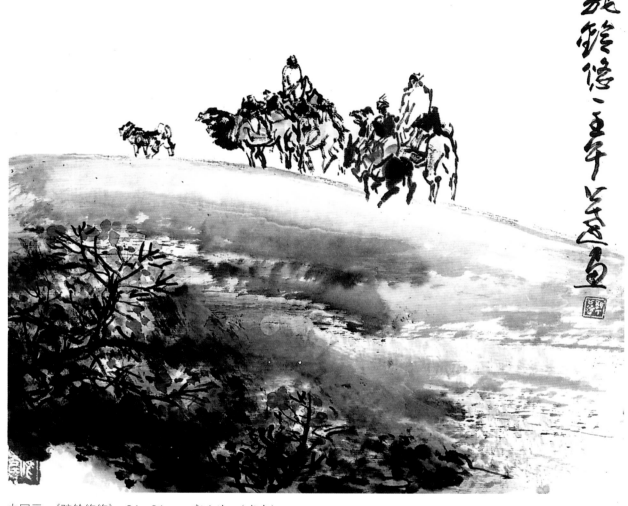

中国画　《驼铃悠悠》　34×34cm　郭公达　（省直）

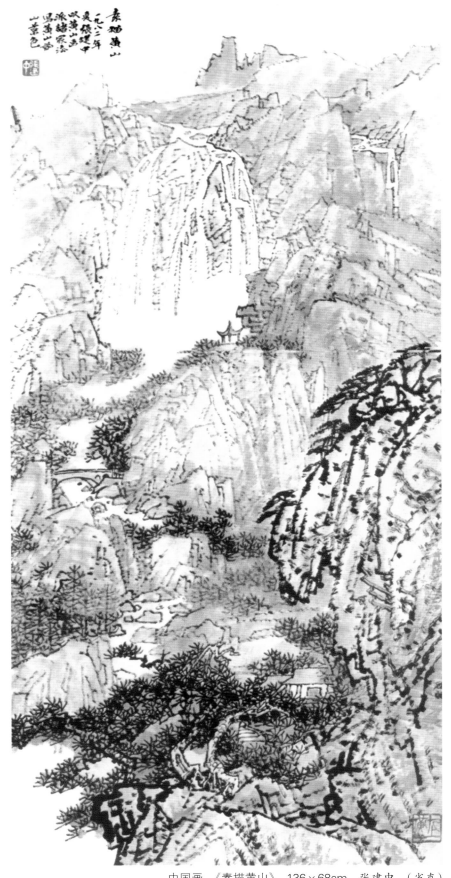

中国画 《素描黄山》 136×68cm 张建中 （省直）

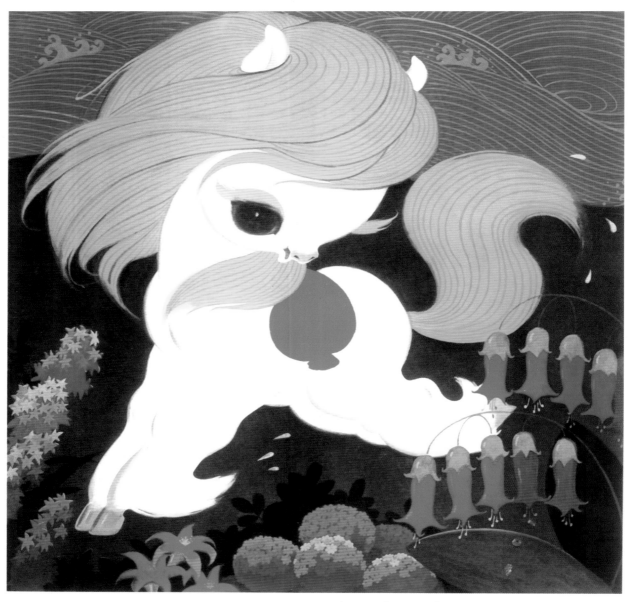

连环画 《小马过河》 18.5×18.5cm 陈永镇 （省直）

后 记

　　从 2007 年 10 月至 2008 年 4 月，第 2 届安徽美术大展在历时半年的时间里先后分别举办中国画、油画、版画、水彩粉画、雕塑、陶瓷艺术、设计艺术、漫画、综合艺术等九个分门类的展示活动，共收到全省 17 个市和省直有关单位的推荐作品 3000 多件。经过评审委员会的认真评选，评出入选作品 1376 件，其中，金奖作品 9 件、银奖作品 54 件、铜奖作品 76 件、优秀奖作品 161 件。

　　第 2 届安徽美术大展的举办，得到了全省广大美术家的积极参与，得到了艺术界、企业界、新闻界的大力支持。在此，我们向所有关心、帮助这次展览活动的有关单位和各界人士表示衷心感谢。

　　由于时间仓促，画册编辑中可能出现失误之处，谨请给予指正和理解。

第 2 届安徽美术大展组委会

2008 年 5 月

图书在版编目(CIP)数据

第2届安徽美术大展获奖作品集／杨果,杨屹主编.
合肥:安徽美术出版社,2008.4
ISBN 978-7-5398-1736-1

I. 第… II.①杨…②杨… III.美术－作品综合集－安徽省－现代 IV.J121

中国版本图书馆CIP数据核字(2008)第056448号

《第2届安徽美术大展获奖作品集》编辑委员会

主　　编:杨果　杨屹
副 主 编:肖桂兰　唐　跃　章　飚
编　　委:陆鹤龄　王　涛　朱松发　刘继潮
　　　　　耿　明　朱秀坤　牛　昕　巫　俊
　　　　　班　苓　张国琳　杨国新　张　松
　　　　　张乃成　徐晓虹　丁寺钟
执行编委:牛　昕　张　松
责任编辑:曾昭勇　詹　灵

第2届安徽美术大展获奖作品集

杨果　杨屹 主编

出　　版:安徽美术出版社
地　　址:合肥市政务区圣泉路1118号14楼
网　　址:http://www.ahmscbs.com
发　　行:全国新华书店
排版设计:合肥美佩尔广告有限公司
印　　刷:安徽省新世纪印务有限责任公司
开　　本:889×1194　1/16
印　　张:17
版　　次:2008年4月第1版
印　　次:2008年4月第1次印刷

ISBN 978-7-5398-1736-1
定　　价:168.00元